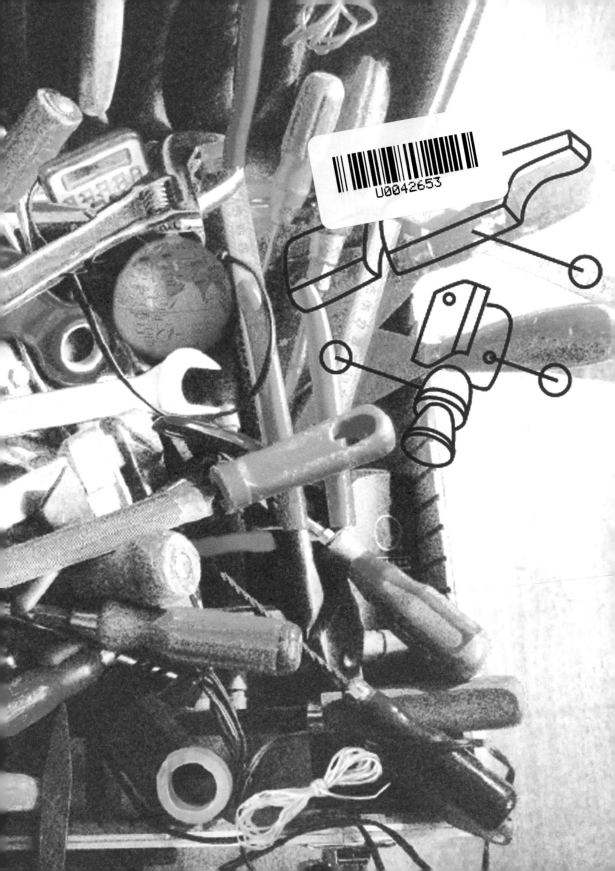

U0042653

烏托邦工具箱
UTOPIA TOOLBOX

朱麗安・史迪格勒
Juliane Stiegele

戴嘉明
Jia Ming Day

術學濟育思修務治會
藝科經教哲靈實政社

各種大大小小的工具，由下列人士提供：　　Albert Einstein
Albert Schweitzer
Anaïs Nin
Asta Nykänen
Atelier for special tasks
Charlie Richardson
Dann Tardif
Dante Alighieri
Erwin Heller
Geert Lovink
Georg Zoche
Götz W. Werner
Hans-Peter Dürr
Johannes Stüttgen
John Cage
John Fitzgerald Kennedy
John Maynard Keynes
Josephy Beuys
Juliane Stiegele
Lisanne Hoogerwerf
Lissa Lobis
Lord Mountbatten
Marcel Geisser
Maria Lai
Marina Abramovic
Max Zurbuchen
Mike Davis
Nick Tobier
Niklas and Lisa Cordes
Patrik Mimran
Patrik Riklin
Paul Valéry
pvi collective
Rainer Maria Rilke
Richard Buckminster Fuller
Rudolf Steiner
Students of TNUA
The Catastrophe Institute
Toby Huddlestone
United Transnational Republics
王嘉驥
邱靖雅
袁廣鳴
陳娟宇
陳侑均
齊柏林
戴嘉明

你真正想要的是什麼？

《烏托邦工具箱》是一系列出版品中的第一冊。
這本書裡包含了文字論述、影像、談話、佳文名言的摘錄與「Do-it-yourself」
活動等構成的璀璨煙火，期望能在這個充滿莫大挑戰的時代裡，協助大家尋求
個人與社會的道路。書中收錄了藝術、科學、經濟、教育、哲思、靈修、實務、
政治、社會等不同領域的文章，而創造力則是串連這一切的元素。在這本書裡，
創造力被認為是人類最重要的資產之一，而創造力或許也是唯一能協助我們從當
下的危機中脫困的資產。

《烏托邦工具箱》是一本能在日常生活中發揮作用的操作說明書，書中附有空白
頁面供讀者發揮自己的創意構思，是一件鼓舞人心的工具，也為塑造未知的將
來、更均勢的全球秩序貢獻力量。這本書的誕生起源自永無止盡的好奇心，也
是為不同年齡層的「求道者」而寫的。

烏托邦工具箱

未來任務需要的工具

激發
激進的創造力

.1

本書由朱麗安 · 史迪格勒
(Juliane Stiegele)
戴嘉明 共同彙編

譯者
賴雅靜
王瑞婷

TOOLBOOKS LTD

獻給我們每個人。

感謝安德莉亞‧馮‧布勞恩基金會(Andrea von Braun Stiftung)促成本書的出版

目錄

章節頁中的插圖
Lissa Lobis, 義大利

www.utopiatoolbox.org

00

00 ｜ 以提問代替前言

在目前還沒有答案的問題中，哪一方面是你最關注的？

許多人都曾經被問過這個問題，而他們最關注的，通常是未來幾年我們即將面臨的種種挑戰與演變——包括個人到全球層面。

我們要如何知道自己在對的道路上？
Phyllis Whitney，藝術家，美國

西方文化圈究竟能為民主帶來革新，或者會玩掉民主？
Ingrid Bergmann-Ehm，記者，德國

如果收入無虞，你會做什麼工作？
Daniel Häni，企業家，瑞士

我們該怎麼做，才能留住讓大家都能養活自己的良田？
Renate Künast，政治人物，德國

該怎麼樣我才能重新看待周遭的事物？
Doris Cordes-Vollert，藝術家，德國

對我而言，我們的社會與世界共同體未來最重要的問題是：我們該如何盡
可能順順利利地為永續的生活及經濟方式採取必要且徹底的變革，而不導
致嚴重的問題？
Alois Glück，政治人物，德國

如何能在老年時全心全意接受自己變老，而且會死的事實？
Wolfgang Welsch，哲學家，德國

我問我的鄰居：「近來怎樣？」
Anna Halprin，舞者，美國

世上存在對與錯嗎？如果存在，
對與錯是從哪裡來的，我能感受得到嗎？
Laura Frey，學生，德國

什麼是我們真正需要的？
彭冠傑，設計系學生，台灣

如果你有十萬美元可以完成一項計畫——你想做什麼？如果你有一百
美元——你該如何實現相同的抱負？
Nick Tobier，藝術家，美國

我如何說服房東，這棟房子需要現代化，改建成被動式節能屋？
Ernst Ulrich von Weizsäcker，生態學者，德國

善與惡只是一種幻念嗎？
Martha Plaas，物理治療師，德國

超越我們生物本體的是什麼？
我們對人類的潛能了解的有多少？
Liping Zhu，氣功大師，美國

事實是什麼？事實是我所見到的或另一個人所見到的，還是真正發生
過的？
Birgit Kunz，學生，德國

01

01 ｜ 序言

《烏托邦工具箱》收錄在不久的將來需要的工具，而這個不久的將來很可能需要我們去創造或讓我們遇到各種超越現今所熟悉的設計過程。

這本書的第一冊匯集了文章內容、藝術作品、訪談、佳文名言的摘錄與「Do-it-yourself」活動等，內容來自不同領域的人士，期望能在一個充滿大變革的時代，協助大家尋求個人與社會的道路。

書中議題在於塑造未來人類彼此之間的場域，例如政治的、社會的、藝術的、科學的、經濟的、哲學的、靈修的、實務的等等領域。

《烏托邦工具箱》是一本能在日常生活中發揮作用的操作說明書，是鼓舞人心的工具。

書中匯集的內容是過去幾年以來，我與一些人士直接或間接的接觸中挑選出來的。他們都為我提供了關於基本走向的重要意見、評估、建議以及可能的解決方案等。我時時留意、尋求對話並加入我個人的觀點，再傳播出去。除了2013年出版的原版德文外，合著者戴嘉明和我為了此版本，彙編自台灣實踐中的諸多成果。

《烏托邦工具箱》認為純粹就知識層面來探討進入烏托邦的方法未免過於狹隘且以偏概全，因此也將直觀、靈修與物性的體驗收錄進來，賦予它們同樣重要的地位。本書所探討的創造力，概念極為寬廣，不排除任何一種生活領域，而且全部內容聚焦在人類的創造力，將這種創造力視為人類最珍貴且最重要的資產，也是唯一能解決許多其他資源所引起的全球危機的資產。除此之外，還有別的對策嗎？

工具箱裡存放的當然不是已經完成的物品，而是用來製造或修復物品的部分工具。

但是這些工具我們必須自己使用。

因此這本書所引發的問題，可能多過它所提供的答案。也因此，在版面的構成上，我們也保留許多空間，讓讀者可以揮灑自己的想法。

在篇章內容之間我們不時穿插空白的頁面，讓大家可以補充自己的觀點。這麼做的目的在於，經過高密度的思維之後，提供大家回應的空間。

我們挑選出來的工具並不周全，甚至有所偏頗，這些是純屬偶然的，這種特點正和多數真正的工具箱相同：裡頭也許放著十種木釘，卻沒有銼刀，甚至還有一些空蕩蕩的零件盒。但正因為它不是樣樣周全，恰好能刺激我們即興創作或是補充。

烏托邦工具箱的收納方式，乍看之下或許會讓人覺得它根本沒有分類，只是任意把東西丟進去。但使用時卻會發現，它其實具有一種去中心化的結構，而且依據的是有別於一般的準則。光是這種開放性架構，目的就是為了鼓勵讀者離開我們習以為常的思維路徑，勇於嘗試新的連結。

在人生真實上演的嘗試中，這種混亂同樣也一再出現；而對於創造力的誕生，這正是一種極為重要的根本條件。如果萬事萬物都已經在它們應有的位置上，就不需要創造力、不需要應變能力、不需要直觀直覺了。而短暫但富含創造力的驚詫往往就足以成就一種醞釀我們的好奇心，激勵我們的狀態。能啟動這種狀態，這本書的目的也就達成了。

而在各種不同層面上日漸瓦解的秩序，則是為了在全球層面上準備徹底重新組構的前置作業——這一點我們已經開始，而且我們可能必須培養出遠比現在高明許多的處理混亂的能力。我們可以順勢從療法般的方法開始練習，以一種彷若日常生活的煉金術，將失序轉化為切實可行的構思：從個別小型的、不起眼的變化直到劃時代的全新創造。如此，個人絕對也能享受到多采多姿的生活方式。

《烏托邦工具箱》可以用各種不同的方式加以利用。你可以伸手進去，抓出一把東西來；也可以將裡頭的東西一股腦兒倒出來。先瀏覽它豐富多樣的全部內容，再依照自己的需求，選取所需的片段；你也可以依隨你的好奇心，有目的地挑選合適的釘子或是碰碰運氣，享受翻翻找找的樂趣。另外，你當然也可以在日常生活中實際嘗試這些文章的精華，比如翻開本書第382 | 383頁，把書擺在廚房裡，讓它對你的日常作息形成干預，並且在這一週的時間裡，從這項實驗中發現，這段文句對你個人的生活會帶來怎樣的影響。

這些文章的目的，在於將那些我們對它們的存在或許一無所知的門戶開啟一道縫隙，讓我們能察覺到門後的空間。如果你有興趣想進一步探討這些議題，不妨參考本書列出的網頁連結，與每篇文章最末和本書結尾的延伸閱讀推薦。

是什麼在驅動著我們人類，在這本書裡相互擦出火花的人士，又是什麼在驅動著這些他們的表現？

可能的原因非常多樣，可能是好奇心、勇氣、匱乏、痛苦、困境、一種深沉思考過的感知、盡情發揮創造力的喜悅、一種願景、一種渴盼、避免消沉怠惰、某種平淡無奇的巧合，或者——是愛。但可以確定的是，這些人都具有一個共通點：他們的行動永不止息——即使遇到眾多阻力也一往無前；而其中某些人甚至堅持到高齡依然勤奮不懈。他們永遠不會停下來不動——光是相較於時光的流逝，停下來不動就成了退步了。

現今有越來越多人在如指數函數般增長的領域中覺醒，並且極為自覺地發聲表

達意見，同時致力對我們這個時代錯誤發展的接縫處進行方向修正。在世界各地，我們都見到了無數熱心的意見、行動與願景。總有一天——即使就時間層面來看，這一天或許已經超過了我們的有生之年——它們會以加乘效果發揮作用。而前提則是，我們自己所創造的基本架構能給予我們足夠的時間。我認為，這是真正能達成變革的唯一策略。

《烏托邦工具箱》是形塑未知的將來，是尋求全球均衡秩序的一項貢獻，是跨出的一步。這個工具箱源於無窮無盡的好奇心，是為了各種年齡的「學生」，包括我自己在內而設的。

Juliane Stiegele
謹誌於德國慕尼黑, 2015

並不是因為事情難
我們才不敢去做，
是因為我們不敢去做，
事情因此才難。
Seneca

我認識朱麗安超過十年的時間，從過去在實踐大學合作辦理跨領域工作營到臺北藝術大學的工作營，我們彼此培養出對於如何啟發學生介入社會設計的默契。她在帶領學生的過程像是位充滿智慧的長者，總是熱情地和學生分享她的想法，以準確的角度切入問題點，解放學生的盲點，更透過課堂前或課堂後的小練習，逐步引導學生在短短幾天的工作營中反思周遭的生活，What do you really want?成了一切開始、執行與結束，常見到學生上完工作營後內心滿足與發表作品的好精神，而這一切心血結晶皆來自於本書。

朱麗安大概是我遇過最熱愛台灣的德國人，每當我們以國際標準看台灣的環境時總帶點自卑，不夠達到國外水平的美好，當我跟她去逛迪化街時，我總覺得不夠整齊清潔，而她卻非常欣賞那些藥草店倒掛藥草乾燥的方式，自然又環保的先人智慧在她眼中是特色。

我建議她看齊柏林導演的《看見台灣》，她喜歡且認同導演的角度，一起來守護台灣的價值出現在外國人心中，總覺得我們應該更努力做些什麼。兩年前我們去專訪齊導演，由我居中翻譯，整理專訪文章後並編入本書，僅以本書向導演致意。

台灣學生在創作上習慣以自我探討為出發，國外學生常以社會觀察出發，形成自我與利他的強烈對比，或許在追求小確幸的風氣下，普遍缺乏想改變社會的動機，從跨領域工作營到本書的推廣，都是鼓勵大家說出想改變什麼，做出一些可以達成的貢獻來改變我們的社會，即便只是幫老人家免費按摩十分鐘。當題目是走出校園到城市中尋找問題，已經決定整個創作的對象是城市中的公民，當問題解決方案再度被帶回城市中驗證時，整個工作坊也達成社會設計的目的。

近四年來的工作營主題決定我們探討的內容，第一年moving message、第二年order & chaos、第三年 warm up Taipei city with 1°C、第四年Micro Utopia：第一年在城市中尋找媒材，以最簡單、迅速甚至自然的方式，將內心對於社會的期許或吶喊，以訊息方式傳達出去。印象較為深刻的有：把鴿子的飼料在廣場上排成PEACE的訊息，等待鴿子來進食後破壞PEACE字形。結果是鴿子在吃的過程，引來小朋友的追逐，追逐鴿子的小朋友到處跑踩亂了PEACE字形，這個過程出乎原先預定的計畫，但也以某種諷刺的力道來結束這個訊息的過程，人類追逐自我的目標而破壞和平。

第二年的order & Chaos以日常生活的秩序中插入混亂的概念，引起規定日常行為的反思。例如在中正紀念堂的廣場拉幾條細細的針線，過往的行人如果沒有特別留意是會忽略這些細線的存在，有些人穿過去了才發現有線，有些人注意到線並小心翼翼地通過，形成了一幅穿越空間的奇怪姿勢，異常的行為引起旁觀與詢問，民眾跟學生的對話也開啟這項創作行為的動機：每天重複規律的生活行為是否可以有所改變，可以有不同的角度、速度來觀看，來思考。如同另一件作品，在人來人往的斑馬線上放置一台遙控車，上面有一個很大的紅色箭頭，當民眾過馬路時這個大的箭頭出現指示方向移動，某種程度擾亂大家原本前往的方向；或者說，讓某些無意識行走的民眾突然有方向的指引，在秩序中產生混亂，或在混亂中重新定義秩序。

第三年的工作坊以1°C溫暖台北市，在打破城市人的冷漠與陌生，有位學生跑到美麗華百貨，在地上畫一個僅容納兩個人的圈圈，邀請不認識的兩位陌生人，以背靠背的方式體驗彼此的溫度一分鐘，事後詢問感受與是否願意邀請其他人來加入體驗。人際的互動與給予是越來越缺乏的勇氣，主動的分享自己身上的一部分並不會造成負擔，卻能促進彼此的關懷。

當然這些極具社會介入的創作行為在自我獨立、行動效率的台北市有時顯得格格不入，學生的創作常遭到冷眼旁觀或言詞阻撓，所有的過程也同時在磨練藝術家的勇氣與採取行動的熱情，在追求烏托邦的過程中，需要智慧與毅力不斷的演練，激起共鳴，一同為更美好的理想國努力。我非常佩服朱麗安這幾年工作營帶來的方法與改變，無需學習一大堆理論與技術，憑藉熱情與所能掌握的技巧，從自我產生能影響改變社會的小行動，這些精彩的小故事都將在本書中呈現。

本書中文化的工作由朱麗安在二年前提議，邀請我為中文版的合著者，除了精選原文的翻譯外，加入大量我邀請她來台灣舉辦工作坊的具體成果。另外邀請袁廣鳴、齊柏林、陳娟宇等各界代表訪談撰文，其中齊導演在本書尚未完成前意外身亡，實令人不勝唏噓。本書中文化能夠完成要感謝兩位譯者的幫忙，沒有她們專業的翻譯協助，本書不可能得以完成，在此一併致謝。謝謝家人耐心陪伴，在繁忙的教書工作投入本書的撰寫，全力支持讓我無後顧之憂，感謝上帝耶和華的祝福。

戴嘉明
台北, 2018

2012年透過戴嘉明老師的推薦，邀請了德國籍的藝術家朱麗安‧史迪格勒(Juliane Stiegele)到臺北藝術大學新媒體藝術系開設創作工作坊。朱麗安老師運用了自2010年開始創立的「烏托邦工具箱」計畫，將其概念進行系列的教學、創作與實驗串連；事實上朱麗安老師自2003年起，便受邀到實踐大學媒體傳達設計系授課，也開啟了她與台灣的深刻關連。

朱麗安老師在北藝大的工作坊受到學生們極大的歡迎與迴響，主要在於她所提出的開放與建構性思考方法，持續四年的工作坊主題：「移動式訊息」、「秩序與混亂」、「將台北市升溫一度」與「微型烏托邦」，讓學生們從大的生存環境到細微的現實觀察，擺脫學院訓練的規範，重新回到與我們關係密切的生活日常，再擴延到更大的議題想像。每次長達近兩周的密集工作坊，透過採集、田調、分組討論與最後的呈現等過程，讓學生們直接感受思考、判斷與合作的珍貴經驗，更體現在往後的其他學習上。經過多年的實踐、訪談與紀錄，「烏托邦工具箱」計畫於2013年首先以德文出版第一冊專書，其後逐年增修，於2015年發行了英文版，現在又有了中文的出版。

在《烏托邦工具箱》一書中，朱麗安老師訪談了「超國家共和國」(United Transnational Republics)的發起人喬治‧左赫(Georg Zoche)，那是一個發起於2001年，並曾以德國柏林藝術大學(UdK)為假想總部的計畫。這個希望超越國族主義世界觀組織，模糊了人類存在社群之權力結構與政治關係，更讓我們思考社會秩序框架的存在意義為何？記得1989年秋天在柏林圍牆倒下的前夕，我從台北到德國柏林藝術學院(2001年改制為柏林藝術大學)就讀，當時全德國剛剛結束了大規模的學生運動，運動中掀起的波濤仍餘波蕩漾；柏林藝術大學的學生為了抗議高薪大牌教授的失職並維護學生受教權，佔領了教授研究室，並要求成立校外由學生們自治的學習空間。經過一段時間僵持，學校竟同意了學生的全部要求，因此成立了「自由班」(Freie Klasse，第一個自由班計畫於1987年從慕尼黑開始，後來擴及到漢堡、都柏林、赫爾辛基等地)。基於好奇與地緣，很快的我也混入了「自由班」成為他們的一員，這個在體制內所進行的非體制實驗，讓人思考制度與方法在當代社會中的意義，並進一步引申出「藝術」的當代價值提問。正如朱麗安老師的「烏托邦工具箱」，烏托邦與世界體制間所存在的持續抗衡，讓人們心中永遠存在一個理想的烏托邦世界，無論它是否能夠實現，作為一種開放的思想與追尋，源源不斷的對體制提問與創造打破體制的可能性，才是推動社會進步的動能。

回顧台灣的教育發展史，提問與回答，往往被切割為二分的生硬意識形態，非黑即白，文化與多元思考在知識系統中的佔比極低，因此讓學生長久以來養成了懼怕提問，更擔心回答了不正確的答案。創意思考正是補強填鴨式教育的重要方向，而藝術的介入，則讓社會文明的進步動能更往深層的思想領域邁進。由朱麗安‧史迪格勒與戴嘉明老師所共同編著的中文版《烏托邦工具箱》的出版，標示著開放性創意思考的教育新可能。如同書末的提示：「烏托邦工具箱組織：不只是一本書，也是一個容器，一個工作營／中心，還是一個網絡。」它企圖涵蓋的領域，橫跨生活、社會、文化、經濟、政治、科學等不同跨域面向，但最重要的，應該還是一個絕對開放自由的巨大想像容器與夢；因此我們可以透過取用別人的工具，也可以自己創造工具，去打造各自不同的烏托邦世界。創意思維介入社會，除了是《烏托邦工具箱》一書的核心之外，它應該也期待作為另一個開啟思考靈光的引線。

王俊傑(國立臺北藝術大學新媒體藝術系教授兼系主任)
台北, 2018

02

因為
無處
可駐留

Rainer Maria Rilke，杜伊諾哀歌(Duine
ser Elegie)，第一首

03

03 ｜ 特殊任務藝術工作室

與Patrik Riklin的訪談

能否請你以縮時攝影的方式描述一下「特殊任務藝術工作室」(Atelier für Sonder-aufgaben)的由來與演變？

基本上我們可以說，「特殊任務藝術工作室」和從前爸媽家院子裡的沙堆沒什麼兩樣，只是後來我們把這個沙堆轉換為成人生活，轉換為「特殊任務藝術工作室」。在這個工作室裡看到的，其實就像個遊樂場，只不過比較專業一點——而我們年歲也稍有增長，所以我們的所思所想當然也就和孩童不一樣了。直覺和知識融合成了某種藝術思維的新配方，「特殊任務藝術工作室」是一種理念，這種理念也受到我們生命軌跡的影響，並且和我們的童年，和我們身為雙胞胎一起闖蕩江湖有著深厚的淵源。從以前開始——直到現在依舊如此——我們都近乎狂熱毫無保留地投入，內心裡受到最深沉的熱情所驅使，永遠有一股衝動要去實現自己設定的目標。這種過往肯定構成了今日「特殊任務藝術工作室」的基石：絕對要無政府主義、獨立與自主。我們循著直覺踏入藝術領域，發展出自己的常規，並且確立了準則，無關乎對錯。而我們感興趣的更在於完美的素人精神這種理念。而一路走來，在我們完成建築製圖員的職業培訓後，不知何時我們突然沒有工作了。於是我們向自己提出了這個問題：現在我們是要等待，直到我們獲得一份工作；或者要試著去創造一份自己的工作？結果我們很快就了解，我們想做的其實是攻讀藝術。而在我們攻讀藝術的求學期間，我們就已經成立了「特殊任務藝術工作室」；當時我們連自己將來要用這個來做什麼都不知道。一開始，內容還是空的，但是容器已經有了。

至於這個名稱的由來純粹出於巧合，有一次我們在一棟拆除中的建築物見到許多牌子堆放在一起，其中一個牌子上頭寫著「特殊任務」，這個牌子特別引起我們的注意，於是我們便把它帶回工作室。而有一天——這又是個巧合——來了一位記者，他把我們的工作室和我們的行動串連起來，並且把所有這一切叫作「特殊任務藝術工作室」，於是它就這麼誕生了：經由許多直覺，經由我們是怎樣的人以及我們的所思所想，經由巧合，經由我們對所面臨的事物抱持開放的態度。當時「特殊任務藝術工作室」是個小得不能再小的公司，但現在我們已經成為一個機構，專業地執行任務，並且努力以不妥協，在某種程度上也是激進的態度去落實。「特殊任務藝術工作室」其實是一個實驗，因為它不保證你可以靠它維生，但它也是一種著重樂趣與好奇的工作型態。「認真的快活」是我們的表現與特色；或者就像某位女記者一語中的的說法：「特殊任務藝術工作室」等同於兩名探討社會問題的嚴肅丑角。每個人各有自己的特殊任務，所以我們不想對「特殊任務」這個名詞加以說明，這是無法定義的。對這個人來說

爬樹是他的特殊任務；對另一個人來說煎個荷包蛋是他的特殊任務。一開始我們先不對它加以說明，而現在我們已經擁有自己的特色，現在我們已經比較清楚，對我們的特殊任務，我們最關切的是什麼了。

「特殊任務藝術工作室」的型態也同樣開放，因此它能隨著一生的生命軌跡共同成長。

這一點也非常重要。再沒有比你為自己設定計畫，並且在人生接下來的歲月裡不得不按表操課更無趣的事了。人的年歲是會增長的，今日的我所想的和昨日的我是不一樣的；而明日的我又會和今日的不同。「特殊任務藝術工作室」就像是一種過程、一件作品、一件具有工具功能的裝置藝術，而它給我們的印象也是如此。對我而言，一方面「藝術工作室」向來是在腦筋裡發生的形式，但另一方面又事事都重要。在我眼裡，「藝術工作室」是活在社會裡的機構，不是什麼帶有特殊情調的東西。

簡單說來，創造出不尋常的情境就是我們的目標。創造或許還不存在的情境，加以設計規劃並且予以落實，去想去做。Frank和我從來都不是理論家，而以前我們也是差勁的學生。對於大家必須學會的，經人寫下來的東西，我們問題一直很大。可是把這些經人寫下來的東西加以實現，不活在理論裡，這卻是我們一直以來所擅長的。創造出不尋常的情境，對我來說基本上就是一個非常具有吸引力的念頭。演示、重組新的真實，就算一開始可能令人困惑不解，大家可能會想：魚跟糖，這根本不搭嘛──但突然間卻變得搭極了。我們就是懷抱著這種實驗熱忱，而且甘冒失敗的風險。

有許多理由會讓人放棄計畫，因為他們無法堅持到底，但這卻是我們絕對的禁忌。世上並不存在讓人不把計畫做到底的理由──不論是沒錢，或者因為沒有人覺得它酷──我們就是去做。

在我們眼裡，藝術擔負了更崇高的任務，而我們也不斷以自我批判的態度質問自己：今日，藝術真正的任務應該是什麼？而光是這種探究就已經改變了我們在計畫新構想時的意識了。我們最近的一件觀念藝術作品「默爾斯思考小憩」(Melser Denkpause)就是以激進的手法去影響一個村落居民的生活。在長達半年的時間裡，每天故意停止一座村莊的電力供應達十分鐘，這個構想惹來極大的爭議。藝術締造出一種不尋常的情境，於是某種帶有虛構意含的情境便成了真實，一種更趨近未來能源供應的真實。

現在我們大可說，「特殊任務藝術工作室」不斷從日常生活中挖掘它的種種功能體系，以正向的方式加以干擾、中斷、擴展，或是重新混合在一起。我們消

除社會上僵化的事物，瓦解僵固的組織結構，以便發現新的日常真實。

兩位令人印象最深刻的藝術項目是「全世界最小的高峰會」（Das kleinste Gipfel-treffen der Welt），在這個和「八國首腦高峰會議」逆反的回應中，你們利用最小的行政單位，經過一番縝密的防護措施，在一座氣候宜人的瑞士山上，從六個與阿爾卑斯山接壤的國家分別邀請一位最小鄉鎮的地方首長，舉辦了一場高峰會。你們認為，和「小」相較，這個藝術項目如何改變了你們對「大」的看法？

這個問題很有意思。沒有人會對「小」有興趣，「小」基本上就是不重要的，而在這裡更是最極端型態中的少數。但我們卻對這種民主政治中最小的基層組織，也就是鄉鎮這樣的單位深深感到興趣，於是我們拜訪了這些單位的首長，並且把注意力引導到「小」上。

大和小呈現怎樣的對比？我認為，我究竟是和某位「小」或「大」首長談話，基本上並沒有太大的差異。我相信，小鄉鎮在處理行政事務時仰賴的是自動運作的模式，而這種自動運作的模式和大的行政單位幾乎一模一樣。在我眼裡，人與人並沒有差別。

當時我到底是想和布希在哪裡進行某個專案，或者是和法國「最小的」地方行政首長進行的，對我來說基本上都是一樣的。唯一的差別是：其中一人非常出名，另一人則沒沒無名；一人權力很大，另一人則沒有什麼權力。「小」和「大」對我來說是相對的，而我最重要的心得是：一旦你把「小」擺上舞台，它立刻就會變成「大」。在聖修伯里（Saint-Exupéry）的《小王子》一書中，小王子站在地球上摘星，也給了我們這樣的啟發。大家也可以把我們的行動看成和《小王子》類似，在那裡夢想與願景可以成真。因為這樣，於是我們就在瑞士阿爾卑斯坦（Alpstein）找了一處與此相符的山巔。在那裡，人和山巔相比，比例上顯得較大，同時也能把「全世界最小的高峰會」字面上的意象呈現出來。

這六個最小的聯盟因為這項藝術項目而一夕成名，這個項目不只在藝術圈，也在政治領域裡受到矚目：如果小型組織突然聯合起來，這究竟意味著什麼？我們可以在山頂上會談，卻不向新聞媒體說明我們到底談了些什麼嗎？因為在這場高峰會上，為了保護這些「小」首長，我們約定要對談話內容保密，否則立刻會有媒體把這件事變得庸俗，宣稱：「他們談的不過就是牛啦、雞啦、林間道路啦之類的事。」我們想要保護這整件事和它爆炸性的效果，就像守護一件大祕密那樣。但同時也想稍微表示，革命是如何開始的：就像有人把一顆小石子扔到水面，立刻會泛起一圈圈的漣漪。而只要有人開頭，就能啟動一些事情。一方面我們借用了大型高峰會的構想，同時也表明，即使「小」也能推動一些事情——尤其在情感、在人的層面上。

一旦你把「小」擺上舞台，
它立刻就會變成「大」

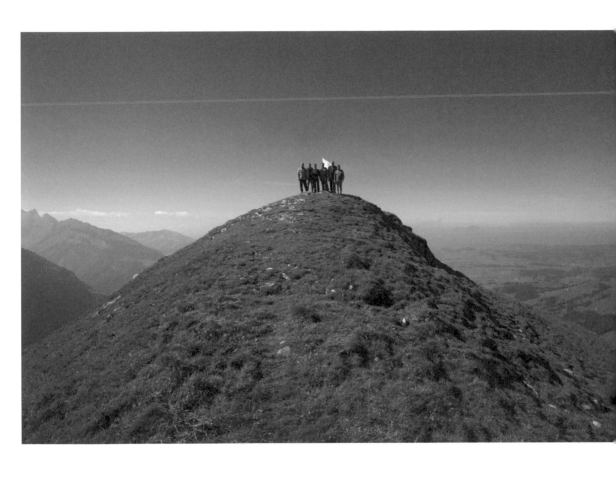

全世界最小的高峰會
中歐最小行政單位的六名鄉鎮首長
2004年

我們和強權國家的重大差別或許在於政治上的異變——假如你是布希，你就必然會異變，因為你已經走過了這段路。你其實是一個儀器，一部冷漠的機器，而儀器是針對其他權力進行程式編碼的，這些密碼彼此相互作用，卻和那些沒有在政治上遭到異變的人毫不相干。但如果我和某個獵人、水泥工、領退休金過活的人或是某個銀行員工談話，而他同時也是某某鄉鎮區的首長，那麼他依然還是個「人」——這絕對是個莫大的差別。

這個藝術項目的主題是人與人的會晤、相互學習，去體驗我們本來所不知道的。儘管我們沒有為了一場可笑的導演而把這些首長當成工具濫用，這個項目依然進行得非常順利。整個過程我們都密切參與，最後達到顛峰——但後來我們也放手，讓這些鄉鎮首長任由這場會晤的命運安排。就最廣義的意思來說，這倒也算是一種導演了。

為了創造這場高峰會鮮明的形象，你們也需要這種導演。

一點也沒錯。但同時也該讓參與其中的人覺得這是真實可信的，更重要的是他們必須覺得沒有被人利用。「大和小」是非常吸引人的，因為在「小」的背後可能隱藏著非常「大」的東西。對我來說，這正是這項行動的基本認知。說不定本來的世界果真是從最小的村莊裡形成的。

現在且讓我們從山頂轉到地下：你們在一座昔日的碉堡裡創設的「0星級旅館」，構想是怎麼成形的？還有，這個藝術項目是怎麼發展起來的？

如果把這兩件作品並列來看，兩者都有著類似的藝術策略：把注意力引導到至目前為止還沒有人照亮過的小角落，而這又是一種反向運動的觀念，朝著旅館分級常用的「幾星制」的反方向而走。所有旅館都努力想爭取到許多顆星，而這個產業也靠著星星賺大錢，因為它驅使各家旅館為了獲得更多顆星而努力。

於是我們就有了這樣的想法，我們就向自己提出這個問題：如果我們在一個沒有人期待會有旅館出現的地方開設旅館，而且還叫作「0星級」旅館，結果會怎麼樣？這麼一來，我們必然會和大家平常所熟悉的旅館背道而馳，而大家所熟悉的旅館代表的則是，不在家中睡覺，來個奢華的享受。

而「0」基本上又是負面的：「0」分、「0／沒」興致。我們思考，我們要如何為我們這家代表一個藝術項目的旅館定位——畢竟我們並不是旅館業者，是藝術家。我們關注的是體制內的干預(Intervention in System)，是使旅館分級制朝反向延伸，讓「0」不等於「差」，而是一個獨立與自由的空間。在星級

從一星到七星的制度內，我們被它困住、必須配合、順應制度。我們做過調查，「0星級」是空白的一頁，還沒有任何定義，於是我們就搶佔了這個「0」並且宣告，我們發明了全世界第一家的「0星級旅館」。我們也獲悉，這個「0」讓旅館業非常感冒，可以的話，他們一定會全力防堵。不過，我們可是享有「0」這個商標保護，而且是全世界性的。這下子，旅館業可得好好考慮，他們該拿這個「0」怎麼辦了。這樣當然會有點擾亂這個制度，因為如果這個「0」比大家所想的「0」還更好，就會把這個制度打亂，顧客當然會抱怨說，如果我付三十元的瑞士法郎可以在「0星級旅館」住得好多了，那我為什麼得付五十元瑞士法郎在一家差勁的三星旅館過夜？從基本原則來看，這種轉折是從看似不重要的地方開始的，結果這個不重要的地方卻突然反轉，變成了正面的評價。在這之前沒有人想用「0」來宣傳，就連一星或二星旅館也不用他們的星級來自我宣傳，只有三星以上的才會。就這一點來看，「0星級」應該還遠遠更差才對，沒想到結果卻來個大翻轉，因為「0星級」變得很酷，而大家心裡則想著：「這一定很有意思，很特別。」從這裡面我們見到，它能為這個藝術項目帶來莫大的藝術潛力。

我認為，沒有哪個旅館業者會想要「0星級」的，只有藝術才辦得到，而在藝術的背後，往往是創新的魔力，而這種魔力又具有打破既定體制的能力。

我也非常確定，沒有哪個體制內的旅館業者能想到這個點子——這種東西只能從外面來。

沒錯，對於人們如何突破限制，去思考，這是一個非常典型的範例。如果大家都向前移動，為什麼我們就不能向後呢？

有一句話我覺得說得很好：「眾人行走的地方長不出草。」原則上，Frank和我的「特殊任務藝術工作室」遵循的工作原則就是這句話——不只是出於挑釁，而是因為我們獲得了一種觀照整體的不同視角。不過，「挑釁」這種手段卻是絕對必要的，同時也是我們的觀念藝術其中一個相當重要的成分。

這家旅館現在已經成為常設機構了嗎？

這個項目的演變自然是非常極端的，而我們的構想到底會引發怎樣的結果，根本是無法預料的。自從我們首度向媒體宣布，全世界第一家的「0星級旅館」即將進行24小時的試營運起，這個項目就啟動了。而這次的試營運等於對媒體扔下了一顆震撼彈，就連CNN也報導了這個消息。這種反應對「0星級旅館」整個的計畫起了莫大的推動力量，並且使我們——原本並沒有這樣的計畫——正式並持續讓這家旅館開張。

眾人行走的地方長不出草

0星級旅館
局部

0星級旅館
旅館房間

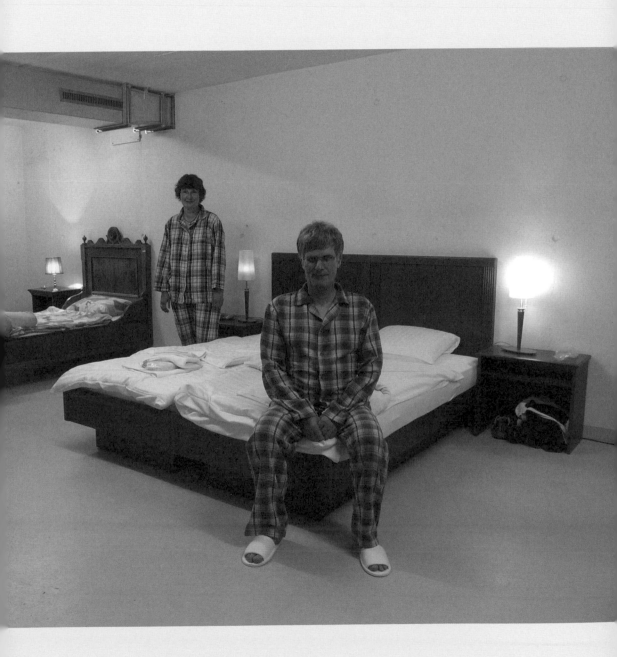

「0星級旅館」是一件施工中的作品，是一個活動式的裝置藝術，它原本的計畫是靈活應變的，但後續會如何發展，就如俗語所說的，只有天曉得。這家旅館已經營運了好多個月，它的運作方式就同一般的旅館，只不過不斷出現新的發展，比如最新的情況是，「0星級旅館」現在被列為全歐洲最好的一百家旅館。對這樣的計畫來說，這當然是一項殊榮，因為它和常見的型態有著天壤之別。

「0星級旅館」恰好碰觸到了這個時代的敏感神經，因為它用的是原本沒有人會感到驕傲，但後來卻突然能令人感到驕傲的。只是之前大家沒有發現它的價值，而現在，大家重新認識了它的價值！「0星級旅館」就像一顆藥丸，人們服用它、體驗它，而它需要時間才能發揮功效。顛覆性的工作已經開始，這個議題持續越久，藝術就越能在社會裡棲身。還有，也越能變得更正常。一貼上「小心，藝術」的標籤，藝術就永遠是個無關緊要的現象。至於我們現在被列為歐洲最好的一百家，全世界最「潮」的五十家旅館之一，或者在日本被列為2010年最熱門的趨勢，這些其實正證明了，藝術終於獲得了階段性勝利，因為旅館業終於接受我們了。

這也可能是因為把它歸類為「藝術」的並不是你們自己，而是由其他人來評價、來分類的。

嗯，我們的類別是「不計分賽」，因為人們不知道該將它歸為哪一類。因此，「0星級旅館」騙過了通行的藝術語境，在日常與職場生活的社會場域裡爭得了一席之地，而不使藝術濫用或是成為純粹的商品。不過，在這裡我們還要區別好的商品化和壞的商品化。「0星級旅館」是一種真正可住的裝置藝術，也能在世界各地複製，屬於一種旅館型態的版本。可是假如「0星級旅館」不是獨一無二的，它也就不是「藝術」，那麼就不會有上面提到的這些榮譽了。

你們藉由你們的藝術所能達成的，什麼才是最好的？是個人的「成功」還是對社會發揮的功效？

他人的認可是工作重要的動力來源，沒有外來的認可、回饋的話，我很可能會熄火。我們的工作永遠在對話中，而且永遠想要正視「外界」。我們所做的，沒有一件是不能公開檢視的──這對我們是非常重要的一點。

真正的大成功應該是，放眼未來，我們還能像我們現在這樣，不被體制收編。我們一直覺得自己就像在走鋼索，因為我們和經濟與政治、和藝術語境以外各種不同的圈圈都有關連。但我們的藝術必須在藝術語境裡運作，而不是在孤立的圍牆後面。在那裡，藝術會被緊緊地封閉起來，會因為被人當成具有特殊情調的東西呈現出來，而被人貶抑為藝術。

我們的藝術追求的不是它對我們的主角以及觀賞者來說必須是「藝術」；最重要的是，人們如何在他們的日常生活中體驗我們的藝術功效、繼續發展，並且以自然而然的方式把藝術融合到日常生活的體制中。當看似虛構的成為真實，當人們體會到藝術之外的價值，這樣我才把它叫作成功。

或許在未來，藝術的概念需要被重新定義，甚至是擴大定義，那你會怎麼修正？

對我們來說，藝術的最佳型態是，人們並沒有察覺到它是藝術，它是隱藏的、就這麼形成的，不需要人們質問：「這到底是藝術，或者不是藝術？」我認為這種藝術問題非常多餘，也是非常無聊的。我們能夠、應該和藝術不期而遇，而往往就在我們壓根兒沒想到藝術，卻又隱約懷疑時，它突然就真的是藝術了。

我的願景是，從外面來看，特殊任務藝術工作室被視為是一種工具，就跟這座城市其他的工具一樣——比如某個行政機關。差別在於，在我們這個機構背後的是藝術家。不過最好的是，我根本不把自己叫作藝術家，而是「解決特殊任務的人」。

如果藝術能更融入尋常的生活事物、城市議題、國家議題、官僚機構的問題，而社會能夠意識到藝術也能解決事情，我會覺得這樣很酷。其實我們已經朝著使我們能被視為是一座城市裡的共同思考者與共同執行者的方向在進行了，在這一段時間裡，我們也曾經被視為逆向思考的投資者，有時甚至是為某件我們完全沒有概念的事，但是我們和大家圍桌而坐，共同思考，提供我們的創意，把腦袋裡的東西一股腦兒倒出來。我覺得這樣很有意思，因為我不是在賣東西，而是讓別人對我們的思考方式感到興趣。

比如我們曾經在阿亨(Aachen)參與過一場活動，當時某個歐洲論壇舉辦了一場探討創意產業的研討會。在經濟領域裡藝術能做什麼？我們不妨試試以藝術這個武器來尋求解決的辦法；如果真是這樣的話，幾乎已經是一種社會革命了。在沒有人敢表演的這個日常生活的新舞台上，身為藝術家的我們是可以獨立自主且自由地盡情演出。比如瑞士的聯邦委員會有七名聯邦委員，而我個人認為，應該加上第八個才對，讓他稍微從內部顛覆這個委員會，就像宮廷小丑那樣。但他同時也是具有批判能力的共同思考者——一個能從不同的觀點思考這個世界的人。

如果我是聯邦委員，我會要求每個人民都有義務，一個月一次按照理想來做事，並且加以記錄。或者規定每個人民都要「每天做一件特別的事」，而且必須經過官方認證，證明他達標了；沒有做到的人就得多繳稅——這應該會是個很有趣的景象！

對我們來說，藝術的最佳型態是，人們並沒有察覺到它是藝術

　　一旦創造性的思維在社會裡變得稀鬆平常，並不受到體制的限制時，這將會出現許多的變革。

教育對你們的工作形成一個影響雖小，但並非不重要的部分。你是怎麼看待，未來的教育體系對於你們解放人類創造力的任務，帶來的可能性或特質？在這一點上，當前的各種機構它們的作用往往與此相反，而且在創造力還沒能發揮時，就將它功能化了。就這一點，你有沒有烏托邦式的願景？

　　Frank和我當然有一個願景：「0星級旅館」的中心思想是「0星級精神」(Null-Stern-Spirit)，而這種思想當然也可以轉移到其他領域：比如我們可以設立「0星級大學」，嘗試以這種方式去思考、去做事，在社會日常生活中進行干預，在體制內培訓等等，這件事我們已經在思考了，比如一所教法和目前的大學截然不同的大學。不過這是需要時間的，而我們不能一蹴而成，我們必須跟著時代走，而有時候，藝術甚至會領先兩、三步。「0星級大學」將會很有意思，因為它也是由志同道合者——無論是藝術家或是其他領域的人士——組成的團體，而這些人志在解放在僵固的學校結構中一直以來受到阻撓的事物。如果官僚主義的形式使我們無法自由地思考，那麼對藝術來說，官僚主義就是最糟糕的了。那麼我們可能就得採取極端荒誕的措施，並且對藝術大學進行內部的藝術式建構，比如大家調換位置，學生不只是學生，也要當清潔工⋯⋯

另外，也要讓人不斷動搖自己的想法

　　或者也教別人或是當校長。就像一部機器，它經由個體與隨機的組合，必然地創造、組織、規劃出新的事物——其實就是讓混亂形成。但最終出來的，或許正好是某種推動教學向前發展，具有創新精神的基礎；再沒有比必須一再講述你所學過的東西更無趣的事了。另外，也要讓人不斷動搖自己的想法，我認為能夠痛快地破除這樣的體制，應該會很有意思。

　　關於教學這件事，我們也研究了未來學，包括馬蒂亞斯・霍克斯(Matthias Horx)的《人類大未來》(Wie wir leben werden. Unsere Zukunft beginnt jetzt)，並且發展出新課程的綱領，叫做「藝術師」(Kunstwirt)。

　　「藝術師」是從我們已知的職業稱呼，像是美髮師、廚師、律師、會計師等借用過來，而「藝術師」也蘊含著一種嘗試，試圖將不同的職業進行跨領域整合，成為造型藝術的新職業樣貌。「藝術家」這種職業直接在社會裡進行干預，並利用藝術策略探討不同領域的最新議題。我們對這種構想非常感興趣，而我們也深信，未來的世界必須發展出這樣的職業來。而原因之一在於，大學裡的中介理論(Vermittlungstheorien)已經不合時宜而且僵化了，因此，依照我的看法，那已經不是烏托邦，而是一條必經的道路，一條創造力的自由精神和不同領域的理論聯手起來的必經道路。

這是我對現代化的教育與中介工作的看法。

如果有人看了這篇文章，但他自己還不曾好好發揮過他的創造力，那麼今天他還能做點什麼，好讓這一天變得非常特別？

有個很好的練習就是：回家時走一條跟你習慣的返家路線完全不同的路線，而不是直接從「Ａ」到「Ｂ」：穿過庭院、經過足球場、從某家麵包店後面經過、經過一個車庫、越過一道籬笆……，最後回到家。光這麼做就能激發創造力，而最重要的是，這樣你一定會接觸到平常生活中我們永遠不會遇到的人，而你也必須為自己辯解或是詢問，如果我從你家院子過去，這樣沒問題嗎？另外也可能發生這種情況：你經過別人家的客廳，而裡頭的老婦人說：「我不介意，我很高興有人來。」我以不尋常的方式移動，創意自然而然就出現了。

Do-it-yourself 行動

Frank Riklin 與 Patrik Riklin，1973 年生於瑞士聖加侖 (St. Gallen)，接受建築製圖員的職業訓練，後於 1997 年開始攻讀藝術：Frank Riklin 在瑞士蘇黎士的造型與藝術學院 (Hochschule für Gestaltung und Kunst)，Patrik Riklin 在德國美茵河畔法蘭克福的造型藝術學院 (Akademie der bildenden Künste) 就讀。求學期間，這兩位藝術家自 1999 年起便持續展開他們的「0 星級旅館」以及其他藝術項目，例如朋友 & 賓客酒吧 (Freunde & Gäste-Bar，2002 年)、不尋常共同體基金會 (Stiftung für unübliche Gemeinschaft，2003 年)、全世界最小的高峰會 (2002-2005 年)，2009 年「0 星級旅館」開幕。他們近期的作品包括：Bignik(行動藝術，2012 年，譯註：結合「big」與「picnik」，邀請民眾共同製作一條超大型的野餐巾)、K6——一場高峰會的詩意版本 (K6-Poetische Version eines Gipfeltreffens，影像札記製作中，2010 年)；默爾斯思考小憩 (默爾斯文化之夏，2010 年)；行動 29.2 ／ 萊茵河畔過道 (Aktion 29.2，公共空間裡的干預，2008 年)；藝術、人生與死亡 (Die Kunst, das Leben und der Tod，影像札記，2006-2007 年)；城市電話 (Stadttelefon，公共空間中的裝置藝術，2007 年)；Coco & Chiaro(裝置藝術，2007 年)；人生一小時 (Eine Stunde Lebenszeit，行動藝術／錄像裝置，1999-2000 年)。2004 年，「特殊任務藝術工作室」榮獲博登湖國際文化獎 (Internationaler Bodensee Kulturpreis) 與聖加侖市文化贊助獎 (Kulturförderpreis)。出版品：Parcitypate：藝術與城市空間 (Parcitypate: Art and Urban Space，2009 年)；日復一日 (Day after Day)，弗里堡藝術館 (Fribourg，2007 年)；全世界最小的高峰會，聖加侖新藝術館 (Neue Kunsthalle St. Gallen，2006 年)。

www.null-stern-hotel.ch

04

十一點天

球我黑天

上地。這一

早，斷解的

天分切了你

明十會必畫

點將務必計
十力你重新計
到重請重新
點的們，
。

Do-it-yourself 行動

Ø 5

05 | 私人空間──公共空間

Asta Nykänen

Asta Nykänen「私人空間──公共空間」計畫
芬蘭赫爾辛基,奧圖大學藝術學系,2009年

「私人空間——公共空間」
局部

Asta Nykänen，2011 年畢業於赫爾辛基奧圖大學藝術學系。在赫爾辛基擔任藝術家。

06

06 ｜ 現在誰來為我們造方舟？

Mike Davis

「一座生態友善的城市，它的基礎不一定是特別友善生態的城市設計或是新科技，反倒主要是將共同的富足擺在比個人財富優先的位置。」

「我們的行星大有能力為它所有的居民提供家園，只要我們願意以民主的群體思維，而不是在個體的、私人的消費上去建設我們的社會。共同的富足[……]為某種建基於物質的、嘉年華會式的同樂會上的高度生活水準，提供了另一種選項。」

「因此，在眾多全球危機彼此相互影響之際，唯有重新倚賴明確的烏托邦思維方式，我們才能清楚了解，維持人道團結力量所需的最低限條件。」

摘錄自獲慕尼黑大學促進會頒發文化獎時，
於慕尼黑大學發表的演說。
2008年

www.unigesellschaft.de

Mike Davis，1946 年出生於美國方塔納 (Fontana)，目前居住在聖地牙哥 (San Diego)。他曾從事過各種工作，包括曾經擔任長途貨車司機，也曾在屠宰場工作。六〇年代他加入共產黨，並擔任共產黨書店的店長。後來在加州大學 (University of California) 洛杉磯分校歷史系就讀，並於倫敦、貝爾法斯特 (Belfast) 與愛丁堡攻讀愛爾蘭史，自 2002 年起他在加州大學爾灣 (Irvine) 分校的歷史系任教。身為社會學與歷史學者，Mike Davis 潛心研究社會結構與加州的城市發展狀況，並撰寫一部洛杉磯市的社會史，該著作廣獲國際好評，如今已經成為社會學領域的經典之作。1998 年獲得麥克阿瑟獎助學金，曾為加州蓋提藝術中心 (Getty Center) 研究員。2008 年獲得慕尼黑大學促進會首度頒發的文化獎。

出版作品：石英之城 (City of Quartz)，一本關於洛杉磯的社會史著作，1990 年；維多利亞晚期的大災難：厄爾尼諾、饑荒和第三世界的形成 (Late Victorian Holocausts: El Niño Famines and the Making of the Third World)，2001 年 (譯註：德譯版為 Die Geburt der Dritten Welt. Hungerkatastrophen und Massenvernichtung im imperialistischen Zeitalter, 2004.)；大難臨頭：禽流感威脅全球 (The Monster at Our Door: The Global Threat of Avian Flu)，探討流行病的社會產物，2005 年；布滿貧民窟的星球 (Planet of Slums)，2006 年；Buda 的武器：汽車炸彈簡史，2007 年。

Ø 7

07 ｜ 天際線

Juliane Stiegele

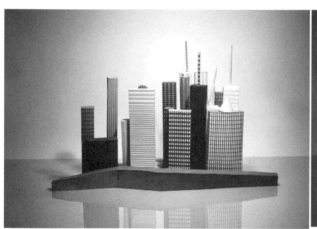 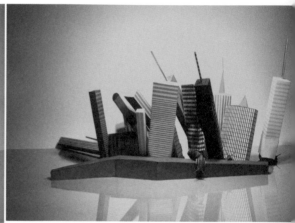

天際線
錄影帶，12分鐘，靜音
靜物攝影

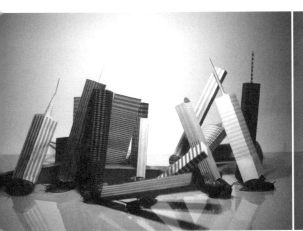

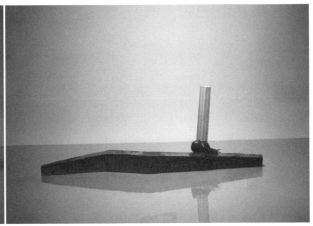

將紙做的高樓大廈固定在 22 隻羅馬蝸牛的
殼上，創造出我們所熟悉的天際線景觀。
從這時起，就由這些蝸牛決定整個事件的過
程。牠們當然不想讓這些大樓保持垂直，於
是依照牠們自己的社會結構形成新的狀況，
彼此爬到對方身上或是對方身體底下，或者
就這麼睡著。在緩慢的動作下，這群蝸牛慢
慢地完全潰散，離開牠們在這場實驗原先的
位置。實際過程持續了 3 小時又 56 分。

「天際線」是由一系列把人類的規範結構交
託給一群動物決定，所形成的作品，目的在
觀察牠們如何處理──並且向牠們學習。

08

08 | 超國家共和國

創造力始自現狀遭到質疑
的時刻

與Georg Zoche的訪談

你的建構過程探討的是我們可使用的最大形式,也就是我們所居住的這顆星球,以及我們想在這顆星球上過怎樣的生活。2001年時,在慕尼黑的原子咖啡館(Atomic Cafe)首度正式宣布第一個超國家共和國的誕生。當時宣布的明確內容是什麼?還有,是基於何種理由?

第一個超國家共和國的由來,不過就是我周遭一些人對當時的生活感受,他們認為我們的世界不能再純粹依據國族來組織。不過,老實說,當時我們也還不知道,這種直覺會把我們帶到哪裡去。

首先,當時在原子咖啡館有一場超級大派對,但除此之外也應該要有展現必要尊嚴的隆重行動,以便宣告一個共和國成立了,而這樣自然而然就蘊含著某種藝術成分,因為這並不是我們之前所了解的那種真實存在的共和國。儘管如此,這個共和國也應該具備一個國家該有的儀典,所以當時我們也提供香檳、發表隆重的演說,並且發表一份宣言——於是,這個共和國就這麼成立了。在此之前,對於這個由不以國族定義自己的人士所組成的團體看起來應該怎樣,我們已經討論了四、五年了。但當時我們已經了解,如果只是宣告一個超越國族的共和國成立了,並沒有多大的意義,一定要有不同的超國家共和國才對。當時我們關注的其實並不是這第一個超國家共和國,我們關注的是由不同超國家共和國聯合起來的上層組織,只不過在當時如果想讓人了解,我們想為一個那時候還根本不存在的東西成立上層組織是非常困難的,所以我們就先宣告成立第一個超國家共和國、製作證件、發行自己的貨幣,也就是PAYOLA,與會人士必須在入口兌換PAYOLA,才能在吧台買雞尾酒。

你能再深入說明這些超國家共和,還有超國家共和國的目標嗎?

超國家共和國不過就是把世界上的聯邦體制再提升到另一個層面。目前我們有不同的國家和這些國家的上層組織,也就是聯合國。不過那裡只有由國家利益組成的結盟;而在超國家共和國中,應該讓世人可以找到他們在國家利益以外的代表,這些代表指的是所有我們無法在國家架構內解決的問題,例如環保規範、社會規範、戰爭與和平的問題、貨幣問題等等。想讓這些問題能透過協商來處理,就需要一個獨立於國家之外的組織平台,而透過這個平台來達成這些國際性的目標。

倘若我們用民主的標準來評估聯合國，尤其是它的決策結構，結果會是非常糟糕的。以否決權來裁決，當然永遠無法得出具有建設性的結果，因為每次都會有人因為意見分歧而對一切進行杯葛。

對我們來說，聯合國是相當有趣的，因為它顯示，想要擁有執行力，就不應該這麼組織起來。

在你們的網頁[1]上可以看到，你們已經聚集了全世界5,000多人了。怎樣才能成為超國家共和國的國民呢？你們是怎麼獲得國民的——世上每個人都應該成為超國家共和國的國民嗎？

想成為某個超國家共和國國民的人，只需要上我們的網頁，登記成為我們的國民，就能得到一份證明文件。至於我們目前還未能實現的，是讓每一位來到我們網頁的人也能宣布成立自己的共和國。限於還有一些資訊科技軟體上的問題——主要是個人隱私的保護，因此解決起來相對複雜。不過我們正在著手進行，很快就會成真了。而當然必須等到世上每個人都成為某一個超國家共和國的國民時，這一切才能運作。

1 | www.utnr.org
www.transnationalrepublic.org

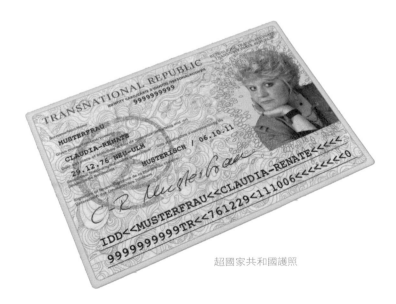

超國家共和國護照

就這一點來看，如果我們需要的是六十億人，或者哪一天需要一百億人時，相對之下，5,000就是個非常小的數字。談到我們對「國民」這個概念的了解，恰好和我們所知道的民族國家相反：民族國家的成立，一個問題就是，民族國家自己挑選誰是它的人民。民族國家擁有撤銷國籍或是讓人加入國籍的權力；民族國家獲得人民授權代表國民，但它同時又能挑選它要代表誰。如果我們把授權、代表等等進行通盤思考，就會發現這套想法其實荒謬至極。令人意想不到的是，民主居然需要自我封閉的體系，因為我們必須知道，誰擁有選舉權或被選舉權。誰屬於這個國家，而誰又不屬於這個國家。因此最後我們也就不得不劃清界線：如果你是法國人，你才能當總統。民族國家的民主靠的就是由國家挑選人民，而這一點又會導致一大堆代表制的其他問題。

我們認為，這一點如果我們重新思考，並且不再倚賴民族國家的地理疆界，而國族共和國的人民不必依照他們的居住地點或出生地來區分，而是根據他們的政治觀點──在這一刻，我們就能扭轉「國民」這個概念。於是，每個人都能自己選擇、自己挑選要由誰來代表自己。我們的構想是，每個人都能自由加入某一個超國家共和國；萬一沒有想加入的超國家共和國，也可以自己建立。至於建立這個共和國的人，對於誰能加入或退出，並沒有任何影響力。這一點非常重要，這樣才能在代表者與被代表者之間，維持勢力的均衡。

最後，為了以不那麼抽象的方式傳達，我們的目標在於，不要讓我們民主模式的運作，由每幾年一次的選票來決定，而是「用腳表決」的民主模式。聽起來這幾乎已經是罵人的話了，但仔細想想，用腳表決是最快又最直接的辦法。更重要的是，這種辦法能讓擁有權力代表我們的人，在相當大的程度上必須不濫用權力。另外還有其他有意思的民主模式，比如抽籤便是其中一種，而這種方法意味著，國會的組成果真是純屬巧合。

對於可能出現的濫用權力狀況，你們有沒有什麼樣的顧慮？說不定會有以破壞為目標的人，在一個超國家的架構中搞滲透。

當你成立了一個共和國，你無法影響誰可以是你的國民

這當然是個核心問題。十九世紀八〇年代末，在超國家共和國的構想之前，我們曾經計畫過，要滲透某個政黨，用來達成我們的目的。(十年後柏林的自由民主黨內果真發生過這種事)。究竟是哪一種色彩我們完全無所謂，我們──六、七人到十來人──當時只想要以不讓別人看出我們是同夥的方式入黨，創造我們的「政黨前程」。當時我們考慮過，要如何綁架這樣的一個政黨，但最後我們並沒有這麼做，因為一想到必須好多年都發表違反我們意願的政黨演說，我們就覺得受不了，所以最後我們還是放棄了。後來在研擬超國家共和國時，我們很清楚，我們必須小心提防，以免這個計畫好不容易啟動，然後納粹就來了，從中滲透……

所以，從一開始就構思出一個讓人無法劫持的作法，是非常重要的。當你成立了一個共和國，你無法影響誰可以是你的國民。甚至連他們電子信箱的地址你都不知道。身為共和國的創建人，你唯一看得到的只是一個數字，而且沒辦法規定誰該怎麼做，比如：你不准進來，你不准出去。這讓綁架一個組織變得相對沒有意義，如果因為你改變了方向而失去了所有的人，這樣就沒什麼意思了。不過這樣也出現了一些資訊科技上的問題，因為我們必須開發一種保證能防止共和國的創建者知道他的國民是誰的結構——那是一種不記名投票。但與此同時，中央的上層結構自然而然又會取得高度的權力，因為這樣它又能操弄整體，並且特別偏袒某個共和國。所幸對於如何讓這樣的系統安全運作已經有越來越多的辦法——包括像電子投票系統那樣運作。已經有科技朝這個方向在發展了。不過，濫用權力確實是個棘手的問題⋯⋯但是我們同時也必須考慮，目前我們這些結構已經遭到濫用了。但話說回來，如果想要把結構調整到完全無法操弄，這樣就大錯特錯。如果夠惡毒的話，我們大可說，我們對現有結構的種種優化，就是為了要讓它們更好操控——比如透過遊說團體和媒體等。

你們大概也討論過，在你們的國家的層級上，如果再加上一個較高的層級，是否就能解決一個相對受限的人民所擁有的影響力、這樣一個相對受限的民主制度當前的問題？你是否希望，透過這種作法能回過頭來對國家層級發揮影響？

關於這一點我們不斷在討論。我認為，在這個時候以國家利益為重的政治人物是最可憐的傢伙了，因為他們必須去做那些其實一點也行不通的事。一方面他們必須從事他們以國家為本的政治，一方面還得拯救氣候或是貫徹社會福利等事宜。國家利益和全球利益本來就相互矛盾，因此如果你是以國家利益為重的政治人物，假使你真的關心這些事，就絕對無法做出負責的行為。你所做的任何事，要不是在這個體制是錯的，就是在另一個體制是錯的。

這個時候，以國家利益為重的政治人物是無法做出負責的行為的

我們用具體的手法，把我們的計畫跟一個沒有聯邦政府，只有地方首長的德國做個比較。這樣的德國有城市聯合會，由各地的地方首長來治理國家。在這種體制下，這些地方首長將會是最可憐的人了，因為他們為國家所做的決定，對他們自己的地方卻有害。在聯邦體制裡，你有聯邦，而聯邦會跟地方討論，該如何從雙方的視角看待問題，達成對大家都可行的解決方案。目前我們有許許多多全球性的問題，卻沒有合適的全球性架構。我認為，如果有其他討論的夥伴，無論是對以國家利益為重的政治人物或是結構，日子都會好過多了。

最理想的情況也許是，由這個上層定調的倡議一點一滴地往下滴落，來「滋養」全體。或者如果追求知識傳播能夠更自由的人士聯合起來，那麼我們就有機會在那裡團結起來。

有可能會出現所謂的附加效應(Spinoff-Effekt)。關於「用腳表決的民主模式」我們思考得非常透徹，發現這個辦法是無法轉用到國家或地方體制上的。不過整體來說，只要我們了解，民主不一定非是圈選選票不可，那麼它就有可能可以協助其他的組織構造。我們所建議的，原則上就像在開放源碼的社群裡研發軟體，所有事情都在社群裡發展起來，而社群的發展方向也會慢慢形成，到時候你會對於他們所決定發展的方向感到非常同意。如果是在公司裡，就會有人說：現在我們該這麼做；但是到了開放源碼的社群裡就行不通了。採取表決或是選擇中間路線也不對，所以開放源碼的社群採行的是「分叉」，走上兩條、四條、八條甚至更多的道路……

……讓它逐漸去演變，找出哪一個方式能解決問題。

能夠貫徹到底的方法也不一定是最好的，但卻是能夠被組織得最好的。而一旦問題解決了，最後分叉還是會匯流在一起。這種架構其實很有意思，因為沒有人會被迫去做他不想做的。

至於我們這個世界上的民主國家所採行的民主模式，是被架構來達成中等的、平庸的結果。在某些情況下這樣也無可厚非，因為這樣就不會變得非常糟糕；但通常結果也不會是最理想的。

何況我們的民主其實是媒體民主，是政治和媒體不幸的聯姻。

如果我們沒有實行「用腳表決」，那麼對政治人物來說，把自己攤在陽光下——無論是往哪個方向，都是最危險的。

調整系統意味著，提出令人側目的觀點

千萬別惹人注意！如果你有好的辦法可以解決某個問題，大家馬上就會攻擊你，說：「大家看這個小丑。」所以我們可以看到政治人物試著無所作為，要等到他的無所作為曝光了，他才又開始有所作為。但這也意味著，政治人物總是在已經太遲的時候才開始有所作為，於是他當然就無法達成他本來的任務，也就是無法調控系統了。調控系統意味著惹人注目。因為這樣，所以我認為其他民主模式或許能幫上忙。

現在你們已經在網頁上成立了你們的國際代表。對於這個計畫，網際網路扮演著何種角色？它不只是個功能性的溝通工具，不只是電話的延伸嗎？它能創造認同感嗎？

它其實就是電話的延伸，而且能讓我們具有的效能——無論是主動的或被動的——不再受到地點的限制。我可以啟動某件事，而這件事會在別的地方產生作用；或者別的人做了些什麼，而對我產生了作用。最重要的是，網路能創造一種去中心化的組織結構，而我們打算要做的，如果沒有透過網路形成的這種四通八達的網絡連結，就會變得非常困難。不過，我們也絕對不該讓自己過度依賴網路。我們在思索，十年、二十年後網路會發展成什麼模樣，是否會形成能讓政治運動「關機」的中央結構？因為這樣，政治運動本身也必須密切觀察網際網路內部的科技發展，以便及時研擬策略，建構去中心化的網絡。我相信，網際網路會持續不斷地朝著和手機直接連結的方向前進，或許在利用審查制度或操弄來干預的中心結構，與極力維護網路自由的社會，這兩者間的競賽會永遠持續下去。

不久以前，連本篤十六世教宗都提到，我們需要某種遵循補充性原則(Subsidiaritäts-prinzip)的世界威權(Weltautorität)——這種觀點在這個時代似乎相當普遍，我們是不是甚至能和教宗團結起來？！

真巧，你剛好問起這件事！在他還沒有成為教宗，還是樞機主教(Cardinal Ratzinger)時，我和他曾經在慕尼黑某個博物館開幕式上見過面並且談過話。那是一次很奇特的談話，因為我們談的是天主教會是否會支持超國家共和國的一項倡議：我們想要向美國布希總統買下伊拉克戰爭。[2] 趁此機會，我當然要向他簡短介紹一下超國家共和國啦：以國家為基礎的結構是無法解決全球性問題的，唯有超越國家的結構才行，而這樣的政治組織必須遵循補充性原則——但不是以國家，而是以個體為最小單位：「所有的權力都是從個人出發，並且是不能轉讓的。」在向他介紹這一切的時候，我腦海裡不斷浮現這樣的念頭：我到底在這裡幹嘛呀？向樞機主教解釋什麼是超國家組織？教會本身不正是一個最古老也最成功的超國家結構嗎？

在我們初步思考這個議題時，我們當然也對其他許多非國家結構進行了所謂結構哲學式的研究，例如黑手黨是如何組織運作的、公司企業是如何組織運作的，另外當然也研究了世界上的各大宗教是如何組織運作的。

難怪當時樞機主教用有點古怪的眼神看著我。購買戰爭？遵循補充性原則的世界政府？他說，他會再仔細了解，並且請他的秘書向我索取進一步的資訊。

世界政府的發想其實不是來自我們，而是來自大家所熟悉的人，例如愛因斯坦(Albert Einstein)、凱因斯(John Maynard Keynes)、康德(Immanuel Kant)等人，另外還有許許多多的人士都曾經思考過這個問題並且表達他們的看法。儘管如此，我還是很高興讀到教宗本篤十六世這麼說：「世上各民族的整體發展與國際間的合作，需要設立一個以補充性原則掌控全球化進行的，更高層級的國際秩序。」[3] 當時我感到非常訝異，因為我真的只知道我們才有「把世界政府看作

2 | www.moneyfor-
peace.org

3 | www.spiegel.de/
panorama/gesellsch-
aft/0,1518,63472700.html

是擴大的聯邦體制」這樣的看法。不過對這項計畫我個人的經驗同時也是，我們需要這樣的東西，這種觀念越來越普及了。而恰好聽到教宗說出了這番話，也令人相當振奮。這表示，他相信此時此刻可以發表這樣的見解，而不會讓自己顯得可笑。對我來說，這正是這段話最振奮人心的部分，時機已經成熟了。

世界上的公民社會將會逐漸發展成形。從截然不同的各種生活領域裡發展出越來越多樣的公民不服從、建設性不服從的型態。而從行之已久的結構中游離分化出來，這樣的走向對你們的計畫也產生了深刻的影響。在面對看似幾乎無法打敗的抵制力量時，你對這種新運動的前景有怎樣的看法？

在這個世界上，有些重要的軍事組織卻對那些把炸藥綁在腰間的人無可奈何，這樣的非對稱戰爭，就如同大衛之於歌利亞那樣。我認為，長期來看，核心組織是很難對抗去中心化的網絡社會的。在南斯拉夫戰爭期間，許多事情也都是透過收音機來進行的。人們互通訊息，通知哪裡正在進行示威活動，哪裡有警察，還有誰遭到逮捕了等等。而等到廣播電台遭到撤除，大家就透過荷蘭的伺服器在網路上持續散播消息。我認為，人類史上的獨裁政權，其基礎向來都在於獨裁者的資訊優勢——不論這種優勢是如何建立的。而在當今的社會，民眾也能跟統治者一樣，透過手機或網路迅速地獲取資訊；甚至，因為他們更熱血，所以更迅速、更好。所以想要長期維持獨裁體制可就難了。現在，我們可以利用網路上以社群的型態成立「類國家」的結構，自己爭取、規劃許多社會利益。

> 我認為，長期來看，中心組織是很難對抗去中心化的網路社會的

為了宣揚超國家共和國的理念，你在策略上把藝術當成一種工具，而到目前為止，你也把這個計畫在藝術裡呈現出來，比如在畫廊、在雙年展、在戲劇院。你認為政治和藝術有著什麼樣的關連？

我認為，聯合國如果能夠有那麼一絲絲把自己看成是藝術項目的話，它也不會有絲毫損失的！

藝術開啟了一個自由空間，讓人能夠不存偏見地思考，並且也能脫離早就被人一用再用的解決方法，而不會被人修理一頓。

而我們形成的經過是這樣的：經過七年的討論，我們遇到了一個讓我們不知道該怎麼繼續下去的點。當時我們試著用不同的角度來思考這件計畫：我們直接假設，今天我們已經想到了怎麼執行的辦法，並且在五十年後做到了；那麼倒回去推想的話，我們該怎麼做才能辦到？想來一定經歷過群眾運動，而且這個運動比起之前出現過的多數群眾運動都要更大型。而這是當你擁有許許多多的戰友時才有可能的；你需要許多先鋒人物以及能長遠思考問題的知識分子，尤其重要的是你需要大量的金錢。至於我們選擇藝術這種形式的理由，是因為在

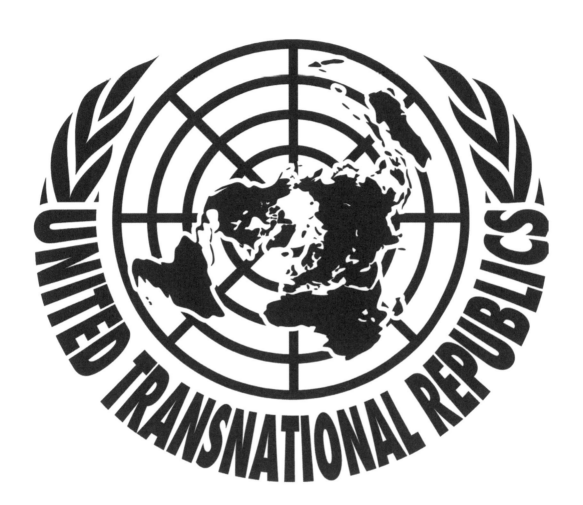

超國家共和國的標誌

藝術裡，我們可以來做這樣的事。我們曾經思考過，在哪種環境中我們可以生活個幾十年、與人們結識，同時還感到有滋有味？如果我們在世界各地的行人步道區裡，在塗刷壁紙的工作檯上散佈闡述我們理念的傳單，這麼做只會讓我們自己顯得很可笑。我們一致認為，唯有我們把這個計畫當成藝術項目開始著手，我們才能在五十年後達成這個目標——這真的純粹只是個策略性的決定。

在這個計畫的創建期，你們利用藝術得到了某種保護色的掩護，直到大家發現，那早已不「只是」藝術了。

正是如此。確實要到幾年後我才想到，馬丁‧路德‧金恩(Martin Luther King Jr.)在他著名的演說中，當他說出：「我有一個夢想」，並且一再重複這個句子，讓別人將來無法以此攻擊他時，他用的也是同樣的技巧。如果我們把「我有一個夢想」從整個演說中拿掉，那麼他就是在宣示，很快我們就會有黑人總統，而且黑人能享有和白人平權的生活；這麼一來，大家就會批評他腦筋有毛病了。我們需要的就是這種自由的氛圍。

由於我們能夠被當作文化來傳輸，並且利用文化的場域，因此我們能接觸到我們在行人徒步區永遠無法遇到的群眾，並且有機會接觸那些本身就擁有廣大網絡，或者自己就是意見製造者的人。如果不是這樣，我們就永遠無法接近他們了。

藝術是一種非常適合用來改造社會的工具。或許因為我們恰好切合時代精神，所以我們很快地就被藝術界所接納了，而且速度快得令人難以置信。第一次受邀，我們就前往杜林(Turin)參加雙年展，時間就在我們在原子咖啡館宣告成立的三天前——當時我們可說是還不存在呢！後來我們也和對政治向來極為熱血的米開朗基羅‧皮斯托雷多(Michelangelo Pistoletto)共同撰寫了一份宣言，[4]他對藝術與政治兩者間的關連，所做的表述非常有意思，因為他是在反向的立場上。他問我們，我們為什麼把這個行動當成藝術項目。至於他的情況則恰好相反，他認為藝術家從社會獲得自由，而基於這種自由，皮斯托雷多認為藝術家對社會負有責任，因而藝術必須為社會貢獻。他表示：自由與責任是相互關連的，只有自由而沒有責任是絕對不容許的。

對了，超國家共和國在我弟弟雅可布‧左赫(Jakob Zoche)在柏林藝術大學(Universität der Künste Berlin)的畢業作品中也出現，而他也因此獲得傑出學生獎(Meisterschülerpreis)。他和夥伴塔莫‧利斯特(Tammo Rist)把柏林藝術大學的整棟建築變成了超國家共和國的大使館，申請獲准插上旗幟，還申請到了特別停車證，並且在入口的玻璃門貼上 Logo，還在入口旁一根石柱上放上一則說明文字讓公眾了解原委。

藝術是一種非常適合用來改造社會的工具

總而言之，現在即使在遠離藝術的領域下，我們也越來越能對我們的計畫侃侃
而談，而不會遭人取笑了；我們甚至受邀參加聯合國教科文組織的會議呢。

**你是如何看待自己在社會中身為建構者、藝術家的角色，如何看待藝術家的責任？怎
樣才能把提問昇華為態度，尤其是在社會的建構過程中？**

我覺得問題要比答案有意思多了，因為答案往往短暫易逝，問題卻能持續下去。
當然啦，如果能針對問題提出問題，也是很有趣的。我認為，藝術的任務在於，
利用最大的自由，提出其他人可能會感到尷尬不自在的問題。而與此同時，藝
術便有機會針對這些問題提出構形建議。而我們呢，一開始是一個抽象的構形
提議，因為那不過只是一種設想出來的組織型態。不過，如果從建築的角度來
看，我們可是盡力讓它也能擁有形式上的美感：結構上有什麼可以捨去的？什
麼才是真正必要的？構形就該這樣才對。物件或構造一旦被人拿來使用，可能
就會逐漸僵化，因此需要藝術，由藝術提出質問。

我覺得問題要比答案有意
思多了

在我另一種工作——科技——上，我也見證了質問的價值。在那裡大家往往認
為專利權是很棒的，是一種答案。但可貴的其實是，你發現了一個值得探究的
問題；一個專利權不過是諸多可能答案中的一種。我相信，社會要有發展，質
疑、質問永遠是不可或缺的。創造力始自現狀遭到質疑的時刻，而這正是構形
從中成長的核心。

4 | 宣言：「威尼斯草稿——建設促成社會變革的網絡」（譯註：The Venice Draft – Buil-
ding a Network to engage in the transformation of society）每一次的變革都始於新構
想，新構想能改變社會。藝術是人類創造力的表現；創造力是對現狀提出質疑並激起變
革。在我們這個迅速變化的社會裡，我們深感藝術有必要促成社會的變革，並且成為這
場變革中一個活躍的部分。然而，藝術享有闡述新構想的自由，而這種自由也賦予藝術
責任，去追蹤它所闡述的新構想如何發展，並且覺察它可能帶給社會的變動。我們希望
能攜手合作，擴大我們的力量，並且建立一種開放給每個人的網絡，使大家都能和我們
共同承擔起改造社會的責任。

（Love Difference、Pettek、超國家共和國、Michelangelo Pistoletto、Tal Adler、Georg
Zoche，2003年9月13日）

超國家共和國所在地
柏林藝術大學，2004年

你的成長經歷也深受強烈好奇心的影響，大學時你攻讀了機械工程和哲學，後來走上的路又完全偏離了原先規劃的道路，可以說你最終成了一個具備複合功能的構形者。這種人在歷史上屢見不鮮，在此我只舉理查·巴克敏斯特·富勒（Richard Buckminster Fuller）為例。我相信，對於有待解決的構形過程，這樣的人才在未來還會變得加倍重要，因為他們能跳脫框架思考。現在你既是發明家、理論家、藝術家、超國家共和國的大使、作者，同時也是夢想家，這些角色是否有著某種共同點？

我通常也以幾何學思維來思考

富勒最主要的特色是以幾何學思維來思考，而我認為，這一點也是我從事的各種領域極大的共通點：我通常也以幾何學思維來思考。而如果把我們的組織型態畫下來，出現的圖形並不會是金字塔形。

近二百年來，人類仍然嚴格區分藝術與科技，這真是一種非常奇怪的發展；我個人覺得這一切並沒有那麼大的差異，無論是建造一座跨越河流的橋樑、製造汽車，或是解決一個社會問題，我們總是這麼開始的：什麼是目前就有的？它好嗎？我能將它改變嗎？我認為兩者的思考過程是相當類似的。

在每一次的構形過程中，無論是一個引擎或者是超國家共和國，總是會遇到看似無法克服的障礙，這時你會怎麼處理？

首先我會試著正面迎擊，但這往往是最愚蠢的辦法！有時候——令人訝異的是這是來自科技上的經驗——可能一百多年來一直沿著某個特定的方向走卻總是失敗，後來繞了一條極為獨特的路，結果突然就行了。

另外一種經驗則是在科技領域裡體會到的，但聽起來幾乎帶有神祕學的意味——雖然這一方面我完全沒有慧根：有些無法解決的問題，如果你一直試著去解決，問題反而會變得越來越大。如果這樣的問題經過了一段時間還是沒有解決，而且該試的我都試過了，再也想不出什麼辦法了，那麼我就開始不去理它——結果這個問題居然就消失了，而且這種情況發生的頻率還相當高！而問題之所以消失，部分原因是因為一旦我繼續把這個計畫做下去，那個問題原來投射出的視角突然就消失了，或者其他的次級效應就不見了。一旦我們過度聚焦在某個問題上，可能就無法有進展；反之，「不理」卻能開啟新的視角。

我確實相信，無論什麼問題，幾乎都存在著解決的辦法。我的意思並不是說，儘管從物理學來看是不可能的，我們還是能前往遙遠的星系。但我總認為，那些沒有合理的物理知識可以否定的事物，一定會有解決之道的。

你來自一個發明家的家庭，在十九世紀六〇年代你父親是第一個把英國自助洗衣店的構想引進德國的人，而這幾年來，你跟他、跟你弟弟和一些員工共同開發供小型飛機

使用的柴油引擎，⁵ 這似乎是一種已經極為少見的世代模式了。

5｜www.zoche.de

我有四個兄弟姊妹：兩個弟弟和兩個姐姐。除了我以外，他們在大專學的都是藝術。剛才你提到，我走的並不是一條規劃好的道路。不過，如果看看我的家人，那麼我所做的其實就是我父母也做過的。我父親放棄了他的社會學學業，靠著自學研發科技。從小我就了解，自己也能教導自己；而我認為，我們也必須這麼做。我不認為世界上有不靠自學而能在自己的領域裡真正發光發熱的。如果你只是學習別人教你的東西，那麼你就只是在複製，最後你很可能連老師的水準都達不到。

像我們家這樣，在一個家庭裡運作得這麼好，這在目前或許已經不是常態了。不過我們當然也得找出讓每個人各司其職的任務分配，幸好我們相當快就辦到了，而且都樂在其中。

從小我就了解，自己也能教導自己；而我認為，我們也必須這麼做

近來你也以作者的身分積極從事撰述，最後我想針對你的《世界‧權力‧金錢》⁶(Welt Macht Geld)向你請教。這本書探討的是金錢的權力要素、貨幣的權力。你為什麼會特別關注這樣的關連，還有，你是如何深入研究的？

6｜慕尼黑，2011年

我們開始展開「超國家共和國」的計畫之後，很快我就對這個議題相當感興趣。我們認為，我們也需要有自己的錢、自己的貨幣。當然一直有人詢問我們原因何在，但當時我們還無法提出有力的論證來回答。

於是我試著多去了解「錢」這種物質，只是當時幾乎找不到關於這個議題的通俗文獻，只有「我如何靠股票致富？」或是「對沖基金如何運作？」等議題的書。但我對錢的興趣不在致富，在於金錢的政治結構。而很快你就會了解，只要國家貨幣的角色沒有改變，那麼想以不同的方式進行全球化，這樣的構想就註定會失敗。而對於這項議題並沒有受到應有的關注，也讓我對針對全球化提出批判的運動感到失望。這一點，我在聯合國教科文組織在布宜諾斯艾利斯(Buenos Aires)舉辦的會議上也鮮明地體認到了。當時法國索爾邦(Sorbonne)的知名社會學者阿蘭‧杜罕(Alain Touraine)獲頒榮譽博士學位，他是一位令人敬佩的人士。當時一般聽眾也可以提問，而我想了解全球化之所以演變成目前的模樣，是否因為我們這個世界以一種國家貨幣，也就是美元來進行交易所導致的，對於這一點他的看法如何。結果他的回答真讓我瞠目結舌，他說：「關於這一點我還沒有思考過！」

創造金錢、管理金錢的方式有百百種，其中有許多讓我們可以操弄的參數，而以金錢體系的建構對政治擁有最大的影響力。認為我們要先賺錢，接下來再談政治，這是一種誤解。當前所面對的變革會變得非常極端——這會是個令人屏息以待的時代。

《世界‧權力‧金錢》這本書是由我幾年前針對「貨幣」所做的演講集結而成的，當時我當然還不知道，這個體系在幾年後崩盤，而這次的崩盤最後又因伊拉克戰爭而加速，因為美國以美元這種儲備貨幣來資助這場戰爭。我未來的願景是，真的能出現另一種貨幣。這種事如果不是在未來幾年就成真，就是要等到更大的美元危機出現後，才會來臨。有趣的是，早在前些日子，聯合國就設立了一個金融專家委員會來分析金融危機的成因。這個委員會的主席是約瑟夫‧史迪格里茲(Joseph E. Stiglitz)，他曾榮獲諾貝爾經濟學獎，並曾擔任世界銀行的首席經濟學家。這個金融專家委員會得到了相同的結論，認為所謂的「特里芬難題」(Triffin-Dielemma)[7] 是當前現象的成因。此外，金磚五國(巴西、俄國、印度、中國、南非)也得出相同的結論。

7｜Robert Triffin，比利時裔美籍經濟學家，曾經預測由於美國以外的國家對美元的全球性需求，導致美國負債，直到由體制所導致的國際金融體系困境最終帶來危機。

我在《世界‧權力‧金錢》中說明，二十世紀六〇年代以美元為國際儲備貨幣的結果，如何貫徹了美國的利益——包括軍事上的和經濟上的。這對全球化的發展當然帶來了深遠的影響，使全球化的發展在地球上的分佈失衡，向美國傾斜。美元成為國際儲備貨幣，這種發展鞏固了美國超級強權的地位：馬歇爾計畫、第二次世界大戰後的重建、經濟奇蹟、探月計畫、冷戰、越戰、石油危機、伊拉克戰爭、全球化等等；這種影響只有極少數的歷史事件才能和它相比擬。另外還有許多事件，像是氣候變遷等等，如果沒有以美元作為國際儲備貨幣，這些事件的發展將會大大不同。因此這也意味著，如果我們想讓全球化的發展更為理想，想要拯救氣候，想爭取公平交易與社會保障，那麼只要這個世界上只有國家貨幣，這些理想就無法達成。每個國家或許還應該擁有自己的貨幣，但只要這個世界一切都必須以美元支付，我們就無法創造一個有能力解決全球性問題的政治結構。

Georg Zoche，1968 年生，出身發明世家，身為藝術家、機械工程師、理論家與作者，目前居住於德國慕尼黑。Zoche 是「超國家共和國」的發起人，這個共和國於 2001 年宣告成立，目前全球有 5,000 多人加入。「超國家共和國」也曾在各種國際性組織，例如聯合國教科文組織、各種雙年展、慕尼黑室內劇院 (Münchner Kammerspiele) 或歐洲社會論壇 (European Social Forum) 等機構展出。此外他更和 Michelangelo Pistoletto 聯手，促成一篇促進社會變革進程之網絡建構的宣言。2009 年，Georg Zoche 的著作：世界‧權力‧金錢出版，主要在探討將某種既存的國家貨幣提升為全球性儲備貨幣，可能存在的危險與影響。2011 年該書發行英文版，名為貨幣衝突 (Clash of Currencies)。Georg Zoche 是聯合國教科文組織小論文比賽的冠軍得主。Georg Zoche 同時也在父母親的企業裡研發供小型飛機使用的柴油引擎。

www.utnr.org

09

09　｜　我們將得以……

John Maynard Keynes

我們將得以擺脫二百多年來折磨著我們，
眾多的偽道德原則。人們曾經藉由這些原
則，把某些最令人憎惡的人類特質提升為
最高尚的美德。我們將得以正確評估金錢
動機的性質，相對於把對金錢的愛視為是
獲得人生歡愉與應付人生現實的途徑，把
對金錢的愛視為是佔有，這種態度的真實

面貌將會被人視為一種醜陋的變態，是一
種半是犯罪、半是病態的傾向，我們不得
不毛骨悚然地將這種傾向交托給精神病專
家來處理。

《我們後代的經濟前景》(Economic Possibilities for our Grandchildren)，1930年

John Maynard Keynes，1883-1946 年，英國政治家、數學家，同時也是二十世紀最重要的經濟學家之一。1944 年布雷頓森林會議 (Bretton Woods Conference) 中，Keynes 擔任英國代表，這是他政治生涯的顛峰。在這場會議上，他試圖阻止以單一國家貨幣作為國際間通用的結算與支付工具，但卻抵擋不了美國所主張的美元霸權。此外，他也主張一種國際性的支付同盟（國際清算同盟，International Clearing Union) 以及一種名為「班可」(Bancor) 的國際記帳單位。1936 年，Keynes 的**就業、利息和貨幣通論** (The General Theory of Employment, Interest, and Money；Macmillan Cambridge University Press，倫敦) 出版，這本書對宏觀經濟學產生長遠的影響，並且被許多人認為是二十世紀最具影響力的經濟學著作之一。

10

有兩種危險不斷

秩序與失序

威脅著這個世界：

Paul Valéry

11

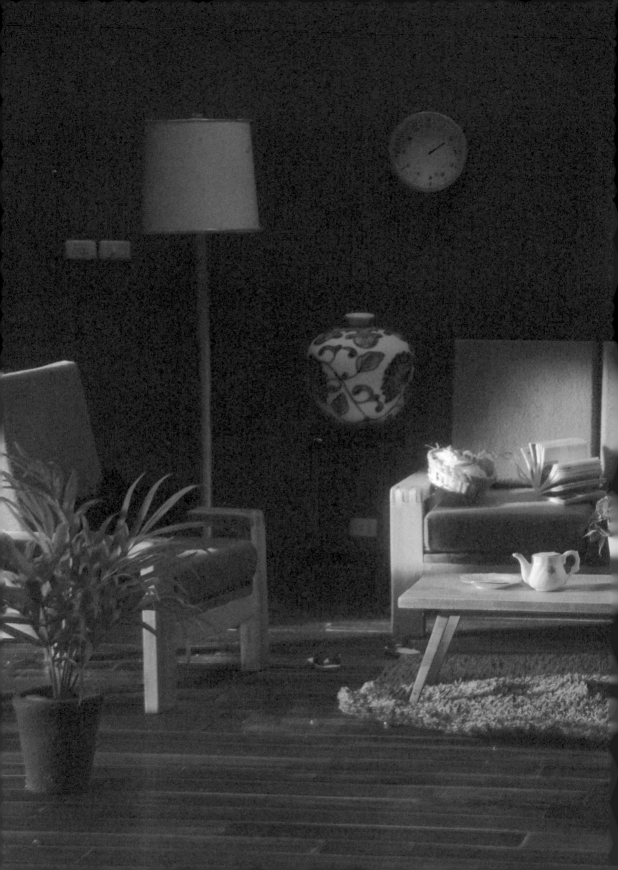

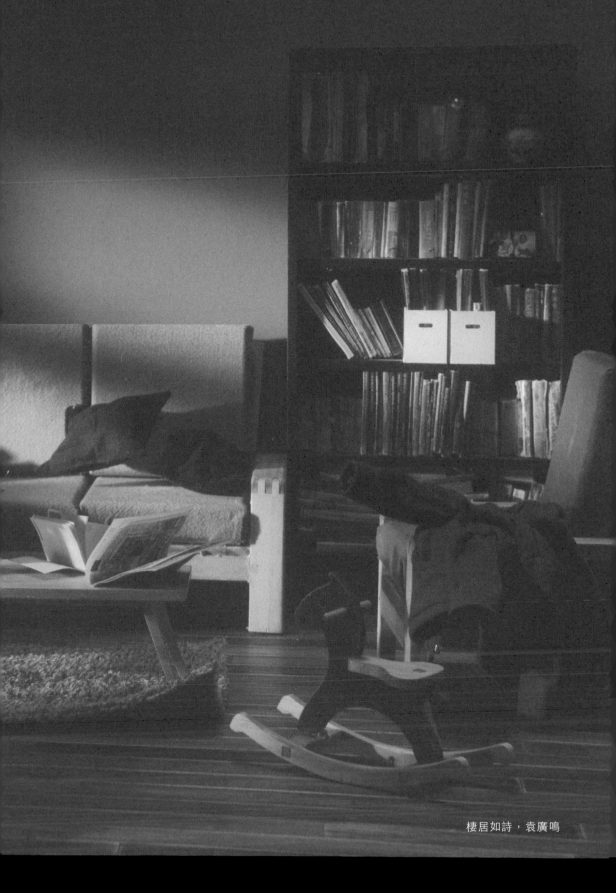

棲居如詩，袁廣鳴

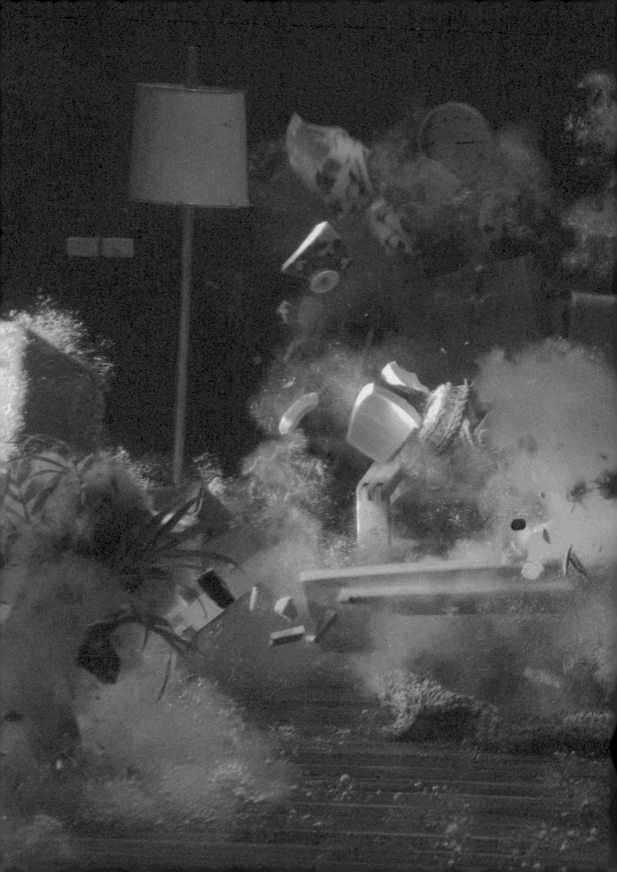

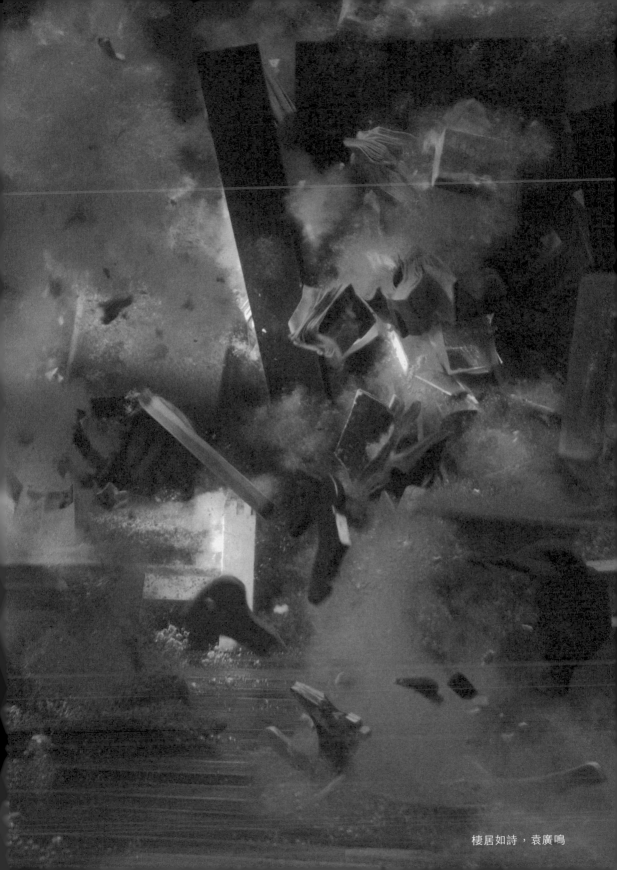

棲居如詩，袁廣鳴

11 | 並不如詩的栖居——袁廣鳴「不舒適的明日」個展

王嘉驥

正午過後，陽光從左側窗外洒入「宜家家居」風格的客廳擺設，洋溢了溫馨與靜謐，並透著略帶中產階級矯飾的優雅與書香，牆上圓形時鐘顯示，此時約莫已過2點。沙發上的餘溫猶存，書攤開著，桌上的報紙也才讀過。客廳近處還看見一件玩具木馬，明顯看出，這是一幅主人正巧走開的小家庭空間寫照。

很快地，我們就會發現，瀰漫在此一時光之中的，並非自然的空氣；恰恰相反，目睹微微的氣泡迅速向上升浮，攤開的書本不自主地翻騰，我們恍然察覺——這是一個栖居水下的居家奇觀。戲劇性的空間變動隨之揚起；之後，在刻意的控制與壓抑之下，擾動的客廳乍似回歸平靜。此時，突如其來地，發自地底的一聲瞬間震爆，摧毀了眼前這個「小世界」。經過一陣暴力的翻騰攪動，破碎的客廳戲劇性地還原至一開始的完整、溫馨與靜謐。

這件週而復始的錄像作品，袁廣鳴以「棲居如詩」命名。其典故出自德國哲學家海德格(Martin Heidegger,1889-1976)以浪漫主義詩人荷爾德林(Friedrich Hölderlin, 1770-1843)的詩句為題，在 1951 年所給的一篇〈……人詩意地栖居……〉講稿。德國在二次世界大戰過後，曾經大量短缺平民住宅，海德格有兩篇關於建築與居住的著名哲思，都在這一年的演講中提出。在他看來，住宅短缺固然使人無法居住，人如何得到安頓，更是重要課題。誠如海德格所言，「當詩意恰如其分地顯現，人便能在此一大地上得其所……。」[1] 在另一篇關於安頓思惟的講稿中，他更指出：建築是為了使人栖居，讓人能夠平和自在地安頓，並受安全的保護。[2] 他指出，人存在天、地、神靈之間，唯有這四者合一，栖居／安頓才得以實現。[3]

以「……人詩意地栖居……」為起點，海德格更多地思辨了現代人類無法栖居如詩的困頓。換言之，「沒有詩意的居住」才是所有人的現實常態。海德格認為，詩是涵構栖居本質之所，而思考栖居的本質，亦即反芻人的存在。回應海德格的探問，袁廣鳴運用的卻是暴力美學的手段，在《棲居如詩》錄像作品裡，再次呈現他面對生命與生活的惴惴不安感，尤其充滿了對於毀滅的憂懼。

擬造再日常不過的「棲居如詩」景象，袁廣鳴以一種預警式的微觀，放大了無預警的爆發，迫使觀者目睹一場幾乎使人魂飛魄散的災難危機。再反諷不過的是，「棲居如詩」一點也不如詩，而是無情的滅絕。似這般再也抑制不住的心理或精神潰堤，同樣也在袁廣鳴其他幾件新作中展露無疑。在「不舒適的明日」的展名之下，他幾乎是以開門見山的方式，直指不樂觀的當下，甚至不無情緒。

而且，就在《指向》和《預言》二作當中，他罕見地以直白的身體語言，表達了對當前政治環境與社會現實的不悅。

1 | Martin Heidegger, "···Poetically Man Dwells···," in *Poetry, Language, Thought*, trans. by Albert Hofstadter (New York: Harp & Row, Publishers, 1971), p. 229.
2 | Martin Heidegger, "Building Dwelling Thinking" in *Poetry, Language, Thought*, p. 149.
3 | Ibid., pp.149-51.

王嘉驥 / Chia Chi Jason Wang
策展人 / 藝評家

1961 年出生於基隆市，現居台北市。1984 年，畢業於輔仁大學英國語文學系；1986 年，取得中國文化大學藝術研究所碩士。1988-1991 年，進入美國柏克萊加州大學亞洲研究所，取得碩士學位。1991 年返台以後，從事藝術出版、藝術史研究、典籍翻譯與教學等工作多年。

自 1992 年起，從事藝術評論；已發表的藝術家專論眾多，不及備載。1998 年之後，開始擔任當代藝術獨立策展人，累積迄今的展覽總數超過四十以上；也策劃過多次新媒體藝術展覽。近年來，對於資深華人藝術家具有回顧性質的中大型個展，投入尤深。

歷任台北當代藝術館 (2001)、台北雙年展 (2002)、第 9 屆威尼斯建築雙年展台灣館 (2004)、第 51 屆威尼斯雙年展台灣館 (2005)、首屆台灣美術雙年展 (2008) 策展人。策劃展覽的同時，仍持續藝術寫作；文章見於台灣、中國大陸和海外出版的展覽專輯與期刊。

12

自從2003年第一次來台灣，我幾乎往後的每年都會再回到這兒。我先是在實踐大學教媒體傳達設計系的學生，後來到國立臺北藝術大學帶新媒體藝術學系的學生。

我們透過紮實的專題，研究藝術對於形塑未來社會的貢獻可以有哪些。我們讓藝術潛入大眾生活，將藝術搬出博物館，直接呈現在不同的公共區域和民眾的日常。在台北這個城市展出物的具體情況和藝術介入中，我們找出那些具有延續潛力，並能夠由學生們接續發展的項目。

我常在出發前這麼問自已：就環保效益來說每次飛一萬兩千公里來到這兒是否合理？而每一次，我都被這些作品呈現的面貌所說服。相互學習的過程——來自不同文化觀點的正面對話，是無法被任何其他經驗所取代的，同時，不捨棄經濟及訊息權力等社會權力基礎，並緊盯特權，使來自不同文化的聲音能對「形塑全球未來社會」正面交流，是尤其重要的。

兩個文化觀點的交會就如同十字路口。這邊讓我稍微誇大些：在西方、中歐一帶，這兒我們以德國的方法做說明，在達成一個確實的想法前，首先會由反饋的方式中進一步發想，並閱讀三份主旨相關的哲學類論文——個「垂直式」的思考方法；而在東方，這裡以我經歷的台灣的方法來說，透過自由發想、同時感知整體氛圍來達成一個確實的想法——個偏「水平式」的思考方法。當兩方的觀點交會，可貴的文化增幅就產生了。

撇開兩方皆具各自說服力的結果不談，單就雙方的經驗加成而言，已經著實擦撞出新的觀點，我們不斷從跟彼此的合作間、好奇心之間學習到驚喜。有時候，即使是一個尚處於理論和討論階段的想法，也能因為它部分的被證實，而很吸引人。這對中歐來說是好事，以帶點玩笑的心態去接近事物，去接受每件事物不是註定在一開始。

令人愉快的是，儘管地緣關係不同，在合作間我們通常能發掘到彼此都意想不到的文化共同處。

書裡的數個章節呈現過去幾年的學生作品。

12 | 秩序與混亂——都市中的藝術介入

學生創作

國立臺北藝術大學
新媒體藝術學系、Juliane Stiegele，2013

都市空間可以被理解為一個工作室，我們研究建物層面、社會層面和大架構下各自秩序與失序的特質。我們察覺那些過度條理、預先訂定的、有所限縮或過度失序的狀況，並加以追蹤。

觀察每個特定地域的群眾反應，我們試圖透過藝術的手段，建立一個短期的平衡。

城市指標，林書瑜
「解放式」的方向性箭頭，具電力並可透過遠端操控控制去向，行人可以決定是否要依尋指標前進。城市指標是對於都市內混亂的方向性路牌、指標、界線定義等現況，所做的一個反饋。

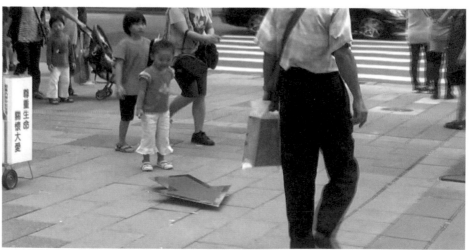

城市指標

城市指標

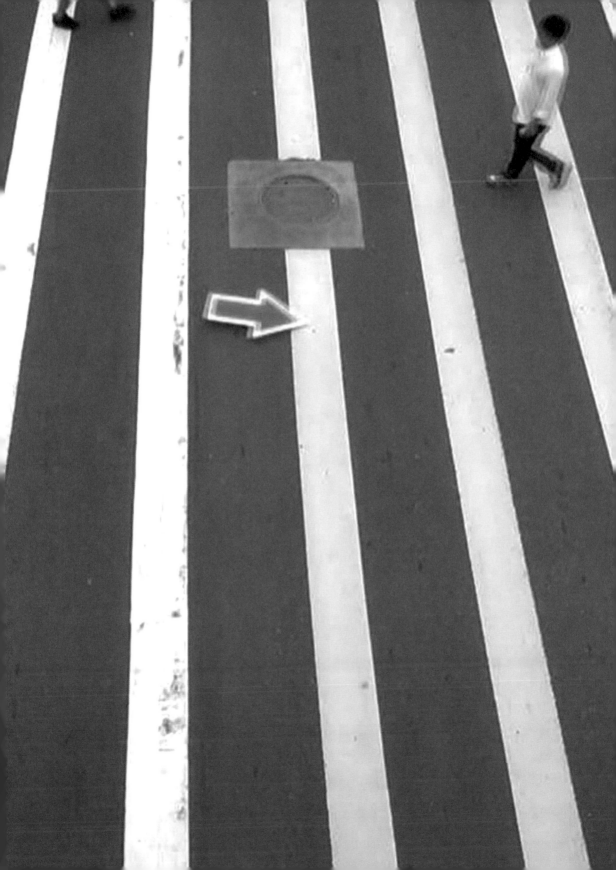

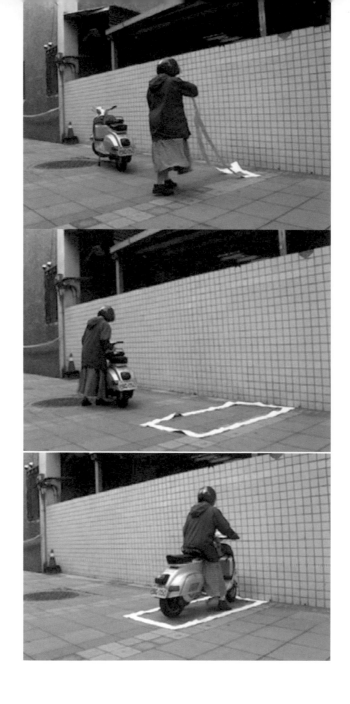

即時停車位，湯羽彤
針對台北市停車位缺乏的現狀，一個實用卻具顛覆性的反饋：可折疊且立即使
用的停車格。

每秒零點二五步，黃仲瑜
以慢速步伐在城市間移動，與城市的日常步調產生碰撞與衝突。

公共閱讀，林申

在所謂趕時間，移動都帶著其目的性的場所閱讀，並對不特定場所的人們朗讀書本內容。

公共閱讀

公共閱讀

隱形的線，賴宗昀

這項作品促使人們注意充斥於社會中無數條「隱形的線」——造成社會阻礙及隔閡。極細且透明的尼龍線繩被延展在台北有名的各廣場。他們會如何影響場域內發生的事呢？

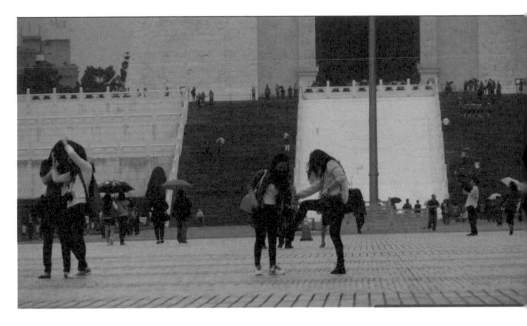

隱形的線

13

13 │ 抗議冷感

Toby Huddlestone

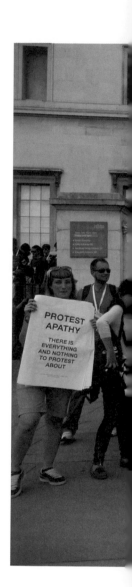

「抗議冷感」是一場在公共空間進行，由許多
不同人士共襄盛舉的參與式介入。這些人帶著
橫幅標語、抗議看板與臨時準備的牌子或是上
頭展現標語口號的T恤，另外還搭配大聲公來
呼喊口號。這種介入方式以公開的政治抗議作
為表現型態，同時也借用抗議活動的聲明與作
為，由藝術家將抗議遊行隊伍引導到既定的介
入地點，號召行人加入。這個藝術項目的名稱
「抗議冷感」可以不同方式來理解：可以視為
是反對普遍的冷漠與政治冷感；也可以視為是
主張冷漠觀點的抗議行動。

在一個被永無止盡的政治紛爭消磨殆盡的世
界，「抗議冷感」致力探討的是，普遍說來，
政治抗議是否還能開展出某種令人信服的力
量。這場示威活動既沒有特定的起點，也沒有
最終的高潮，它傳達的是它自我的無能，因為
它無法對真正的變革帶來重大的影響。

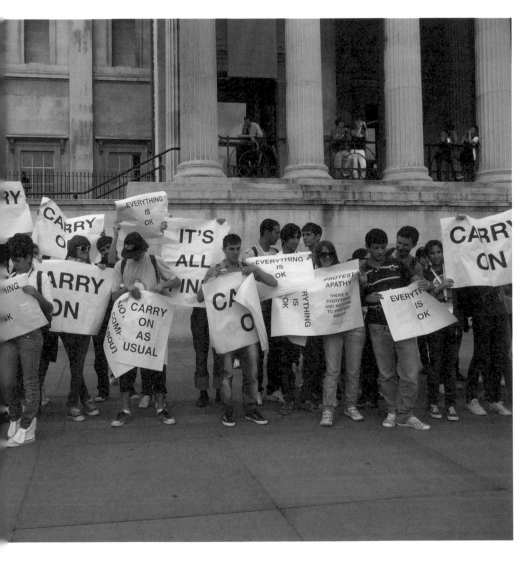

英國，場域不定，2010年

Toby Huddlestone，目前居住在英國的布里斯托 (Bristol)。在結束策展人職務後，他聚焦於本身的藝術工作與國際間的展覽活動。近來他的藝術項目與展覽在曼徹斯特、布里斯托、倫敦與阿姆斯特丹等地皆可見到。政治與溝通是他作品的重要內涵。

14

行動藝術，未執行

以沉默一分鐘為群體中的你們致上哀悼及敬意。

面對需待解決
的問題時，
立法院卻
默不吭
聲。

Lissa Lobis，1986年出生於義大利，波爾查諾。她曾在波爾查諾自由大學主修設計與藝術，並於2013年在瑞士伯恩的蘇黎士藝術學院，取得視覺傳達設計的碩士學位。她在瑞士蘇黎士擔任設計師一職。

15

地獄裡最熱的地方是給那些在危機時刻還想
保持中立的人

Dante Alighieri, J.F. Kennedy

16

16 | 反抗的新美學──公民不服從的型態

Juliane Stiegele

「公民不服從」(Gegenöffentlichkeit)的觀點近幾十年來不斷出現又再度消失，並且透過媒體社會的各種成就，在各種可能性上都有了莫大的開拓。「公民不服從」這個概念在未來幾年會對我們企圖在地球上、公眾環境中拯救我們所能保留的嘗試中，將會具有重要的功能。此外，它也為創意人提供了生活區域與資源平台；而另一方面，創意人也協助「公民不服從」不斷發展出新的表現方式。

美國總統歐巴馬(Barack Obama)的競選活動無疑是公民不服從領域中令人印象深刻的成就。他的總統職位在相當大的程度上便是借助策略性運用與社群媒體，例如Facebook、YouTube、Email、Twitter以及一些網頁和入口網站等。而其中一個先決條件在於，網路的介入使我們輕易就能跨越距離與國家界限的阻隔。而「阿拉伯之春」(Arab Spring)，這一系列由阿拉伯世界各國所發起，反對當前獨裁體制的革命與示威抗議行動，在相當大的程度上也受益於這種現代、迅速、便宜，使用起來又簡便的通訊科技。

任教於美國維吉尼亞大學(University of Virginia)，對電腦抱持批判態度的文化學者大衛‧果倫比亞(David Golumbia)致力於探討網路的矛盾性。「網路發展剛剛興起時，我們對它的錯誤想法是，網路只會幫助好人。但實際上網路幫的卻是所有的人，它既幫高盛集團(Goldman Sachs)，也幫歐巴馬。好的網頁，比如獨立媒體中心(Indymedia)並不是在引發革命，它們本身就是一場大眾革命，無關乎好壞。這一點大家往往忽略了，網路並沒有真正改寫權力關係。」[1] 他的看法大略如此，「我們這個時代的一大危險也在於，我們不斷透過媒體談話，流連其中……，並且全然──同時也與其他人共同──漠視對社會結構與政治進行思考。」

我們在網路世界，在脫離現實的安全距離之外搜索資訊，並且花更多的時間聚積資訊，而不是形成能創造新觀點與新願景的真正省思。於是在遇到難以控制的，或是幾乎令人難以承受的狀況時，我們往往渾渾噩噩地毫無作為，只是熬過去，而不是去影響它、塑造它。

另一方面，從不同生活領域的創意中，從最廣義的藝術裡，目前也發展出──儘管還只是零零星星地──越來越多能發揮效用的小小兵。這些小小兵希望能利用加總效果達成變革，在當今全球勢力格局的背景下，仍然能使政治與經濟

1 | 接受巴伐利亞廣播公司(Bayerischer Rundfunk)採訪時大致的看法，並參考《計算的文化邏輯》(The cultural Logic of Computation)哈佛大學出版社，2009年。

層面上乍看似乎小得不起眼的，成為不斷變動下的全球性轉變中，一個重要的成分。從面對瞬息萬變的局勢做出的各種迅速反應中，不斷形成全新、富有新意的藝術形式，這些藝術形式部分與政治的抗議形式重疊：這種因為必要而產生的藝術，對正統的「藝術機器」幾乎或者完全不感興趣。正統的「藝術機器」毫不質疑，就乖乖遵照從新自由主義接收過來的經濟法則來運作，並與由博物館、策展人、藝術交易商和保存期限極長但社會影響力薄弱的終端產品等，像齒輪一般的彼此連結著。

而與此相對，新藝術偏好的形式則是過程，個人作品的創作者身分也不再是唯一重要的，集體也是一種可能的工作型態。由此形成的共同創作者身分對新藝術越來越具吸引力，而作品也能採用最獨特的表現：從山寨辦公室(Fake-Büro)、擬態研究所(Mimikri-Institut)、模擬企業(Simulations-Unternehmen)，從「批判藝術體」(Critical Art Ensemble)到嘲諷性質的「恐怖分子培訓學校」(Terrorist Training School)、「機器使用者觀察家」(Beobachter der Bediener von Maschinen)、「戰略魔法中心」(Center for Tactical Magic)等等；以上只是其中幾個例子。而這些藝術項目往往也以即興手法呈現，或者預先就準備好與群眾合作，是直接的、人與人之間平等的；同時不經任何中介，即時面對觀眾的反應。這種藝術形式其力道強勁、密集的創造力往往誕生於反壓力，而反壓力與匱乏同樣都能發揮催化劑的作用。

至於當代媒體，則對其內容與形式扮演了極其重要的角色。

多年來，從歐洲的媒體我們可以觀察到各種職業工會所舉辦，一再重複到令人反胃的抗爭形式。在示威活動中，後頭總是拖著寫上白色標語的、假的黑色棺材，藉此表達努力爭取到的社會成果面臨即將喪失的威脅。光是這個你知道每次必然會出現，因此無聊爆表的景象，幾乎就讓人不想去深入探究它的內容了。而這種了無新意的抗爭形式直接導致的結果，就是它所要抗爭的內涵想必也同樣缺乏前景，而棺材便是個盡頭，自己已經走到窮途末路了。

第二個例子則發生在遠較上述例子要危險多的環境裡，那是在科索沃戰爭(Kosovo war)時，由平民百姓發起的一連串不尋常的抗爭形式。這些「非法」行動帶來的後果，嚴重到被逮捕的可能，進而危及日常的生活等等難以預料的風險。而在這個例子裡，有相當多人在私下約定好的時間開車前往某條約定的街道，大家熄掉引擎，打開引擎蓋，假裝引擎故障，以此規避集會行為——或者視實際情況而定——示威遊行的禁令，他們藉此來堵塞街道。可以確定的是，趕赴現場的拖吊車絕對不夠用來解散這場示威活動。於是在短暫的時間裡，在人群的掩護下，個人並不容易受到攻擊——儘管相當危險。利用這種方式，就算在法令禁止下，民眾依然能參與抗爭，並且確定這種情況會讓權力者措手不及。在對方未來得及做出反應前，民眾在時間上爭取到緊要、關鍵性的領先。

這是個善用政治想像力的絕佳範例，而個人必須要有高度的勇氣，並經過縝密思考與嚴密安排等為前提。開頭與結尾都必須精確商議並確實執行，否則這場行動就無法運作，甚至會對參與者造成危險。[2]

在阿里斯托芬(Aristophanes)的喜劇《利西翠妲》(Lysistrata)中，女主人翁是一名手無寸鐵，爭取和平的積極分子，她的行動發想即使在今日也一如二千四百多年前同樣歷久彌新。對於雅典男子慣於以戰爭解決衝突的惡習，利西翠妲深感厭倦與絕望，於是她想出了一條妙計，攻擊男性同胞最敏感的部位，以此逼迫他們終結進行中的戰爭，與敵人達成和解。她說服雅典婦女集體在雅典衛城(Akropolis)築起防禦工事，實施無限期的性罷工。儘管存在許多無法預料的變數，這項行動最終還是大獲成功。雅典男子因為她們的性罷工態度軟化，最後終於讓步。這齣喜劇彰顯出真正的權力關係……這個構想既簡單又激進，即使在現在也依然有效：2003年，當時已經靠手機串連的賴比瑞亞婦女以性罷工作為關鍵性的手段之一，迫使進行和平協商，最後終結了持續十四年的內戰。而這場行動的發起人蕾嫚‧葛博薇(Leymah Gbowee)也因為她對爭取女權所做的努力，於2011年榮獲諾貝爾和平獎。

介入社會的各種抗爭形式所需的公民勇氣，其程度如何，自然會隨它所面對的大環境條件而變動。在瑞士採取抗爭的積極分子，面對的情況自然與一個在中國的抗爭者截然不同。撇開每個人面對同樣的全球性議題不論，抗爭的內涵在於探討種種缺失。

論藝術形式的介入，以及它如何干預現況、因果關連或公共領域的秩序體制。我們的目的在於，經由鎖定目標的干預，促使大眾開始關注社會的、文化的、政治的、經濟的、功能上或物質上的狀況，以促成公開論述。相較於後面我們會深入介紹的「戰略媒體」(Taktische Medien)，藝術形式的介入更常運用有形的空間與物質，但焦點則在於行動本身，不在於最終的由藝術過程產生的實體作品。即使出現了實體作品，往往也只是用來作為傳遞觀念的工具。

而令人驚豔的混種產物也在與裝置、觀念藝術、行動藝術、戰略媒體以及傳統藝術類型等等的自由交集中誕生。依對現存事物的衝撞強度而定，介入有時會帶有顛覆性。另一方面，介入甚至能在擁有必須的權位、有能力保護介入過程的機構、個人的同意或庇護下進行，但每個項目都必須重新檢視及衡量這種依賴關係。

破壞與塑形行動、藝術作品的被動消費與主動構形之間的關連，以及主流機構與公眾之間的界線何在等等問題，我們可以從美國底特律(Detroit)新藝術博物館(Museum of New Art)一場名為「kaBOOM!」的展覽中看出。這場展覽唯一的目的，就是讓參觀者在為期數週的展期裡大搞破壞。「請勿碰觸」在這裡完全失去效力。在這個例子裡，群眾的介入是博物館這個機構所允許的。只不過，

2 | 「單車臨界量」(Critical Mass)也採用了類似的原則——但面臨的危險則是小巫見大巫。這是一個1992年首度出現在舊金山的自發團體，並曾在歐洲採取行動：一群最多達80,000名的自行車騎士聚集，形成的所謂「臨界量群眾」在馬路上騎行，使汽車暫時無法在馬路上通行。「單車臨界量」以類此行動宣揚對單車友善的城市。www.critical-mass.info

歐洲線(Eurostreifen)
公眾現象辦公室(Büro für öffentliche Erschei-
nungen)公共介入
特勞恩施泰因(Traunstein)，2008年

www.department-online.de

策展人萬萬料想不到，不過才過了一天，一切就幾乎被破壞得面目全非，而且
不只展出作品遭到搗毀，群眾們連博物館的建築也不放過。

這個勇氣可嘉的項目最危險的一點是，光靠純粹的破壞，並無法讓內容獲得進
步，它首先只是揭露了，遭誤導的創意所蘊含的隱性暴力潛勢莫大的破壞力。而
在底特律這座曾經沒落的城市，儘管有著鼓舞人心的建設，但在緊張的社會現況
下，這種暴力潛勢依舊特別高漲。

阿爾弗雷多‧加爾(Alfredo Jaar)是公共領域中，介入型藝術的一個要角，他
的作品清楚表達了他對具體事件的政治立場。在「盧安達」(RWANDA)中，他
以海報進行介入，揭露盧安達的胡圖族人對圖西族人進行的滅族大屠殺，將這
椿凶殘的衝突導致的問題深植到歐洲大陸居民的意識中。他將廣告領域中的海
報功能翻轉，成為溝通工具，放置在行人步道區中，擺放在香菸海報與可口可
樂的廣告之間，呼籲全球人士共同擔負起責任。

www.alfredojaar.net

紐約的比爾‧泰倫牧師(Reverend Bill Talen)與「停止血拼教會」(The Chur-
ch of Stop Shopping，有時也稱作「血拼後生活教會」(Church of Life af-
ter Shopping)以聰明行動族(Smart Mob)的手法抗議消費社會的弊端。他運用
科技溝通工具，簡單、迅速又高效地在短時間內集結大批人群。泰倫利用偽裝的

宗教團體假扮成牧師，帶領一個福音合唱團和眾多的「信眾」，比如他們分別率領以簡訊集結的群眾先後衝進一家又一家的星巴克分店，把店裡擠爆，而「牧師」則當場以抑揚頓挫的語調「佈道」：「他媽的星巴克，你喝星巴克他媽的咖啡，就是在壓榨咖啡園的勞工」諸如此類。「佈道」的同時，在場的合唱團則以動人的歌聲增強效果。幾分鐘後，接獲通知的警察趕到各家星巴克，讓事件落幕，而「牧師」通常被警方押走，不久就遭到釋放，並且被全球的星巴克禁止再度光顧。

www.revbilly.com

泰倫在政治上也曾有過一段插曲，他真的曾經嘗試從體制內去改變現有的結構：他曾經是紐約市「綠黨」提名的市長候選人。

www.carrotmob.org

至於永續性的團購則是「胡蘿蔔暴民」(Carrotmob)這個由積極分子組成的團體偏好的行動型態，其構想來自美國的布連特‧舒爾金(Brent Schulkin)，目標明確且策略性地選定某個商家，比如經營理念著重以負責任的態度運用能源，因而引起注意的店家，前往購物。他們以簡訊發送訊息，在某一天集結足夠的成員，把那家店採購一空。「胡蘿蔔暴民」採用的是獎賞，而不是衝突的原則，這一點與「戰略媒體」頗為近似。

clanduneon.
over-blog.com

法國團體「霓虹族」(Clan du Néon)關注的是入夜後霓虹招牌造成的能源浪費，他們在夜晚的巴黎行動，將大多數人早已入睡時，還不斷傳送訊息的燈光廣告關閉。他們的作法已經吸引法國其他城市發起類似的自發性行動。如今，「霓虹族」更要求立法，規定未來商家必須在夜間關閉使用電力的廣告招牌。

www.tvbgone.com

tv-b-gone
Mitch Altman

定居於美國加州的電腦高手米奇‧奧特曼(Mitch Altman)是單打獨鬥型的積極分子，他研發出一種低成本，利用紅外線透過網路操控的口袋型遙控器，這種叫做「tv-b-gone」的遙控器可以繫在鑰匙串上隨身攜帶，不論在酒吧或百貨公司，隨時隨地都能關掉擾人的電視螢幕，終結毫無意義的背景噪音與視覺干擾，從而促進人與人之間的溝通，可說是個適合所有人「Do-it-yourself」的干預小物。

德國慕尼黑的自發團體「綠色城市」(Green City) 的移動式「行動樹道」(Wanderbaumallee) 突然出現在缺乏綠意的街道上，相當高大的樹木安置在裝有滑輪的盆子裡，機動式地移動配置，借助擬真的手法，凸顯荒涼沒有植物與綠意盎然的街道兩者間的差異。而這種體驗帶來的結果則是，在慕尼黑已經廣植150棵樹，並且施行各種交通措施。

www.greencity.de

「游擊園藝」(Guerilla Gardening)是一個組織鬆散，由奉行無政府主義的園藝人員組成的全球性社群。這個社群在安全島、空地上，在多線道的道路之間或是城市廣場上廣設茂密的園地，種植花卉、小樹與蔬菜或是播撒種子。這項運動興起於紐約，至今已有將近四十年的歷史。

當代充滿想像力的抗爭行動也運用我們前面提過的戰略媒體作為手段，戰略媒體將各種彼此界線模糊的行動形式加以改寫，它們興起於二十世紀九〇年代，並用戰略與藝術，開啟了行動主義的新型態，藉由藝術手法，以不尋常的方式靈活運用各種社會元素。

戰略媒體密集投入各種社會進程，而戰略媒體中的積極分子更對現況提出批判，進而形成議會外的抗爭行動。在內涵上，他們往往對現有的權力關係與分配結構——包括資訊體系——提出尖銳的質疑，並致力於讓公眾再度密切參與並監控這些事務的發展過程。這類積極分子的特色在於，以容易取得的大眾媒體作為藝術媒介。

www.guerillagardening.org

戰略媒體是匯集政治抗爭人士、藝術家、錄像藝術家、媒體迷、電腦駭客、以手機串連者、另類人士等各種人士的場域，在表現形式上，其中代表人物的工作都展現出高度的應變力與移動性——包括他們的結盟方式——並且游移於不同的藝術媒體或是它們的新組合之間。結合統整是他們持續追求的，是不是專家卻不那麼重要——要的話，也許就是科技上的專家了。而業餘與專業兩者間的差別也幾乎無所謂。與此相同，可辨識的作者身分基本上也不重要，重要的是效率精良的群體，如此才能將每一次的重大訊息傳遞給大眾。

媒體戰略人士基本上是在當下做事，也為當下做事，並且利用現場的情境與工具，無論是地方性或全球性現場。他們的行動可以是在實體空間裡與實體人物進行，但在更高的程度上卻是在網路世界裡進行的。在網路世界裡，需要時，他們可以在極短的時間內無遠弗屆。在佔領的虛擬空間裡，他們有機會竊聽並揭露權力集團。因此，介入不一定是以實體手段或親身對抗來進行，而是在一個掌權者無法或暫時無法採取行動的場域中進行的。這一類的行動和媒體造勢活動往往是臨時起意，並且為時短暫的，這一點正好反映出當代瞬息萬變的發展。

由於藝術家善用可自由獲取又便宜的大眾媒體技術，因此能佔領並監控公開的媒體場域。他們滲透到系統內部，暫時讓媒體為自己的目的服務：「別恨媒體，要變成媒體。」(Don' t hate the media, become the media. Jello Biafra)

於是，媒體批判就這麼運作了，它的目的在滲透某個系統，使其運作方式透明化，並對媒體的運作方式提出質疑，而這幾乎總是涉及到不同層級、大小與目標方向的權力體制。

另類媒體棲身於現有大眾媒體之外，並培養自己的組織構造[例如獨立電台]，戰略媒體不同於另類媒體，戰略媒體的目的不在攻擊某個組織結構之後，持續以這個組織結構來實現自己的目的，反而比較主張受攻擊的結構其潛在的體制內部缺失在可見的時間內，也會以相同的方式發生在戰略媒體的使用者身上。

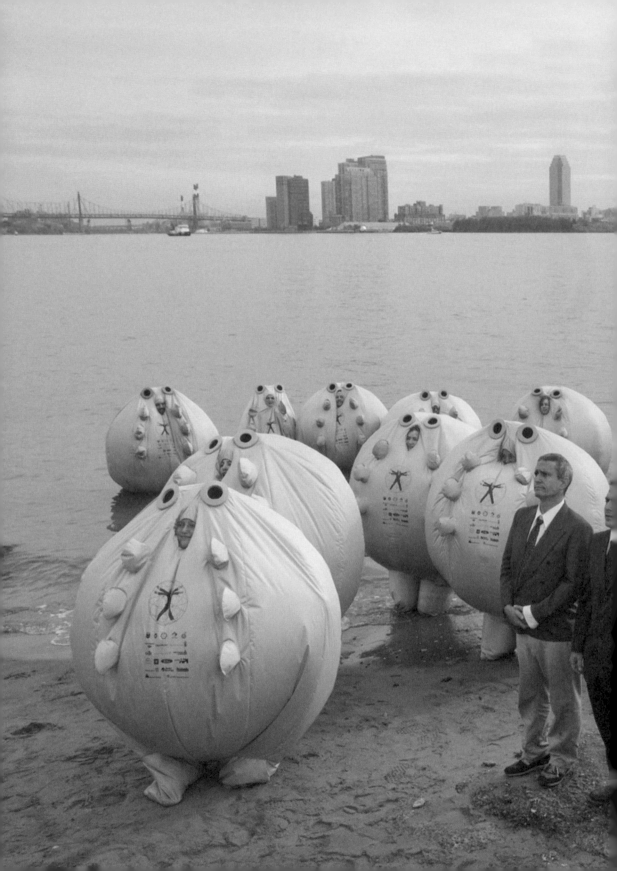

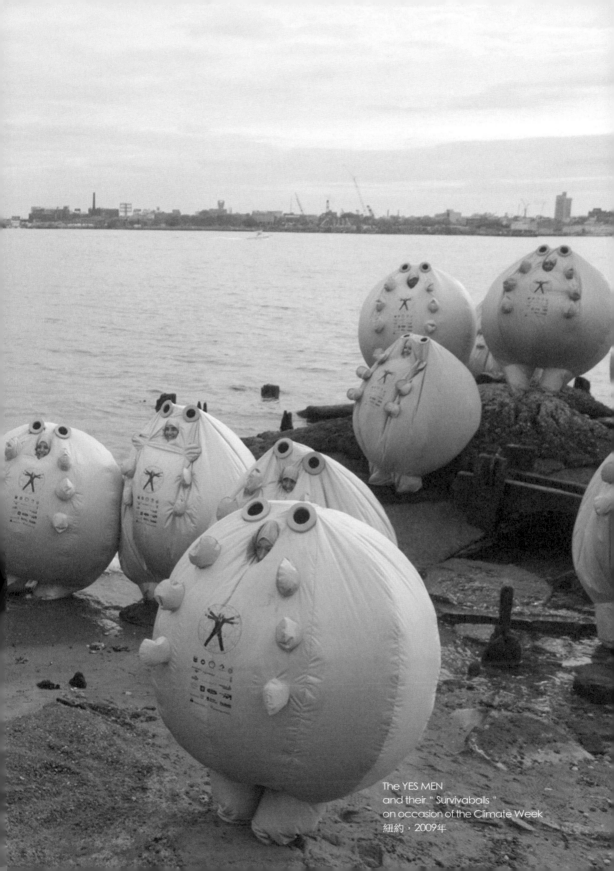

The YES MEN
and their " Survivaballs "
on occasion of the Climate Week
紐約・2009年

因此，戰略媒體的核心在於，它永遠無法追求完美，而是必須維護它的即興特質與獨立性，才能繼續運作而不墮落——在自身的體制內亦然。戰略媒體的積極分子經常引用法國哲學家米歇爾‧德‧塞爾托(Michel de Certeau)的觀點與他在1980年出版的《實踐的藝術》[3]中的內容。他認為由於欠缺實體空間，「戰略」因而有別於「策略」，「戰略」是倚賴時間的，它以持續觀察的專注力，尋求必須把握的機會，或是能操控變成機會的事件。

3 | L'Invention du Quotidien. Vol. 1, Arts de Faire,《日常生活實踐：1. 實踐的藝術》，巴黎，1980年。

「塞爾托將消費手段描述為是各種戰略的組合搭配，經由這些組合搭配，弱者能利用強項。他認為叛逆的使用者採取的是戰略，而佔優勢／深思熟慮的生產者[也就是作者、策展人與革命家等]採用的則是策略。藉由這種區別，塞爾托得以提出一整套的戰略語彙，這種戰略語彙豐富又複雜到足以發展出一種直觀式，且感知得到的美學，這是存在主義式的參與美學，是對巧用智謀、閱讀與言談的樂趣。」[4] 之前我們已經提到過，戰略媒體的一個危險在於，它們理論上也可能因為運作的團體為了一己的權力目的而遭到濫用，或是淪為以藝術視覺手法做精雕細琢的宣傳。

4 | David Garcia與Geert Lovink,「戰略媒體abc」。www.waag.org

而這一點，正是許多積極分子組成的團體本身不斷在探討的。

反對絕對權力的意識型態，這是「沒問題俠客」(The Yes Men)歷年來所努力的。這兩名紐約的傳播游擊手以令人敬佩的堅定態度一再抗爭，甚至不惜賭上自己的經濟與社會生存基礎。這兩名媒體戰略人麥克‧波南諾(Mike Bonnano)與安迪‧畢裘邦(Andy Bichlbaum)以他們經過縝密思考又極為幽默風趣，同時完全政治不正確的手法攻擊經濟與政治的弱點，藉以挑戰我們的思考與認知。幾年前他們的一項行動引起全球關注：在歐巴馬當選美國總統後不久，他們發行了數十萬份山寨版《紐約時報》(New York Times)，並且以常見的手法在紐約街頭發放。報紙內容包含某些烏托邦式的理想，其中一部分是「沒問題俠客」期盼能見到歐巴馬在任內實現的競選諾言，另外在這份報刊中還有一些被當成真實發生的事件加以報導；比如有一則偽造的報導宣稱前總統布希遭控叛國罪等。

www.theyesmen.org

另有一系列的行動則滲透了世界貿易組織(World Trade Organisation，縮寫WTO)，畢裘邦再次假藉世貿組織的名義，冒充世貿組織的發言人出席國際會議，並發表行動計畫與事實真相，談話內容則與世貿組織純粹出於商業考量，因此往往極具破壞性的目標及議題恰好相悖。「沒問題俠客」秉持他們「身分修正」(Identity Correction)的原則，試圖揭露並讓世人認識這個組織以及其他組織的真面目。

在某次英國廣播公司(BBC)世界新聞頻道的電視訪談中，畢裘邦冒充陶氏化學公司(Dow Chemical)的「官方」發言人。這家公司當時是美國聯合碳化物公司(Union Carbide)的母公司，而聯合碳化物則是1984年在印度引發博帕爾市

(Bhopal)化學災難的企業。畢裘邦宣布,陶氏化學公司願意為這次災難的受害者提供一百二十億美元的賠償金。畢裘邦這次的發言相當久以後才被人發現是假冒的。透過這一類的藝術手法,立刻凸顯出事件與事實的歧異。

這次行動同時滲透了陶氏化學公司與英國廣播公司這兩個體系。

在藝術項目的籌劃安排上,「沒問題俠客」與世界各地相當多的自願者合作,互相保持開放且直接的溝通,彼此之間並沒有任何階級等序,這一點正好也凸顯出他們的可信度與真實性。在他們「拯救世界」的行動中,傳達出他們追求烏托邦理想的坦誠與鼓舞人心的力量,尤其是他們那深具感染力,調皮搗蛋的堅持,在我們這個時代裡,更是彌足珍貴。他們有足夠的勇氣,能堅持追求更美好世界的夢想,在今日追求純物質與資訊優勢的全球化觀點之下,堅持不同的全球化觀點。

2011年9月17日,一群示威人士佔領了紐約的祖科蒂公園(Zuccotti Park),這裡距離金融中心華爾街(Wall Street)不遠。一群加拿大的行動主義者「廣告剋星」(Adbusters)在行動主義者團體「匿名者」(Anonymous)的支援下,在網路上號召群眾帶著帳篷前往下曼哈頓(Manhattan)集合,並且發放「佔領華爾街」(Occupy Wall Street)的標語。這個以特地定點為目標的行動,是起因於許多美國民眾認為自己國家的生活條件再也令人無法忍受了。根據諾貝爾經濟學獎得主史迪格里茲的說法,今日美國人之中,屬於「上層」的百分之一享有將近四分之一的國家整體收入,坐擁全國大約百分之四十的資產。近幾年來,這些比例極低的社群收入持續顯著攀升;但與此同時,中產階級的收入卻持續降低。

因此,近十年來整體的經濟成長都被上層人士吸收了,而美國參議員與眾議員幾乎毫無例外屬於這百分之一的人,因此金錢與權力彼此的相互作用能以最具效率的方式運作。在一篇論文中[5] 他表示:「類似我們這裡的情況只見於俄國的新興財閥與伊朗。」他在這種脈絡下提到美國認同正逐漸受到侵蝕,而公平正義、機會平等與群體意識等等都是這種認同的重要指標。中產階級的大量貧窮化,肆意滋長、無法控制的金融體系,將近百分之二十的青年失業率,由於缺少提供給全民的適當保險制,導致民眾生病時生存受到威脅,還有讓許多大學畢業生背負鉅額債務進入職場的教育體制——這些就是二十一世紀初美國社會的現況。

5 | 〈由百分之一透過百分之一為百分之一〉,Joseph E. Stiglitz,《浮華世界》(Vanity Fair)2011年5月號。www.vanityfair.com/news/2011/05/top-one-percent-201105

www.adbusters.org
http://en.wikipedia.org/wiki/Anonymous_(group)

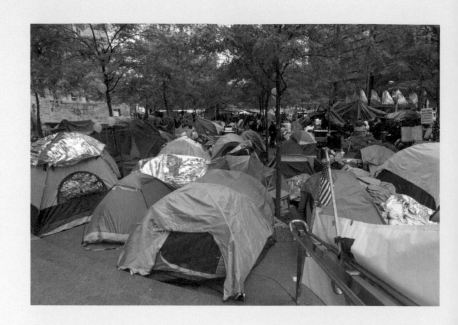

佔領華爾街
祖科蒂公園內的帳篷區
金融區
紐約市
2011年10月21日

「佔領華爾街」的行動首先想要表達這種對現況的不滿，同時也要把被個人化的，彷如恥辱烙印般的貧窮，從私人公寓拉到陽光底下，並透過具體的行動公開呈現出來。「我們就是那99%的人」(We are the 99%)於是成為這次運動的聽覺與視覺標語。

接下來的幾個星期，佔領祖科蒂公園的人數持續攀升，而從這些隨意聚集的示威團體中，也開始發展出結構來，於是形成了不同的下屬團體。這些團體致力於前述的議題，致力於示威活動本身的實務安排，同時也致力探討佔領華爾街的行動是否該提出政治訴求；如果應該，那麼又該提出哪些政治訴求。當時經常召開「大會」(General Assembly)，而在某次米高．摩亞(Michael Moore)也以演講嘉賓身分發言的「大會」上，大家將結果公開透明化，並針對未來的行動進行協調合作。這種無論參與者或觀察者都認為運作極為良好的組織結構，對於由下往上的民主，形成一種初具雛形的典範。

「佔領華爾街」的另一樣工具是針對這種行動而設，開放供全球人士使用的部落格「We are the 99%」，提供各種年齡、各種職群、各種政治或是屬於其他組織的人士，在這裡坦誠地陳述他們個人的社會困境。這是一件無論密度或廣度都強而有力的時代紀錄。打從一開始，「佔領華爾街」的行動便遭受批評，認為這項行動並沒有提出具體的政治訴求，最終將無法發揮效能而煙消雲散。

我們就是那99%的人
華盛頓，美國廣場，2011年10月6日

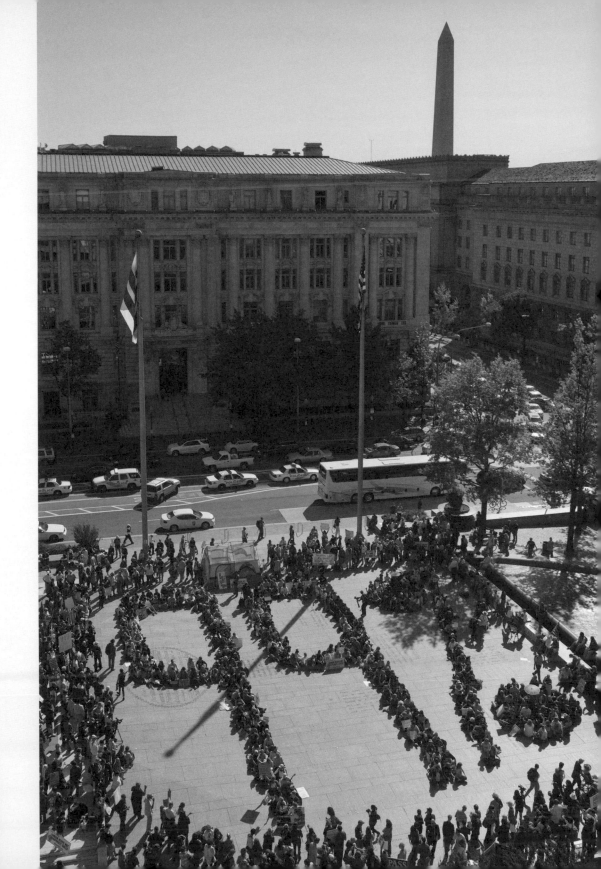

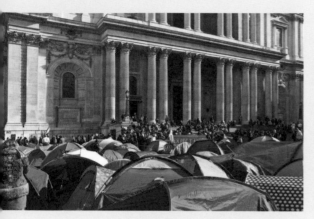

佔領，倫敦，聖保羅大教堂，
近倫敦證券交易所
示威活動，2011年10月19日

佔領，洛杉磯
示威行動
2011年11月17日

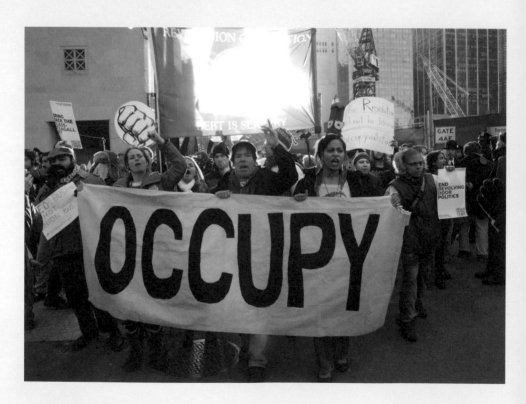

佔領
反金融體系的示威人士
紐約市，2011年12月12日

在祖科蒂公園的行動中，儘管有著各種歧異的組合與利益，還是跨出了深具意義的第一步，也就是讓那些不願再忍受這種情況的人受到關注。而成為全國性運動的搖籃，這個願景則是行動的動力。有如野火燎原般，這項運動除了擴及全美，也在各大洲眾多的城市開枝散葉，再透過媒體的加持，可說已經廣獲全球迴響。

長期來看，如果能重新集結各種力量，以此為基礎建設出另一種形式，並且開始一步一步將願景轉化成具體訴求，那麼這就是強有力的開頭。如此一來，如果藉由保障最低收入，使這些訴求能變成立法保護人民使免於貧窮；並且不受那百分之一的人的利益影響，使每個人都有機會接受更高等的教育，而不必大半生荷包都必須大失血；讓每個人都享有負擔得起的健康保險；還有，最終能祭出馴服金融市場這頭怪獸的有效措施。

總之，從在祖科蒂公園與佔領者的訪談中，大多數都呈現出新穎、經過反思的執著認真與不空幻的態度，令人印象深刻，尤其是年輕人的表現。另外，示威活動在解決官方機構不斷提出的阻撓與攻擊時所展現的機智，也令人相當折服。在此僅舉出兩個例子：在紐約市政府禁止民眾在祖科蒂公園使用擴音機或大聲公之後，「大會」便改用「人體麥克風」。演說者每次說出短短的句子，接著由群眾裡的一群人同聲複述一遍，以此擴大音量，讓後排群眾也能聽得一清二楚──這個辦法巧妙借用了希臘悲劇舞台上所運用的技巧。另外，佔領者還採用「搶先式服從」，定好日期，安排集體清掃狂歡節，把整座祖科蒂公園打掃得乾乾淨淨，以搶在市政府之前行動。因為市政府曾經威脅，要以清潔為名，將公園清空。

儘管取得不少的成果，在第一波的浪潮過後，這項運動也一度逐漸轉弱，對於未來該如何繼續，最初的籌劃者彼此意見分歧。但無論如何，全球公民社會覺醒的自我意識，其進程只是暫時受阻。

「佔領華爾街」以及其他例子在在顯示，許多這種新穎、新鮮的藝術形式不只挑戰、挑釁、動搖，同時也亟需勇氣、堅持與人力──對發起人與接受者雙方都如此。它們大幅拓展了藝術的領域與功能，人們可在各式各樣的日常生活情境中利用它們的組織結構與提示。讓我們介入吧！

2012-2014

en.wikipedia.org/wiki/
Sunflower_Student_Movement

在台灣，全球公民意識的抬頭，從近年一項勇敢且令人印象深刻的學生抗爭行動中明顯感受得到。人們稱它為「太陽花學運」。

這次集結公民團體和群眾力量而成的抗爭，矛頭直指中國大陸與台灣政府間通過的服貿協議，當時執政黨──國民黨更被質疑出賣台灣主權及國土利害關係。

那是台灣史上立法院第一次被市民佔領。在2014年的三、四月，抗議者陸續佔據了立法院和行政院，強烈反對服貿的通過，並要政府針對未來與中國大陸間協議的簽訂立法嚴管，以及民眾對此類重大協議能有事前的公民論壇等參與權。這場學運受到多所大學公開支持，同時也有相當多起由一般民眾發起的抗爭活動，參與總人數超過十萬。

就抗議的學生方，這場抗爭行動大多是非暴力的，但仍然有相當多與警員的碰撞和騷動發生。

服貿協議至今仍未被簽署。

太陽花學運
台北
2014年

假設藝術的延伸概念包含了「社會整體由其公民形塑而成」這點，那學運的抗
爭者們實為藝術長期進程中的其中一部分。

特別是「太陽花學運」，年輕世代反抗的執著產生連帶反應，這是令人振奮的。
他們肩負著國家、公民未來生活的使命，為台灣創造希望。

2012-2017

延伸閱讀

介入者，日常生活中創造性破壞的使用者手冊(The Interventionists. Users manual
for the creative disruption of everyday life)，Nato Thompson、Gregory Sho-
lette，Cambridge，MassMoca，2004年

沒問題俠客整頓世界(Die Yes Men regeln die Welt)，以政治行動者作為世界啟蒙
者，紀錄片，Andy Bichlbaum、Mike Bonnano、Kurt Engfehr

沒問題俠客
世界貿易組織末日的真實故事(The True Story of the End of the World Trade Or-
ganization)，Mike Bonnano、Andy Bichlbaum，紐約，2004年

沒問題俠客修理世界(The Yes Men Fix the World)，DVD，2009年
電影及行動平台

愚蠢年代(The Age of Stupid)，Franny Armstrong，英國，2009年

為什麼上街頭？新公民運動的歷史、危機和進程(The Democracy Project: A history,
a Crisis, a Movement)，David Graeber，Spiegel & Grau，2013年

學運世代：從野百合到太陽花，何榮幸，時報出版，2014年

那時 我在：公民聲音318-410，One More Story 公民聲音團隊，無限出版，2014年

激越與死滅：二二八世代民主路，黃惠君，遠足文化，2017年

17

17 | 佔領第561小時——太陽花學運

袁廣鳴

台灣史上第一次，於2014年學生佔領立法院長達585小時。

太陽花學運發生的主因為「海峽兩岸服務貿易協議」的委員會審查，未能逐條審查，逐條表決，並以30秒時間宣布完成，類似「黑箱」作業的審查，違反了台灣的民主，並有可能重傷台灣的經濟，此舉引發學生以及社會人士的反對，藉由在立法院外的靜坐中，趁著警員不備，突破警方的封鎖線佔領了立法院議場。

立法院議場的場域在繪畫上來看為一個穩定的三角形構圖，猶如半個羅馬競技場，所有的焦點或透視的消失點聚集在前方的主席台及後面的國父遺像，遺像下標明著佔領時數。作品的聲音來自象徵一個國家永恆的歌曲——《國歌》，我將它播放速度放慢一半，於是議場頓時轉變為教堂，瀰漫神聖且犧牲奉獻的氛圍；時間在過去、當下及未來，在豐盛、頹圮及虛空(void)中往返滑行。

因為影像緩緩直線式的掃描無人的議場，我們才得以／被迫一一檢視在場卻又不屬於原本現場的東西，例如腳架上的攝影機、背包、外套、食物飲料、宣言旗幟、現地製作的海報及油畫等；不禁被這場域的背景、活動的模式、氣味及離開這裡之後的未來想像一一開啟；空間中所帶來的時間及歷史感也不斷的往返跳躍。這消逝的片刻風景，似乎從我們藉由大眾媒體上所熟習的議會現場，打開另一扇較為冷靜、或比媒體奇觀更為奇觀的場景。

太陽花學運：佔領第561小時
2014年

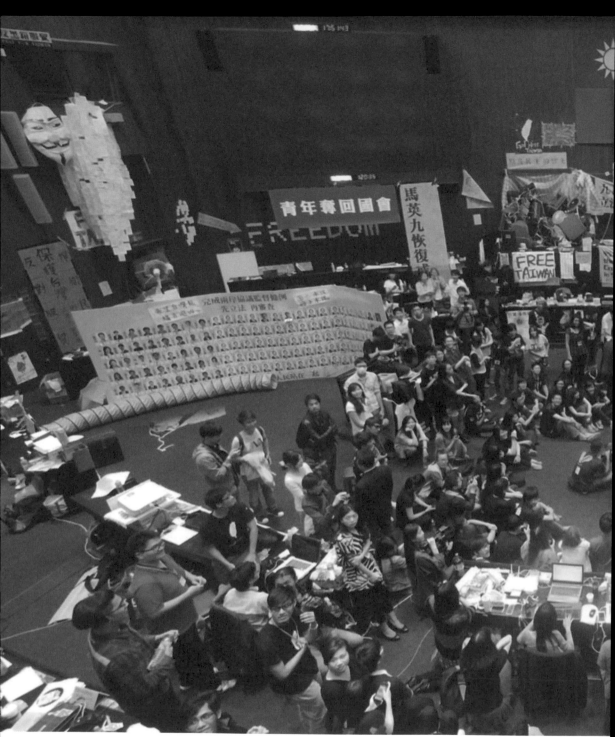

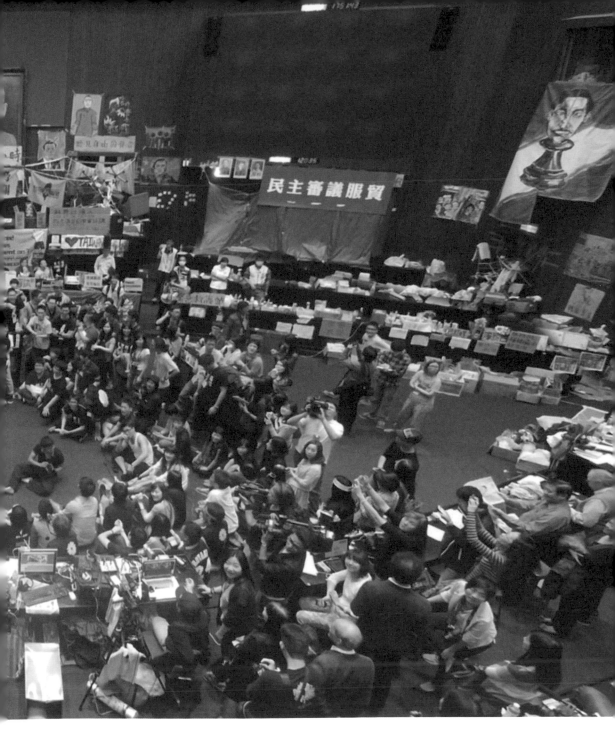

民主審議服貿

太陽花學運：佔領第561小時
2014年

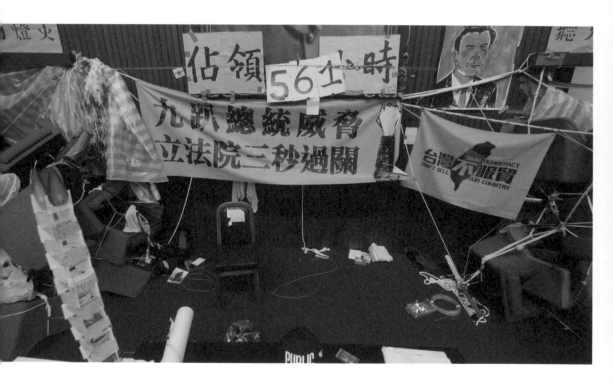

太陽花學運：佔領第561小時
2014年

太陽花學運：佔領第561小時
2014年

太陽花學運：佔領第561小時
2014年

袁廣鳴，生於台灣台北 (1965~)，是早期台灣錄像藝術的先鋒，自 1984 年開始從事錄像藝術創作，也是台灣活躍於國際媒體藝術界中知名的藝術家之一。他於 1997 年獲得德國卡爾魯斯國立設計學院媒體藝術碩士學位，目前任教於國立臺北藝術大學新媒體藝術學系。他的作品以象徵隱喻、結合科技媒材的手法，深刻傳達出人們當下的生存狀態，並且對人的感知及意識有著極具詩意的深入展現。

袁廣鳴受邀大型展覽不勝枚數，橫跨了亞洲、歐美的各大美術館、藝術中心及畫廊，其中包括第 50 屆威尼斯雙年展台灣館 (2003)、美國舊金山現代藝術美術館的「010101: Art in Technological Times」(2001)、日本 ICC 媒體藝術雙年展 (1997)、廣州三年展 (2005)、英國利物浦雙年展 (2004)、紐西蘭奧克蘭三年展 (2004)、新加坡雙年展 (2008)、台北雙年展 (1998、1996、1992)、漢城國際媒體藝術雙年展 (2002)等。

18

一場審慎的儀式，華盛頓特區(Washington, D.C.)，2014年12月1日

巴拉克‧歐巴馬

將諾貝爾和平獎轉交給

愛德華‧史諾登

19

19 | 移動式訊息——都市展示
學生創作

國立臺北藝術大學，台北
Juliane Stiegele，2013

突然發生隨後又消失的移動式訊息深植在台北
這個城市。內容可能是針對時事做出的評論、
發問、提問、鼓勵性質、擾民、爭議言論，或
單純是一首小詩。於是一個與不特定行人的對
話行動就此展開。

同時，我們研究出一系列能夠在公共場合表達
「抗議」的方式。

暴力，曾筱筠
鳥飼料，鴿子

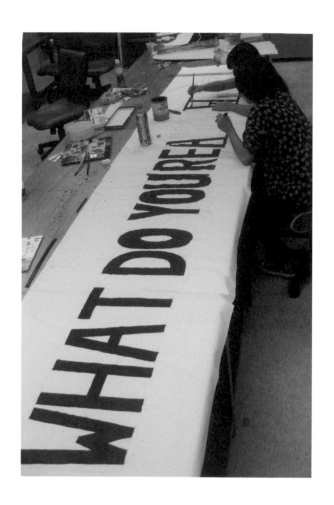

攜帶著問題和城市間的行人展開討論。

你真正想要的是什麼，洪翎嘉、戴嘉謙
布料、顏料

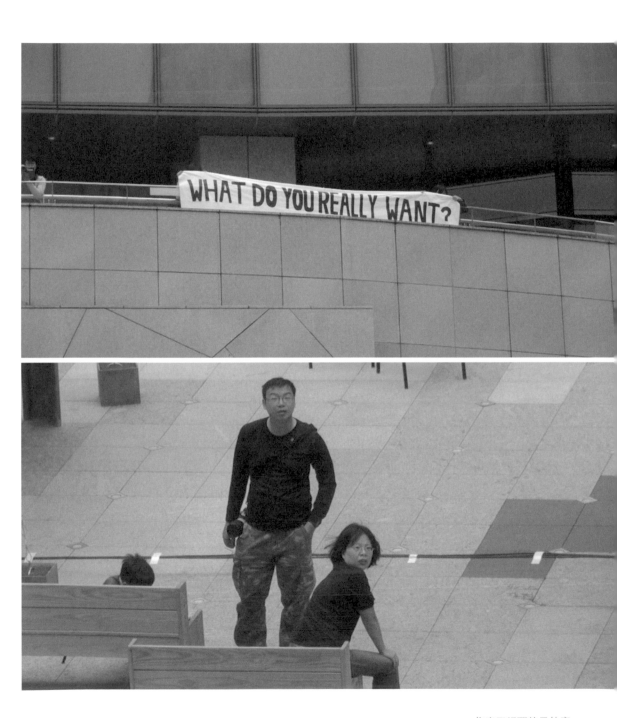

你真正想要的是什麼

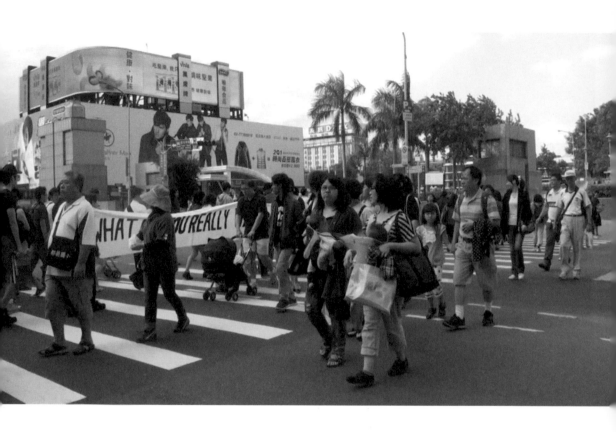

你真正想要的是什麼

你真正想要的是什麼

20

20 | 你的夢想是什麼？

Erwin Heller和邱靖雅

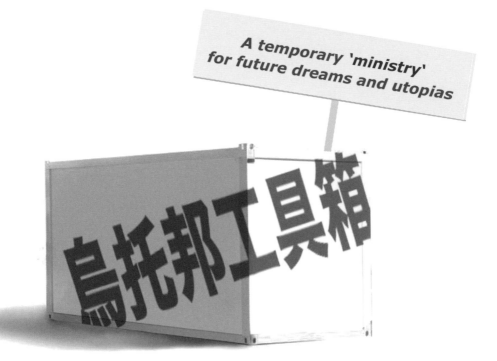

你的夢想是什麼？以一個獨立個體、在社會中、全世界，你想怎麼過自己未來的人生？在台北、關渡和花蓮三處，我們同時訪問人們對自身的未來，有什麼想像及觀點。

有我即烏托邦。

申傳宇，學生

在30歲之前，有一個自己的房間，玩樂人生，有"錢"去過自己想要的生活！！

趙一凡，23歲

會變出很多東西。

邱哲傳，6歲

「當一位小提琴手」遠去的夢想，無法實現但永遠想念！

王紫薇，21歲

人人平等然後由一個眾人推舉的明智之人治理國家，錯誤的報導要移除，不正確的謠傳要從網路上刪除，不能讓那些錯誤頁面一直繼續騙人，媒體的誤報或者是錯誤資訊都需要被消去，不能重複的造成誤導跟認知錯誤。我的烏托邦應該就是大家能得到完全的資訊，這樣應該就是接近最完全的自由了吧。

鄧宇廷，20歲

成熟而獨立。

一位女士，75歲

我不希望世界變成城堡，
我希望世界變成這個。

蔡依辰，7歲

世界和平，無災無難，每個人都有好的
心念，一個人，十個人，一百個人就是
大的信念，台灣好，世界就能好。

呂嬋芬，退休老師

我想有很多玩具槍。

王庭誼，7歲

身體健康，希望有錢，
政府多照顧農民。

呂玫霖，農夫

懂得滿足吧，適度的慾望，學會認命。我曾說
過，人總在學會妥協，這令人失望的宇宙總是一
半一半的，有白天即有黑夜，如果人能夠早早去
體認殘缺的實相，順著生命的紋理去感受幸福，
那這圓就是美滿的。而自身與社會的溝通唯包容
與尊重，以整體的和諧度來看，把人類世界比喻
成一個龐大的海洋系統也許是可以的，人人安身
立命，即為平衡。可這樣的烏托邦似乎是有些無
趣，所以我想烏托邦是不必要存在的。要有遺
憾，才更美好。

李奕辰，20歲

家就是我的夢想！！

日本旅人，23歲

傳承宗教，修道成佛。

虔誠的僧者，63歲

有一大盤哈密瓜可以吃，我希望當歌手或明星，希
望可以不用上課，可以當理髮師。

林晏，8歲

我已經完成我的夢想了，每天織布教課，我的孩子也都
成家立業，我應該是世界上最開心的老人了（笑）。起初
最開始被逼著結婚，我極力反對，為了逃避成親所以我
自己一個人去找姑姑拜師學藝，希望她可以收我為徒學
習織布的技巧，織著織著就到現在了，而且傳授著我們
族裡的技法，我有很多很多的學生呢！我很滿意現在的
生活。

部落裡織布的奶奶

在生命中，我覺得家對我來說是最重要的，包含
家庭關係、家人互動和生活模式等等。父親在國
三那年就過世，這也是影響因素重要的一環，失
去摯親了解到沒有什麼比親人更重要的，每天跟
你相處的人突然就永遠離開你，剩下的是遺憾，
其他家人和留下的人更該被珍惜，這是在失去後
得到的領悟，我用生命去感受一切。我們剩下的
只有媽媽，然而媽媽後來也得了癌症，讓我更害
怕失去摯親已經無法再承受，所以我更重視家
人，家人是無可取代的。

小吃店的女兒，護校學生

我希望的烏托邦世界是一個不分種族，不分膚色，
不分疆界的世界，包括動物和植物，只要他是一個
生命體，都難能可貴，而且沒有所謂高低貴賤，希
望世界大家都能互相了解和地球和平共處。而我個
人最理想的生活是找到自己最有價值的地方，完全
瞭解自己在做什麼，然後永遠要充滿能量！

邱靖雅，學生，20歲

我是獵人，也因為狩獵和爸爸學習怎麼製作刀子，這是我們的傳統工藝，這也是我一直想做的事，讓我們的驕傲繼續傳承下去。這些圖騰都是和自然學來的，大自然是最重要的事，也是我心目中美的定義。

花蓮銅門村打鐵店的部落男子

我想要通過科學發展，人人豐衣足食，不存在生存以及資源問題。人們為了探尋存在的意義而活著，在不影響他人的情況下做著自己想做的事情。如果是未來理想化的情形下，科學技術極度發展，人類的生存不再存在任何阻礙，甚至能在第三維度做到任何事情。

葉智港，學生，20歲

我想看到白雲和船和麻雀和大象和彩虹和燕子和小蝸。 我的夢想是成為一個畫家。

王歆寗，6歲

烏托邦就是沒有人在討論烏托邦的模樣的時候。

李祐緯，替代役，25歲

長大後我要當一位作家，因為我想要有更多的
書可以讀。

小女孩，6歲

擁有信念，做善事讓世界更好。

曾赴越戰的軍人，63歲

有愛即是烏托邦。

MICHAEL WU，研究生，25歲

那麼，你呢？

邱靖雅為國立臺北藝術大學新媒體藝術學系的學生。

Erwin Heller是德文版《烏托邦工具箱》的成員。

21

Richard Buckminster Fuller

布克明斯特富樂中心
www.bfi.org/

你永遠無法藉由打垮既成事實來改變事情。

如果你真的想改變些什麼，不如建立一個新
的模式，讓舊的事物走入歷史。

22

工作室
是
陷阱。

藝術家
應
盡量遠離。

Marina Abramovic

23

23 | *just* 1

Juliane Stiegele，Erwin Heller

just *1*

一種全然另類的賣場概念。
回應貨品氾濫的現象。

一個志在感染經濟
的藝術項目

今日我們的貨品供應呈現出前所未有的多樣化：50多種牙膏，80多種起司、25種衛生紙、60多種優格，選擇多到似乎只要是你想要的都應有盡有。

但多樣的選擇所帶來的麻煩，卻竊取了我們的時間和精力。為了表面上看似豐富多樣的選擇，我們得付出更多。貨品的選擇越多，我們就越容易被各種訊息淹沒——雖然這兩點基本上應該能擴大我們的決策自由——而在供應的貨物過量的情況下，我們必須付出心力去評斷、形成意見，並且在最後做出決定。在規模日益龐大，但都同樣醜陋的量販店裡，我們必須走上許多路，才能從貨架叢林逐一找出我們想購買的、相對少量的物品；而神經緊繃地離開超大型賣場的消費者，比例也相當高。

選項太多也可能成為負擔。如同眾所周知，過去幾十年來，這種現象並沒有讓我們更加快樂。從事幸福研究的心理學已經深入探討過其成因與影響，結果顯示，這種現象與現代工業社會逐漸攀升的憂鬱症有著顯著的關連。為了追求營業額進行的戰爭，使單一產品的利率持續縮小，進而導致產品本身變得沒有價值；牛奶價格戰不過是其中一個顯著的例子。而貨品多樣化顯示在組織上的後果，一如既往就是國內與國際運輸次數過度攀升，並且如眾所皆知，對社會與生態都造成負面的影響。就連看似簡單的產品，其生產工序也細分成許多步驟，並且在不同地點執行。從前以鄰近地區為優先的倉儲概念，早已被程序繁複緊湊的物流安排所取代了。

因此，一種反向運動不僅具有意義，也是在社會層面上所必須的。這種反向運動具有大好時機可以實現——無論在文化或經濟上皆然。

該是採取不同行動的時候了。

構想　　　　賣場與商店，每一類貨品提供 *just 1* (僅只一種)選擇。
1種肥皂
1種奶油
1種牙膏
1種咖啡
1種洗碗精，諸如此類。

以較少的貨品、較優良的品質取代貨品數量，這樣就不需要在各種同類產品之間做出抉擇。

「僅只一種」身為服務業的一員，對貨品提供負責的嚴格篩選，使顧客能夠在短時間內輕鬆地購齊需要的物品。在我們的每一家分店，顧客都能選擇是由我們為他們服務，或是他們自行拿取商品。

這種作法需要以顧客對我們的信賴為前提，因此「僅只一種」會標示生產者、供應商、品質、來源與生產履歷。「僅只一種」以一開始就與品質控管機構協力合作為己任。

而我們對食材、食品的挑選也支持負責任的食物這樣的生活風格，最重要的是提供能帶來真正享受的健康產品，供應風味優良的蔬果，而非只追求外表的美觀；貨品則大多來自當地的供應商。這種概念能改變定價方式，把貨品的價值歸還給貨品，降低配送與運輸費用，使大多數民眾都能負擔得起貨品價格。

而我們的貨品包裝具有共同特點：清晰、美觀、簡約，除了必要的訊息，不會有多餘的資訊。如此一來，同類貨品不必彼此競爭，因此不必在視覺傳達上採取強悍的策略，取而代之的，是具有高度美感，並且傳遞確實的訊息。包裝上的宣傳著眼的是內容物的美感，不在於建構一個虛幻的世界以刺激假需求。產品包裝在外觀上具有高度的品牌識別度，而這種識別度又直接符合「僅只一種」的理念。貨品包裝設計盡量在使用後能提供相同目的重複使用，重新用來包裝貨品，或是直接回收利用，在顧客家中充當另一種功能，以減少一般回收再製耗費能源的處理程序。此外，每家分店的內部氣氛都呈現出高度的美感，但又不會過於奢華，也不會利用素材或情境製造假象，而是低調怡人，色彩明朗。沒有刺激購買慾的音樂，有的只是空間中人們以自然音量彼此交談。

「僅只一種」的室外空間致力於求取商店的品牌識別度與既有建築兩者間的平衡，原則上不採用冷冰冰的功能性建築，並且盡可能就現有的建物設置店面。

大幅減少貨品選項的作法，可以讓型態迷你許多的商店租金較為低廉，而在空間與物流上省下來的錢，則能用來聘僱更多的銷售人員，進而使購物過程能再度個人化，而在店裡邂逅的人士彼此間的溝通則成為重要的元素。這麼一來，銷售不再只是販售貨架上的物品，而是人與人之間的交流。新型態的銷售方式重拾買賣雙方曾經失落的對話，而其結果則是人們喜愛光顧「僅只一種」的店家，因為在那裡他們覺得自己受到重視。

視情況而定，「僅只一種」的店家還能結合小咖啡館，擺放幾份具有相當水準的報紙供大家閱讀，而且每家店都提供免費的無線網路，也為需要技術協助的人士提供電子郵件服務。

另外，我們也定期提供鄰近地區送貨到府的服務，將顧客購買的食品宅配到府。對那些基於各種因素——比如銀髮族日益增多——不方便購物的人來說，這種服務能便利他們的日常生活。至於訂貨過程也因為貨品一目了然，相形之下變得簡單多了。

每家分店都經過高度去中心化，執行自主管理；而在農村地區與農產品產銷合作社合作，透過這種合作社型態的小集體運行的管理理念也是可行的。在農村地區，「僅只一種」也能透過新形成的聚會中心，活化當地的社交品質。

這才是購物的真正本質
對我們所消費的，承擔新的責任
另一種生活方式

這麼做為什麼行得通——
以另一種購物作為文化運動

以激進的手法，每類貨品只供應一款，並且自覺地不採用最低價。乍看之下這種作法似乎註定會失敗。假使顧客沒有受到制約而產生假需求；假使產品裡沒有廉價的成分、增味劑，也沒有經過美化；假使顧客沒有被虛假的省錢誘騙，購物時以最廉價的貨品為導向，這樣也能賺到錢嗎？

「僅只一種」：可以。

許多人早就願意改變這種既定模式了。寧要透明清楚，不要過度氾濫，以負責的態度對待可用的資源，這已經成了一種真正的需求了。

近來大家經常在討論什麼才是地球承受得起的生活風格，而我們的發想不但與這些討論，也與對信息傳播具有高度影響力的人士結合，能激發公眾莫大的興趣，需要的廣告宣傳較少，也不需要激進的特惠活動。同時，它也結合藝術、民主與經濟，支援和我們並肩努力的自發性文化團體，並促成媒體提供免費協助。

「僅只一種」運用藝術策略以落實這些理念。

它的目的不在於入侵已經完全飽和的市場。
它的目的也不在於佔領一小塊經濟領域。

我們的發想要激進得多。

我們的目的是，在一個經濟與思維純粹以金錢掛帥，氾濫到所有生活領域，並且一直以來掌握了決定權的時代，重新奪回人生中看似屬於固有經濟要素的一部分——

人、人生、創造力與溝通。

你要的，我們應有盡有。

The **just 1** box ®

「僅只一種」包裝盒［受商標法保護］

大幅捨棄外包裝上的廣告，主要在呈現內容物的美學質地。產品本身的必要資訊與logo位於包裝底部，印在可移除的標籤上，也不使用浪費的四色印刷。

這種包裝設計低調素樸，並且使用堅固耐用的紙板，因此包裝盒在使用過後能直接回收，不必經過一般的再利用製程就能充作其他用途。使用者可依自己的巧思在家中重新組裝，而這些包裝的外觀也具有符合「僅只一種」理念的高識別度。

瓶裝產品沒有標籤，產品資訊則位在瓶底。
符號性的瓶裝產品形式用以表示其內容物。

如果是可重複使用的罐頭包裝，產品資訊則設計在
可移除的標籤上。

直接回收利用
讓包裝盡可能的都被多次運用在相同目的或
重複填裝產品，或者在使用後能直接回收，
作為家中其他用途。

如此可省去傳統耗費能源的回收再製過程。

廚房裡傳統設計的貨品

廚房裡的「僅只一種」貨品

Erwin Heller，現為律師，在德國慕尼黑經營一家專門處理營造暨建築法規的律師事務所。自2003至2012年，他擔任「放慢時間協會」(Verein zur Verzögerung der Zeit)的主席，為這個國際性協會舉辦的藝術行動與研討會擔任發起人、籌備者、參與者(www.zeitverein.com)。

Heller的部分出版作品：時間與法律(Zeit und Recht)，1991年；目標的危機(Die Krise des Ziels)，因斯布魯克大學出版社(University Press Innsbruck)，2006年；論時間的品質(Hacia la calidad del tiempo)，Bilbao，2009年。

24

24 | 吹氣式汽車

Mihaela Otelea、Veronika Maas、Veronika Speer，「臨時空間」(Temporary Space)計畫，奧格斯堡大學(Universität Augsburg)，2008

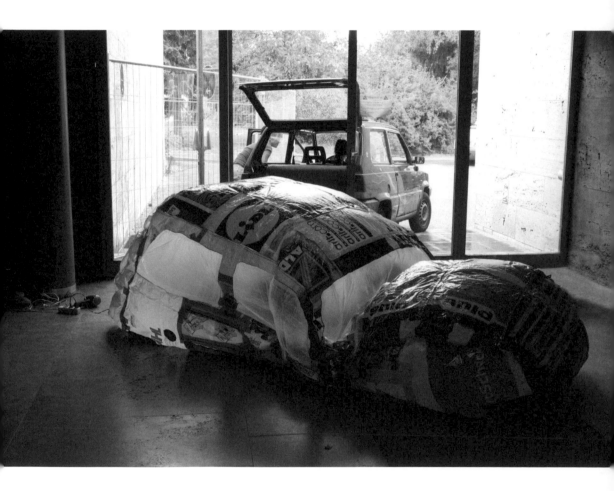

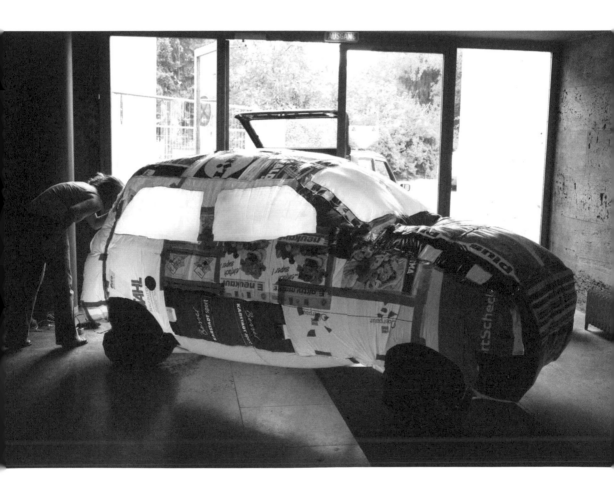

以二手塑膠袋做成飛雅特「Panda」車款
外形，完成的塑膠車再以「Panda」車排
出的廢氣吹大。

25

所有可行的

早就過時了。

Lord Mountbatten

26

每天犯下
一個
錯誤。

27

27 | 烏托邦無所不在

與Nick Tobier的訪談

你對烏托邦有興趣嗎？或者這個現象對你意義不大？

對我來說，定義烏托邦意味著符合當下的某些渴望。如果要說我目前有什麼理想的渴望，那應該就是繼續我最近著手的工作，也就是在底特律和我的合作夥伴一起進行的計畫。光是紙上談兵去定義何謂理想的烏托邦場所，對我而言並不存在。我想，一旦你到達所謂理想的地方，接著你就會又再去設想另一個。我對烏托邦有興趣，但我其實是對持續評估「到底何謂烏托邦」的過程有興趣。

我常常跟那些期待離開目前工作的人談話，他們認為一旦達成這個心願他們就可以隨心所欲做任何想做的事情：他們可以整天打高爾夫球，整天看電視，並且預期可以永遠這樣享受永無止境的週末。但這樣定義烏托邦意味著失去某些事情，像是對日常生活的警醒，這是很有趣而且具挑戰性的。這或許是刺激、或許是掙扎，但對我來說，這全部都是烏托邦的一部分。未來是有趣的，但我對眼前的一切更感興趣。

你曾經創作過大規模時間尺度的作品嗎？ 或者你作品中的時間尺度比較像是漸進的過程？

談到跟規模有關的問題，我想我從來沒想過要改變所有事情。我想從小地方開始改變世界。這其中有很大部分是來自人際間的微小互動，一對一、一對二、一對四，然後慢慢擴大，我能夠影響個別的人，然後那個人再去影響其他人。這並非要我們全部成為一樣的人，或者擁有同樣觀點，而是，至少在我看來，這個行為能讓我們都把自己的某部分分享給別人。

你用「正常」來定位自己作品的基調，你要怎麼看待烏托邦與正常之間的關係？要是我們一旦達成進入烏托邦狀態，那還會有正常這回事嗎？

這大概會變成一種「超－正常」狀態。

我的目標是希望烏托邦不是一種狂喜的狀態，也不是高潮，然後達到這種狂喜之後就面臨崩潰，我希望是能夠用烏托邦法則讓日常生活變得令人著迷。我深信可以藉由朝向烏托邦的心願，掌握某些法則，在日常生活中找到相稱的生活方式。一天當中找出十五分鐘，好好欣賞自己目前的生活。我現在做得津津有味的就是從日常規律、每天的生活中找出某些片段，或跟真實工作有關的喜悅、值得慶幸的事，並能藉此認識他人。

意外這一因素在你的作品中扮演著什麼樣的角色？

有段時間我常開車在紐約閒晃，某次半夜在曼哈頓中城隧道附近，我突然看見一隻大象從隧道裡出來。這真的很不可思議，因為太意外了！我不必每天都看見像這樣的東西，但是我樂見它對我來說的意義。這代表著在日常生活中任何時刻都可以有讓人驚喜的事物，不見得要像大象一樣龐大。一旦你願意睜開眼睛、放開心胸，你就能欣賞更細微的事物，就像某人戴的某頂帽子。只要掌握這點就算矇上雙眼也大致能找到方向，只要你夠開放，立即的任務也難不倒你。在我許多作品裡我嘗試著要創造某些可以讓人從習慣中驚醒的裂縫，不是像Günter-Brus[1]那種方式的驚醒，而是創造某些意外：

日常中任何時刻，
總有些事會讓你感到驚喜

[1] Günter-Brus生於1938年，為維也納行動派的代表人物。

我樂於想像我的作品可以成為別人的大象。

無論我們有沒有注意到，我們持續在形塑這個世界還有我們與他人的關係。廣義來說，「設計」的定義不單只是，譬如說，替特定一群人設計另一張美好的椅子，而是設計出桌子與椅子之間的空間——你會怎麼想像這個空間？

我很喜歡這個問題。當我坐在桌子前，我對於我與其他人之間的空間很感興趣。我作為一個個體與桌子之間的空間，這個問題我比較不關心，我比較感興趣的是將桌子創造成一個社會空間，用來豐富這種談話類型。對我來說，製造出一張桌子與兩張椅子的全部理由就是讓兩個人可以坐在一起。或許我們可以甚至不要桌子(笑)。你可以把東西平放在膝蓋上……

我們所說的當然還存在著兩個人以上之間的空間，大致來說，你利用公共空間，處理了很多跟空間有關的問題。空間對你作品造成什麼樣的影響？

空間對我來說就是全部！我想了很多關於能夠在人之間製造出細微距離的事物。今天早上我坐在咖啡店裡，有兩個帶小孩的人坐在我旁邊。我可以聽見他們在說什麼並且我也聽得懂，但我不想侵入他們的空間，儘管他們身體距離我很近。我在等待某些他們釋放出來的信號，也試著放出信號，等待著適合開口說話的時機，讓我能加入其他人的談話。

最近我剛完成一項計畫：我製作了一張可充分容納兩人的長椅。這張椅子一看就知道不是只給一個人坐的，而是給兩個人貼近比鄰而坐，而且真的必須碰觸到對方。我把這張椅子帶到底特律市中心，自己坐上去，然後等待有人坐在我旁邊。這個位子坐起來蠻舒適的，旁邊還放了收音機跟水，但這些其實是在設置陷阱。在二十分鐘內就有人來坐了。某些瘋子或身上散發味道或是喝醉的人，還有一些純粹好奇的。有些甚至待了超過一、兩小時。這是非常私密的處境，我體會到，把自己放在這種明顯陌生的處境當中對我造成的困難是有益的，我的存在本身就是個奇怪的目標，但我在那裡的意義大過於放一個標語。如果我寫了一個標語擺在那裡「請過來跟我說話」，不會有人真的過來。只要空出一個位子讓人來坐就夠清楚了。我想要的只是讓人可以坐下來休息，跟我隨便聊聊。這個做法非常成功，而且我必須真的對他們想聊什麼都保持開放。這不是訪談。第一個問題通常是：「你在這做什麼？」不是質問的口氣，而是真的好奇我在這做什麼。然後我回答說：「我做了這張椅子來坐。」這就夠了。要我談自己的作品，最誠實的說法是，我真正想要的，就是與人接觸。我知道自己想要與他人接觸。我用這個信仰說服自己，就是我正在做的事情只為了對其他人有益。我並不是

行動式街道傢俱將候車行為化為一項社會活動。
另一項板凳創作，底特律，2009年

傲慢或者自大到認為我的作品對其他人是重要的。我的作品對我重要，這不是自我中心的說法，而是我知道我可以從中得到些什麼。我喜歡去想我提供了什麼有用的東西：一張椅子能讓人坐，我又能聽人說話，這件事我們並不常做。

目前我們生活在某些人稱之為危機的時刻，但我寧可將這看成是某種能超越所有已知領域的設計過程的一個開始，或是我們正在創造新的幻想形式，在許多方面能廣泛地找到更為平衡的關係。你是怎麼看待你在這種未來政治脈絡下的觀念前景？

我們在學年結束前有討論到關於環境的問題，關於回收的觀念：我們離開房間可以關燈，或我們能夠節約用水，或我們可以提醒學生意識到他們的作品材質來源是什麼。但我不覺得這是正確的途徑。這樣做可以讓你當下覺得好過，這讓你感覺你有所作為，譬如說，你換了一個燈泡。我認為我們必須從自私的文化中抽離，不是我們一般說的自私，而是把藝術或設計拿來表達自我的那種自私。無論如何，我認為我做出的作品盡可能傳統，因為這是能拿來溝通和凝聚所有人的事物根源。最近真的出現一種浪漫的現象，藝術家與社會分離，提倡藝術家自我表達，鼓吹某些偉大天才的觀念，這些觀念像發光的球打中他們並且照亮他們。我覺得那樣會讓藝術家與學生站在一個不穩的位置，讓他們只會說：「我沒有靈感」或是「這不是創新的」。我覺得我們的問題實在應該是：為什麼我們做出這些東西，然後這些東西可以怎麼樣幫助我們的人生，這與設計出一個更棒的燈泡無關。首先是要想，我該怎麼以某種方式與比自己更廣的事物連結，不管這只是某個人、你住的這條街上的居民或你的鄰居，你要警覺到一個事實，這世界還有其他人，而且你可以與他們分享某些事情。我們必須要分享，必須要進行我們稱為相互對話這件事。在這個時候，藝術家或是設計師會說：「我是專家，我會告訴你怎麼做。」就在這個時刻，他們的自我與天分持續與一般人抽離。這時候或許是要由藝術家開始簡化對話過程，表現出不只是有意願、還有興趣要聆聽與人的對話，並且希望得到多元的回應。找出方法去增加討論的機會，這就是藝術家的工作。在我最近正在底特律做的作品中，我試著盡可能讓藝術家的身分消失。我付出我的精力與觀察，但無論如何，我不是設計者、指揮者或創造那一切的人。

我真正想要的是接觸

我盡可能地讓自己以藝術家的身分消失

我認為我們必須把自我放在寬廣的視野中。

你認為作者這個身分未來會變得過時嗎？

我會贊成以共同創作取代作者的身分。我們應該從「這是我做的」轉換到「這是我們做的」。關於共同創作我做了非常多思考。我喜歡集眾人之力完成的作品，在那樣的作品中個人單獨的名字就不如集體的精神來得重要。集體可以成長並且改變形式。我們成功的標準模型就是變成名人：在博物館開個展、在報紙發表文章。我們持續這樣做越久，我們就越會滿足別人的目的，而不是自己的。我曾經野心勃勃地想掌握某個確定的方向：我想要成為一個成功的藝術家，我想要在博物館與藝廊中展出，而我的人生就一直朝著這種成功的野心前進。我實際做出的作品讓我看起來已經很有經驗，因為那在美學上是奠基在我曾看過的作品之上，那些作品變成我的印象與參考。我已經知道我的作品會有什麼結果：它們會被安放在某些場所然後人們會專程來看。但這並非作品適當的位置。

你對於跨領域合作的未來角色抱持什麼看法？是否有可能發展出某種操作性的結合，讓社會生活、經濟、科學領域有創造力的人與藝術家或設計師合作行動，在我們的社會進程中產生某種類似「應用藝術」的東西？

我也是指你在密西根大學史湯普藝術與設計學院(Stamps School of Art & Design) 的經驗，你讓藝術學系學生積極參與其他學院的跨領域計畫。

在我所有教過的學生當中，在我們教「社會企業活動」的課堂有個夢幻班級。我從告訴學生關於「為其他百分之九十的人設計」計畫開始。我們閱讀一本孟加拉銀行家穆罕默德‧尤納斯(Muhammad Yunus)寫的書當作課程的一部分，這個作者獲得了諾貝爾獎。他的計畫是在孟加拉開設鄉村銀行。他曾經擔任經濟學教授，而且他相信世界銀行是個巨大且頭重腳輕的機構，有為數眾多的基礎建設投資，但卻在消滅貧窮根源的部分做得不足。他的實驗是將他們稱為「微型貸款」的25美金，給大部分是生活在小型鄉村的婦女，讓她們能自行開創她們的事業，小型農場、麵包店等，這個貸款可以幫助她們從非常小卻重要的開始，靠自己的力量往上脫離貧窮。貧窮的人無法取得傳統的銀行貸款，因為他們沒有信用值：如果你沒有任何一毛錢你就無法得到任何一毛錢——只有擁有財富的人能夠得到更多財富。所以他開始貸款給窮人，這些取得微型貸款的窮人有些會還，有些不會[但大約百分之九十的人之後會還款]——藉此從底層開始改變世界的貸款規則。

我教的這一班與兩位從生物醫療科學系來的工程師合作，其中一位曾在西非馬利製造太陽能冰箱。他最初設計的冰箱如果是賣給在北美或歐洲生活的人不會有問題。一旦他們把冰箱帶到馬利的村落，那裡的人就說：「我們不會製造這個，但我們想要學會怎麼做，我們不想買你做好賣給我們的。」工程師們重新建立一套系統，配合當地能取得的物件、二手材料與陶瓷——用這些原料創造一種鍋中鍋冷卻系統，外面是一個大鍋子，當中填滿沙，裡面釘著另外一個鍋子。這種冰箱可以保持蔬菜的鮮度長達兩週。這件事很厲害：意味著在生物材料工程領域的所謂專家，到最傳統的原始地方想出解決辦法。

我們跟藝術學院的學生一起做計畫，要求他們從這個世界去找問題。我們給出較大範圍的主題包括「食物」、「貧窮」與「健康」。學生們以跨領域分組：一個學藝術的、一個學商的和一個學工程的組成一個團隊一起工作。學生們以明確的設計——假設者身分來進行計畫。他們被要求針對關鍵問題提出構想與特殊概念，這些問題像是：「你要怎麼製作？」和「你要怎麼讓成品耐用，才能不需要花錢去維護，以便拿來送給當地鄉村或者跟他們分享？」對我來說，這就是未來：保護我之外現存的事物——我不需要用青銅來打造紀念碑，而是創造出其他人可以享用的結果。

我們要求學生在世界裡找問題

你如何處理現狀和烏托邦之間的差異……

哈！哈！

……這可能包括了下一個問題：你如何處理失敗？

讓我看看是不是能把這兩個問題分開。如果你的現狀是飽和的當然可以過得輕鬆。如果所有能提供給你的條件你都得到了，那你為什麼還會希望有所改變呢？但危機可以刺激思想的轉變。然而，如果我們過得舒服，面對可能的危機就會變得麻木，然後我們就繼續這樣生存下去。還有銀行體系和汽車產業，如果它們看起來能夠自我修正，我們就會忘記我們的想法。創意團隊必須持續挑起危機意識。我們必須去刺激系統。你或許獨自一人嘗試做這些，但如果把做同樣事情的其他人集合起來，一起來做會變得有效很多。我單純認為要與人共享烏托邦也是這樣。但我是永遠的樂觀主義者。而且我有無窮的耐心，我的耐心會去感染別人。

我有無窮的耐性

最近我在底特律和幾個朋友開始做蔬菜生意，在這個城市某部分的人沒辦法購買食物，他們大多很窮。他們持續工作但無法賺取足夠的錢過生活或

吃健康的食物。我們先有小額的資金，目標是要靠著賣蔬菜來賺足夠的錢然後繼續下去。第一週我們從批發商那買進蔬菜，我們盡全力去賣──最後我們賺到的錢比我們付出的錢還少，這實在令人難過，我們在雨天的室外待了整天卻沒賺到錢。但是幸好每個人都對這件事有信心，所以我們第二週又回來了，藉著我們又再度出現且持續待在雨中，人們看見我們行動的意義，聽到我們的訴求。接下來幾週我們又在同一時間出現，我們賺到與我們付出剛好一致的金額。兩個月下來沒有收益，對我來說很容易，因為我有工作，但這對跟我一起工作的其他人來說就比較困難，他們要靠這個維生。

不同的錯誤造成的失敗也不同，失敗或是烏托邦取決每個人是否相信他的存在是要支持每個計畫與每個想像，我想我必須要學習的事情很多，人們是怎麼在二次世界大戰中存活並且抵抗？你有某些你所堅信的東西，而你持續在對抗某些比你所能克服的更大的困難，而或許這又回到時間尺度的問題。要實現一個巨大的改變，你必須願意以較長時間尺度來換取。每天的成功、每週的成功應該要有些願景，但願景是由圍繞在你身旁的人相信你、也彼此相信，並且給你足夠的情感支持所帶來的。失敗也是努力的一部分。

藝術在未來會怎樣發展？

我希望藝術將來不會放在博物館中，我想所謂藝術品──我想大部分的人都會把這個錯當成是藝術──與追求創意這兩件事有所不同，追求創意遠比實現成為藝術品本身來得重要。

我會對於越來越多人參與一種新品質的創造過程有興趣，而對藝術品的興趣比不上對創造力的興趣──並且與其他人相關的過程中產生連結，這就是我的渴望。

www.everydayplaces.com

蔬菜事業，底特律，2009年，持續進行中（右側，Nick Tobier）

Nick Tobier 是個紐約客，他將許多在街頭階層探索的情感傳遞給底特律。Nick 研讀雕塑與建築景觀，他曾在紐約大學 (NYC) 的**斯德佛朗特藝術與建築中心** (Storefront for Art ＆ Architecture) 執行了五年的計畫，之後以設計師的身分先在紐約市公園與娛樂部門布朗克斯分部 (Bronx Division)，然後在波士頓地景作品工作室 (LandWorks Studio) 工作。

Nick 以藝術家與設計師身分聚焦於公共場所，無論是在建築結構或者事件之上的社會生活。他在底特律、東京、多倫多和舊金山設計與／或活化公車站、農場、廚房與大道，有些是與市政部門合作，有些則是獨立運作。他的作品可見於紐約皇后區博物館、愛丁堡國際藝穗節 (Edinburg Festival Fringe)、哥本哈根尼可拉吉藝術中心 (Kunsthalle Nikolaj)、地拉那雙年展 (Tirana Biennial) 與芝加哥文化中心。

他當前與最近的計畫包括「**奇蹟訪客**」(Marvelous Guests)（與 Juliane Stiegele 共同發起），一系列特定地點的都市介入計畫。「**布萊特摩爾單車與拖車**」(Brightmoor Bikes and Trailers)，底特律設計、建構與分配公共腳踏車、三輪車與拖車人力工作營。Nick 是密西根大學史湯普藝術與設計學院與工程學院企業發展中心助理教授。

www.everydayplaces.com

28

28 ｜ 終結剩食的行動柑仔店

陳佾均

根據環保署統計，全台灣一年浪費275萬公噸的食物。或許統計數字難以具象，不過葉凱維與夥伴林思蘋卻有親身體驗：兩人曾經一起到美食街吃留在桌上沒吃完的食物，從韓式小菜、羊肉火鍋(到最後吃不下打包)、只被吃了一口的焗烤，「我們竟然可以不花一毛錢，在城市裡吃到飽」，葉凱維說。巨大的食物浪費凸顯了現代都會生活的不當消耗與資源分布不均的問題，然而這樣的體驗，卻也提供了一個具體的可能出口，脫離凡事以金錢計量的社會運作原則。

「剩食終結者—吃不完找我」臉書社團
社團連結：https://www.facebook.com/
groups/578834882309285/

在2016年8月在美食街的實驗過後，兩人很想改善這樣剩食浪費的問題，「然後就拿起手機成立了這個社團」。一開始的成員是從親朋好友開始，現

攤販

在已長成有三千多人的社團。除了希望說明剩食所在地點與狀況之外,社團沒有其他規則,因此即便成員人數多,也不需要多位管理員來經營、規範。一般人只要上臉書請求加入,獲允許後即為成員。絕大多數的貼文都在幾分鐘內獲得回應,有其他成員來認領剩食。偶爾也有不住在主要都會區的成員貼文,希望找到居住地點較近的成員方便資源分享。成員也會分享關於食物浪費、剩食餐廳或食品保存期限等議題的資訊。

社團強調,在減少剩食浪費的路上,分享和認領剩食都是重要的環節,是互相幫助而非施捨關係。「單就人類一個種族來說,一樣是人類,我們卻要去施捨給另一個人類,這是一件很奇怪的事情,大家其實是互惠的」,葉凱維在訪談時說。貨幣使交易得以定價,往往卻也讓金錢成為衡量生活中事物價值的標準。不過,在「買不買得起」與「賺不賺錢」之外,還有很多其他的判準與可能。

行動柑仔店
自2016年11月起,葉凱維與林思蘋騎著他們自己整修改裝的太陽能三輪車,從苗栗一路騎到台中,在採訪不久前則抵達了台南。三輪車上掛有「行動柑仔店」和上述臉書社團的招牌,兩人以三輪車環島流浪的方式在台灣各地推廣減少剩食浪費、鼓勵免費物資以及人與人之間的交流。

三輪車往往會引起人們的好奇，增加了人們認識行動柑仔店的機會，不敢上前詢問的也許一回生、二回熟，又或者先查查臉書社團也就認識了。人們拿來的剩食，如果無法久存的，兩人便會吃掉；其他像是餅乾等可久放的食品，則放到三輪車前面的菜籃，供人們自行取用(免費商店)。此外，車上也賣一些環境友善用品。兩人平常吃素，但遇到剩食則不挑剔，「我吃素是『樸素』的『素』」，葉凱維說，不浪費物資、隨遇而安。

雖然名為環島，但他們並沒有定下期限、不趕場，而是選擇在定點駐留較長的時間，真正與當地人互動。車上備有帳篷、睡袋，或者以打工的方式換宿。「這個社會的步調太快，資源也一直在被剝奪，所以我想實踐慢一點的生活方式」，葉凱維說。於是行程不是目的，駐留時的日子才是重點，「希望這可以是另一種生活方式，一直這樣下去」，兩人這樣的方式，在珍惜食物之外，減少對貨幣的依賴，想像並開發人與人之間不同的互動關係與共生方式。

行動柑仔店在駐點時也認識了更多同路人，秉持著相似的理念，互相幫助，譬如台中的七喜餐廳和台南的青春交換所等。三輪車不僅幫忙這些利用剩食單位去菜市場收菜，也成功引來更多鄰居的關心，甚至加入成為志工。

葉凱維坦言，在實踐的過程中自然會有些難處或受到質疑，也會有挑戰到自己的部分。但他認為，累積久了，想做的事情的重要性便會大過其他的遲疑，「我希望這個世界變怎樣，我就必須做一些抉擇」，進而行動，以自己做得到的方式，並繼續與更多人溝通交流，重新想想共同生活的種種可能。

台灣全民食物銀行協會：www.foodbank-taiwan.org.tw/food-re-source/

陳佾均為臺大外文系學士、德國波鴻魯爾大學劇場研究碩士。從事劇場研究與中英德口筆譯工作，以戲劇顧問身分參與臺北藝術節臺德共製作品，並與莫比斯圓環創作公社、阮劇團、演摩莎劇團、香港前進進戲劇工作坊、再拒劇團等國內外團隊合作。譯有戲劇顧問：連結理論與創作的實作手冊、在後戲劇浪潮之後 ──當代德國劇作選II等書籍與劇作。

29

Patrick Mimran
Billboard project, 2001-2008
Hier: Chelsea, NY

Patrick Mimran，1956 年生於法國巴黎，曾擔任藍寶堅尼執行長直到 1987 年。後來他決定專心從事藝術創作，主要聚焦在攝影、錄像、裝置藝術、告示牌藝術、雕塑等領域。Mimran 目前居住於瑞士的杜利 (Dully)。關於他從事的國際性活動，更詳細的資訊請參考：

www.mimran.com

30

30 | 微型烏托邦——都市中的藝術介入
學生創作

國立臺北藝術大學
新媒體藝術學系、Juliane Stiegele，2016

我們作品的起始點，是從調查台北這個城市開始。我們要如何改善建物上、社會面、大結構的不平衡？我們要如何運用藝術的手段去改變現況？我們要怎麼建構自己和他人對大環境的認知？我們透過具體的藝術介入作為回答。

一個將藝術帶入日常的開端，
一個將日常帶入藝術的開端。

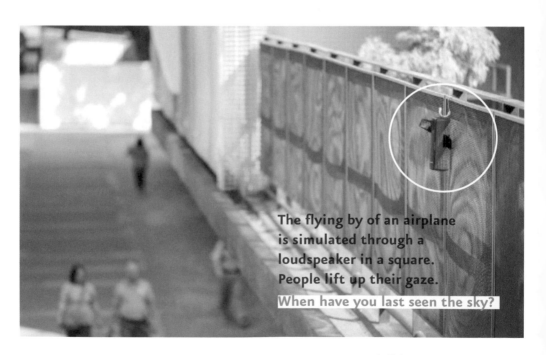

The flying by of an airplane
is simulated through a
loudspeaker in a square.
People lift up their gaze.
When have you last seen the sky?

想像的飛機，潘怡安

想像的飛機

以台幣六百元將牆面煥然一新，吳以琳
彩色紙，膠帶

以台幣六百元將牆面煥然一新

日光浴

日光浴，錢畇竹、梁懷志

日光浴

重揭廢棄建築，**陳勤達、許巽翔**
使人去留意平時被忽略的事物

等待座椅

等待座椅，陳威諭

等待座椅

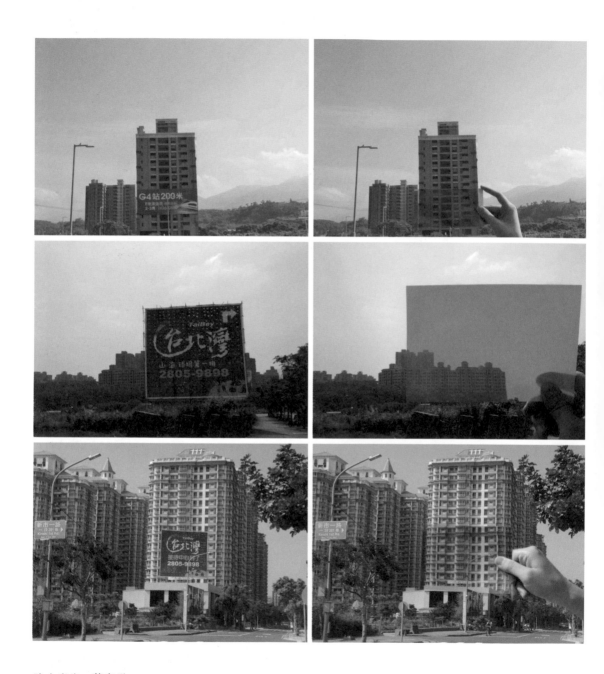

除去廣告，蔡宗勳

31

31 ｜ 動畫經濟反思的設計

戴嘉明

動畫經濟反思的設計(The reflection of animation economy)

我認為動畫本身須表達出自我價值觀，此價值是對人本質與行為的評價與探討，每個人皆可提出不同立場與批判。當動畫逐漸以迪士尼卡通為範本時，有許多藝術家如諾曼‧麥克拉倫(Norman McLaren)以創新、實驗的觀念注入動畫中，給予當代對於動畫一詞有更多的省思內容，這樣的觀念也影響我對動畫如何呈現的價值理性出現差異，當動畫被當成一種時間軸為主的影像媒體形式，多數藝術家主張以實驗式手法來尋求動畫新的內涵，換言之，以手作、拼貼多媒材或非敘事等純藝術方式來介入動畫的創作，試圖以對抗工具理性的方式來產生新的價值理性。這些參照實驗電影手法發展出來的實驗動畫給予動畫注入非商業的藝術人文價值與哲學觀，豐富影像的世界。我想主張的並非對抗工具理性，而是在動畫詞義上尋找價值理性，畢竟價值理性的實踐必須有賴於工具理性，兩者達成統一平衡才能真正落實以人為本的價值。

現代動畫創作與工具有極其密切關係，新的工具系統本身的運算能力提供創作者新的思維能力，新的思維方式因工具進步得以表達出來，工具與創作兩者關係構築出新媒體時代的視覺語彙，新的價值理性必須介入傳統動畫媒體思維中，我們從事動畫創作的行為價值為何，動畫在新時代可以如何被重新詮釋，而非僅限於追求高賣座的商業價值，動畫不該被限縮為資本主義社會消費與生產關係的娛樂目而存在，更具體地說，我認為動畫應該扮演兼具正本清源與引領思考的雙重價值。

翻滾比爾作品 (Flip Bill project)

滾動的鈔票象徵著滾動的經濟，點鈔機的數錢動作代表交易行為，以數字來確認交易規模大小，世界各國紙鈔設計皆以該國具代表性人物或動植物等為鈔票圖案，不同面值以不同圖案或紙鈔大小以示區分，通常整疊紙鈔以單一化方式點鈔，亦即同樣幣值同樣圖案，點鈔過程不斷重複同樣圖案翻滾過機器，僅有新舊上差異與流水編號。觀看點鈔過程僅在確認數量與有無偽鈔，不經思考的狀態，我們將計算與防偽的功能性交給機器，好的機器能以每分鐘900張的速度為我們服務。方便的介面設計，只要將整疊鈔票放在入口，即刻啟動機器滾輪將鈔票快速滑入並滑出，完成檢驗的工作。

快速滾動的紙張是我對點鈔機的第一印象，雖然全是相同的紙鈔圖案，但其快速滑進滑出的方式讓我聯想到手翻書，但手翻書須藉由手工翻閱方式達成，我想從生活中尋求賦予生命的載體，而透過機器的滾動將能產生機器效能，也就是裝置動畫的形式，將動畫過程轉換成紙鈔圖案，讓觀者意識到紙鈔圖案的可變性與主角動作的連續性，進而產生質問與反思。點鈔機在本作品有幾層意義，一是動畫媒體的可行性，目前動畫極難跳脫既存影片媒體的格式，動畫的播放交由工業制定標準，創作者致力於影片內容製作，換言之，動畫二字的畫是重點，而動的實體性卻少有談論，我嘗試將動的實體性內入動畫中，以裝置與畫面的結合探討動畫媒體的可行性。二是荒謬誤用的時代性，後現代的思潮勇於挑戰與推翻現有道德規範與制約，延伸我們對事物的思考大膽而跳躍，如同網路的超連結混沌又複雜，事物變得模糊多義，唯有荒謬與誤用方能凸顯初期時代性。三是諷刺反思的人文性，我們創作藝術透過資本主義變成產品，提供滿足生活的消費，而生產消費的機制控制文化生活的內容，如何跳脫回歸單純的藝術感動，而非生產技術門檻是作品中想提供的反思性。

動畫被設計成紙鈔形式，透過主角連續圖案的收集，放入點鈔機中，點鈔機以高速滾動將主角生命化，以連續動作方式呈現，體現觀賞動畫需付費的道理，我們動畫致富的夢想在推倒數位內容與文創產業的發展。政策制定的背後以工業化成功模式推動，動畫在此藝術價值遠低於商業價值，生產動畫如同數鈔票，花掉跟賺到的產品在世界舞台上激烈競爭著，而經濟力背後的主角如同受歡迎的主角Bill，努力地扭腰擺臀來振興經濟。主角Bill的動畫內容設計以運動跟勞累兩個動作為主，如同全世界的動畫產業競爭，各國全力以赴的結果，僅有少數贏家，輸者不得不現出疲勞窘態。

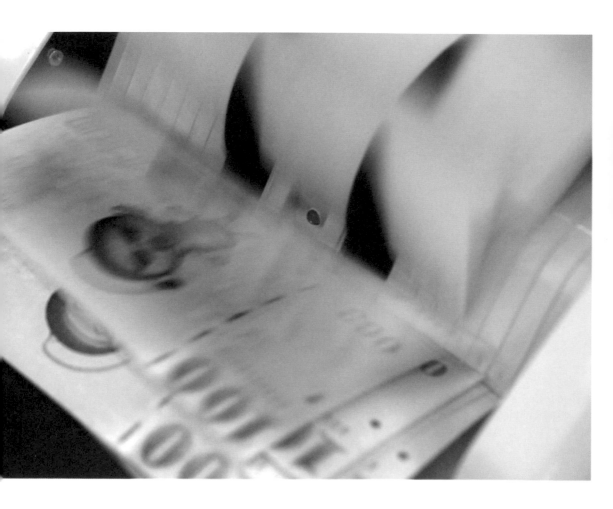

翻滾比爾2作品截圖

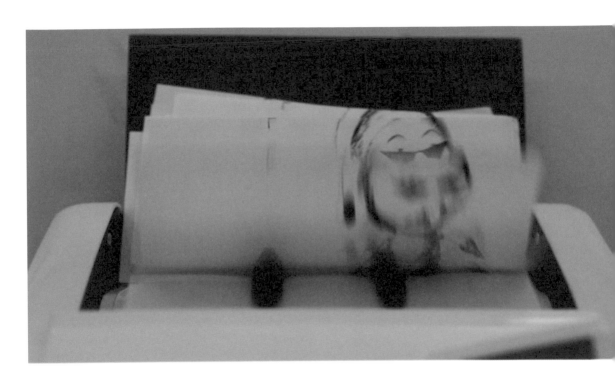

翻滾比爾2作品截圖

32

32 ｜ 我認為放慢生活步調是一種未來可能的情況

與Geert Lovink的訪談

你不止對網路文化進行批判性的考古學式研究，也探討未來人們的觀點其可能的變化。那麼，你認為「烏托邦」這個概念，具有怎樣的意義？

我認為時間又到了，但之前我們所走的方向恰好和烏托邦相反。網際網路開始興起，也就是二十世紀九〇年代中期，網路還與某種追求全球信息交流的烏托邦理想有著強烈的連結——也許不一定是擺脫特定的文化認同，而是能秉持超越既有文化認同，或是為它設計出不同樣貌這樣的理念，對特定的文化認同不再那麼執著。後來網路持續發展、普及，並且民主化了——就民主的正面意義而言——而整體也都商業化了。

後來我們經歷到了「Dotcom」大崩盤，而在九一一事件後，國家機構，尤其安全機構的干預變得更加強大，監控機制明顯增多了。

在經歷過最初的衰退後，網際網路再度恢復生機，同時也出現了某種程度的現實主義精神與正常化。在許多方面，網際網路已經不再是烏托邦（就烏托邦一詞彼此相互矛盾的意義來說也是如此），轉而成為日常生活的一部分。現在我們——我還不想說我們已經走到了這種發展的終點，但我們已經預想得到，在目前主流觀點下，特別是全球信息交流的理念將會再度成為一種烏托邦。就這一點來看，我們又回到了二十年前的情況了。

剛才談的是全球，現在我們來談談個人，那些把網路變成日常生活重要部分的個人。當我們長時間使用電腦時，為什麼會有一種自我消解、自我迷失的感覺？

對於在這種脈絡下「自我」指的究竟是什麼，我們必須要非常謹慎。在我們的用法裡，「自我」主要指的是在網路裡的「自我表現」。就這一點來看，我們可以說，特別是最近這些年來，自我不但沒有消解，反倒還強化了，變得更加明顯、明確且更容易看得到。至於你所說的自我消解，指的或許是自我的肉體部分。

我的意思是指人們變得只使用三根手指頭和腦袋，身體其他的部分卻睡著了。而只要密集使用電腦工作幾天，我們就會發現，自己已經出現失去現實感的跡象了。

這並不是自我認同上的自我消解，因為自我認同會在網路裡繼續發展。問題在於，這種發展是自主的，而且和實體世界毫無關連地自行演變。我們也可以看到，這種現象透過某些疾病表現出來，而這表示，有些人有這種問題，有些人則否，這一點也是大家目前在討論的。情況也許是，一開始，許多年輕人絲毫沒有察覺到這種問題，要等到將來他們年紀較大時，才看得到後果。目前我們只是揣測，而心理上的疾病或是人格發展上的問題，很可能要等到十年、二十年後才會顯現出來，比如到時候這些人在處理和某個人較為長期的私人關係時可能會有困難。另外，目前看似是優點的專注力，後來可能卻成了他們的缺點；不過這當然又取決於時間的演變，如果我們認為，社會發展的步調會不斷加速，那麼我們也可以說，跟得上這種速度的人就佔有優勢。因此我們不該一概而論，認為這種發展對每個人都有害。

我們也經常覺得，一直以來仍然和軀體有著緊密關連的時間感，到了電腦前就不見了。我們是否該發展出新的時間意識呢？

我認為最重要的是，必須發展出新的教育倫理，並且奠基在學校、家庭與社會生活中。我們必須找出新的方式，一方面把新媒體網羅進來，但另一方面也必須限制它的影響，也就是需要一種對待這種新媒體的文明方式。我們也可以採用比較正面的說法：也許幾年後，許多人就會對網際網路失去興趣。當網路不再是經濟領域必備的一部分，當人們不再被迫在職場上使用這種媒體時，那麼，我們就有機會至少將它部分擺脫掉。但問題當然是，一旦有更多人受到這種過程影響，一旦這種加速成了經濟上的必然與必要因素，我們就越難從中脫身。我們雖然可以鼓吹大家改變生活風格，但只要這種狀況沒有同時跟著改變，結果依然是不可行的。我們也可以告訴大家，那麼下班後你們就應該在自己的私人生活中求取平衡，但我認為，我們還得想得更遠，我們不該只是把自己的理念發展為，讓我們成為這種「健身中心」的一部分。我認為，我們需要的哲學與理論必須只是一種助力。這是我的希望。

新媒體往往填補了近代主體概念崩解後留下的空洞，我們是透過我們對其界線在哪裡依然一無所知的媒體被塑造的。我們的各種小物都是「最新升級版」，但我們的心靈卻還在處理千年來未解的古老問題，兩者根本兜不攏。

至少我們還能對自己提出這個問題，但絕大多數的人卻是騰空跳了一大步。拉丁美洲、非洲與亞洲人佔新媒體使用者的大多數，身為歐洲人，我們還有能力思考這個問題，而在經濟層面上我們也擁有這種自由。我認為，新媒體的使用在地球的其他地區，比你在你的問題中所勾勒出來的還要加倍嚴重。那些古老的社會，跳躍的距離還要大得多。

但我們也可以斷言，儘管都市化帶來了莫大的影響，日常生活的步調也加速了，但特別是這些人出身的社會環境，其發展依然落後沒有趕上。有多少人真有能力擺脫他們的家庭或部落的限制？我們見到，即使發生了莫大的變化，這一點也不容易達成。另外，人們也極力尋覓新的社群，比如在宗教裡尋找。對於這種現象我們必須謹慎些，別只是將它視為一種全然失根的現象。我認為，失根現象是我們過去五十年來在歐洲所經歷到的，但是在世界上的其他地區我認為並沒有這樣，不過我倒是見到了因為工作或經濟因素而遷移，導致的高度失根現象。我不確定，我們是否能直接把這種現象轉用到社會心理學領域。在1968年的歐洲，我們由社會運動所經歷到的解放時刻，在其他地區並沒有發生過，至少不是在這種意義上。

一種相對新的溝通型態是部落格，它的語言風格和內容比較像是大家晚上喝酒閒聊的談話，許多人都缺乏與他人為某個構想共同努力時，必要的力度和品質，這樣到底和在實體空間裡落實構想還有沒有關連？

重要的是，透過部落格對非正式的對話進行數位化。數位化使這種非正式的對話能透過網路連結、建檔，因而成為可以搜尋，尤其是也能覓得的；這一點在過去從來沒有過。這種非正式場域的可搜尋性是非常強大的，這一點對行銷極為有利，而對想要搜尋文化資訊、時尚訊息，或是當前的政治課題、他人對此的觀點等等的人士，也是非常便利的。

將一個個的談話單位進行檔案化，是非常巨大的數量，這個機器當然不停地在搜尋、瀏覽，要不是在搜尋新趨勢，就是在搜尋特例、激進分子、基要主義者等等，結果較少是形成差異化，而是一種標準化，只是發展出新的行銷技術，主要在對不同分眾進行合理化並加以利用，其結果則是對大眾的經營。

就此意義而言，你說的沒錯，關懷社會這樣的偉大夢想已經不存在了，只有相對少數的大眾才做得到。只有極少數人才會在政治層面上關注社會本身，這些個別的群體有可能會把自己提升到更高的層次上，而這正是透過個人的文化使社會發生革命的夢想。認為透過主流政治我們什麼都無法改變，唯有透過這種微型革命才有可能形成根本的變革，這樣的

而這正是透過個人的文化
使社會發生革命的夢想

想法早在二十世紀七〇年代就已經出現了。

網際網路充斥著控制中心在觀察、監控、審查信息流。而與此同時,我們也觀察到青少年對自己的隱私受網路危害的情況,越來越不在意。難道未來的世代已經無法理解我們對監控的恐懼了嗎?

我想,他們已經無法理解這種恐懼了。但問題也在於,他們也沒有恰當的案例,讓他們知道究竟哪裡出了差錯;有的話,就很容易讓他們理解了。目前整體情勢非常混亂,我們只能隱約揣測,利用這些收集到的訊息到底能做些什麼,透過一個個的個人能找出什麼來。不過很可能這樣的系統也會再度消失。而如果臉書不存在了,這整個數據庫也就會跟著消失。認為網路會吞下所有的資料,保留一切,並且會記住所有信息的這種想法,就技術層面來看雖然沒錯,但這只是網路演變其中一個可能的情況、一種可能的發展。也有可能許多數據雖然沒有被主動消除,卻已經過期或遺失了。也許我們可以確定,五年前或十年前的數據已經消失了;不過我認為重點不在這裡,重要的是,你昨天寫了什麼。就這一點來看,網路的記憶會越來越著重「即時」生成的信息。對你,我想知道的,是昨天晚上你人在哪裡,而不是你在十年前做的事。雖然如此,不過還是有機器仍然記得這些事。而如果涉及到工作上的專業領域,我認為我們就該多加謹慎——不是就長遠來看,而是要留意短期間溝通的事件。

未來的理想網路可能是什麼樣子?

我非常相信會像吸塵器的情況。吸塵器徹底改變了世界,但我們並不會整天都在思考關於吸塵器的政策。雖然無論在哪裡,我們都相當頻繁地使用吸塵器,但我們其實根本沒有意識到它的存在。偶爾我們會用到吸塵器,把它從櫥櫃裡拿出來清潔客廳;在我們周遭都有人在用吸塵器,但我們並不認為,在策略上吸塵器對人類的未來真的非常重要——雖然吸塵器的確相當重要:它幫我們維護環境整潔或者它需要電力等等之類的;兩者的確可以做個比較。我希望隨著時間過去,網路串流和手機會逐漸失去它們的重要性,並且退居幕後。它們存在著,執行著某些功能,但不該隨時都讓人意識到,就像我們不會不分晝夜都在關心吸塵器一樣;我心目中的理想情況是這樣的:它是一種工具,但也是科技,並沒有過時。吸塵器並沒有過時,它確實改變了居家生活,把家務變得簡單了。不過,目前網路的情況當然不是這麼回事,我甚至認為恰恰相反。科技勢力過度膨脹,而我們也沉迷其中。「噪音」之所以存在,是因為我們注意去聽,我們沒有將它關掉,我們沒有把它擺到一邊。我認為,我們的下下一代對網路會深感無聊。現在我們就觀察得到這種傾向,也就是如今的這一代對這整個、尤其對信息交流這一點,已經覺得沒意思了。

科技勢力過度膨脹,
而我們也沉迷其中

我還想請教書籍的未來會如何。我們見證到圖書朝著「iPad」、電子書、「Kindle」發展，朝著結合圖像，同時「解釋」作品內容的移動字母發展，但這與我們在閱讀時，腦海中形成的內在圖像有什麼關連？你認為古騰堡式的書籍還有生存的機會嗎？

現在成長中並且上學的人，其中多數雖然還會看書，但是他們看的不再是紙本書——這純粹出於費用上的考量。另外也是因為這八、九十億人口，其中絕大多數會在未來接受學校教育。這一點現在我們還無法想像，但不久以後今日的文盲也會有機會接受學校教育。基於許多種原因，基於道德、經濟與政治等因素，必須確保所有人都能享有這種標準，而在背後，則是由控制和解放形成的奇特混合。如果我們觀察印度並針對是否每個印度人都需要身分證討論，從這個印度的例子我們就可以很清楚看到，這是印度首度嘗試針對十二多億的國民實施的措施。另外，我也一直關切著，當前中國正在建設的數百所大學，而數量大幅攀升的學府能讓至少二、三十億更多的人口受到更高等的教育，而我們是無法供應所有這些人紙本書的。這一切都意味著，一個龐大的市場即將形成，而各種電子書閱讀器或類似的產品價格也會大幅下降。現在我們視為是以解放為目的的計畫就像是尼可拉斯‧尼葛洛龐帝(Nicholas Negroponte)發起的計畫「一個孩子，一台筆電」(One Laptop per Child)。這些都是真正烏托邦式的計畫，對市場而言也都具有龐大的商機。

www.laptop.org

將來我們要如何閱讀

這些已經遠遠超出你所提的問題。我認為，提出「將來我們要如何閱讀」這個問題是對的。透過螢幕，我們還能好好閱讀一本書嗎？還能把它當成一名意圖呈現整體視景的作者所創作的草圖，或者當作研究、當作短篇、中篇或長篇小說？如今書籍被支解成極為零碎的片段，其中主要原因在於它的可搜尋性和可覓得性。現在書籍首度成了可搜尋的，但書籍也因為這樣而被掏空了。從前並不是這樣的，那時候我們必須把整本書看完，而看完了書以後，你還必須記住內容。如果你不知道內容如何，就得仔細研讀、做筆記、總結歸納等等，而所有這些過程，現在都已經自動化了。而伴隨著這種現象而來的，是短期記憶被外包了，我們不再需要發展短期記憶力，而短期記憶能力也不再是必備的，取而代之的是發展語意。於是學習也就意味著，我們不再是對各別的內容有所了解，而是了解語意。此外，我們也需要一種分類系統，讓我們能夠去定位、搜尋。

我們的短期記憶被外包了

但這種過程已經不再是透過對個別藝術作品或研究的理解與詮釋了。

新媒體藝術展現的，往往是在令人目眩神迷的技術上投注了龐大的功夫，而相形之下，內容卻顯得單薄，有時內容甚至像是為了運用技術的藉口。新媒體藝術家高度發展的專業人員特質，是否會阻礙他們保有直觀、自由嬉戲的能力，

以便發展出內容也具有相當品質水準的構想來？

我的觀察和你一致。對複雜性與科技高度迷戀，並且將它們推演到極致的現象確實存在，而我在自己的工作中也見到了這種狂戀：親身參與最前哨，站在最前線。這種現象部分的原因在於，特別是在二十世紀時，藝術家如果不質問、不反思，而是前衛藝術家的一份子，站在最前線的話，就深受眾人歡迎。而在科技上站在最前哨的作法也自有它的合理動機，就是積極主動地參與未來的建構。不過我認為，對於我們如何也透過反思、透過批判、透過中斷或停止來參與未來，我們應該發展出另一種觀念。

你說的沒錯：這種從事媒體藝術的方式到頭來其實是一場空。不過說到這裡，我們又回到了原來的觀點：許多發展其目標在形成各種微型革命，不再是追求社會制度遠大的整體樣貌。

我們越來越常看到，新媒體藝術裡，集體式的工作型態相當重要。合作、集體作者身分，與身為構想的創發者，不要完全被集體的需求淹沒，兩者間的界線到底在哪裡？

我覺得這個問題很有意思，其中一個因素也是因為有越來越多技術能讓集體工作變得更加簡單。

我認為，我們經歷過了「集體」變成「集體創傷」的階段，我指的當然是(二十世紀)六〇與七〇年代，部分甚至遠到八〇年代的政治經驗。我認為，當年那種高漲的情緒與強度不一定會再次出現。

今天我們稱為「Free Cooperation」的協力合作，是在完全不同的途徑上進行的，而我們運用的，也是截然不同的技術與科技。這表示，對整個心理上身分認同的執念，以及個體完全託付給集體的情況將不再出現，而這是一件好事。對於我們要如何創造這種社會經驗，持續推展這種協力合作，但又不會完全犧牲、質疑或毀滅自我特質，這一點我們應該進一步探討、觀察並省思。

媒體科技是否存在一種我們尚未確實理解的功能？比如它可能逐漸發展成一種比喻，非常直接地提醒我們去關注尚未解決的溝通問題，並且具有彷如紀念碑的功能，每天都在提醒我們，我們相互溝通的形式，在發展史上還處於非常低下的水平。

絕對如此。但也可能是許多我們現在認為非常重要的觀點，在相當快的時間內就退居幕後了。這種追求「即時」的執念，追求隨時在場、隨時做出反應、必須不斷讓人看見等等之類的，有可能相當快又會再度消失。還有，當某件事從技術上來看有可能時，這還遠不足表示，它也是值得我們追求，並且能被市場長期接納的。我們當然可以談論個人或個人的憂慮、不愉快，但我們也可以採取更正向的態度說：就算有人提供，而且技術上也可行，長遠來看，還是有許多人對此絲毫不感興趣。而如果覺得它沒意思的人夠多，它自己便會消失。這不僅是我個人的希望，我相信，有非常強大的證據顯示，這種在科技上非此不可的情形根本不存在。就此來看，再次回顧冷戰時期以及當時的核武發展、核武競賽，也就顯得很有意思了。核武發展受到科技的推動，但這種發展已經不像五〇年代時，或者後來八〇年代時那麼受到大家的關注了。好處則是，這意味著想綁架我們已經不那麼容易了。

想到未來，你最好奇的是什麼——就你自己的工作以及普遍情況來說？

我很好奇的是，這種你死我活的競爭、這種追求速度的趨勢與追求速度的必要性，能不能突然反轉。還有這個問題——這也涉及我自己的工作——這種批判、這種反思是否能重新得到大家的重視。目前比較偏向另一種走向：再也沒有時間思考，沒有時間好好處理信息或思維了。

總之，對我來說，把生活步調放慢，在未來是極為可能的。

Geert Lovink 先於阿姆斯特丹大學 (Universiteit van Amsterdam) 攻讀政治學，其後在墨爾本大學 (University of Melbourne) 以論文「批判性網際網路文化的動能」(Dynamics of Critical Internet Culture) 獲得博士學位，2003 年在布里斯班 (Brisbane) 的昆士蘭大學 (University of Queensland) 從事博士後研究。2004 年 Lovink 在阿姆斯特丹高等學院 (Hogeschool van Amsterdam) 受聘擔任研究型教授，教授互動媒體課程。自 2006 年起在位於瑞士薩斯費 (Saas-Fee) 的歐洲研究院 (European Graduate School) 擔任教授，另外還在阿姆斯特丹大學擔任新媒體講師。Lovink 創設了如「nettime」與「fibreculture」等網際網路項目，自 1995 年起經營郵遞論壇「nettime-1」，作為供大眾探討媒體理論的工具。2010 年 5 月 31 日他參加「戒臉書日」(Quit Facebook Day) 的活動，刪除自己的臉書帳號。Lovink 近年來的論述包括：暗光纖 (Dark Fiber)，2002 年；詭祕網路 (Uncanny Networks)，2002 年；我的第一次衰退 (My First Recession)，2003 年。2005 至 2006 年 Lovink 擔任柏林學術研究院 (Wissenschaftskolleg Berlin) 研究員，並於該院完成關於批判性網路文化的研究第三冊，**不予置評** (Zero Comments)，2007 年；德譯本於 2008 年出版；**沒來由的網路：社群媒體的批判** (Networks Without a Cause: A Critique of Social Media)，2012 年。近來他籌劃的國際研討會，探討的內容包含：網路理論、創意產業的批判、搜尋的文化、線上影片與維基研究。

更詳細的資訊請參考：networkcultures.org/wpmu/geert/biography/

Geert的部落格：www.networkcultures.org/geert

休息一下

33

götz w. werner

想要的人，
會找到**方法**；
不要的人，
會找到藉口。

33 ｜ 在社會藝術裡我們還只是個胎兒
　　　無條件基本收入與創造力

與Götz W. Werner的訪談

當前最大的「能源危機」或許就是人類創造力的浪費——比如在職場生涯上。關於無條件基本收入的討論，其中一個最重要的觀點，也就是解放人類的創造力，還沒有受到應有的關注。創造力是每個人在擺脫最迫切的物質生存恐懼後，才能對整體作出貢獻的固有特質。這是否也是因為創造力蘊含了許多的爭論？

這是一個權力問題，至少在下意識裡是如此。人類傾向於讓別人依賴自己，而他們使用的辦法就是對別人施壓，其中最好的辦法則是威脅對方的基本生活條件。從前他們施展的手段是毀壞別人的農穫[古希臘人曾經砍掉賴以為生的橄欖樹]，把別人趕出土地，而現在威嚇別人的方法則是不付薪資、讓他們養老金不保、工作不保。

這種種威嚇機制導致他們無法發揮自己擁有的能力，無法發揮創造力、創意。因為只要你必須依賴別人，你就會去做別人認為是對的事。重點是，現今社會的建構方式會導致人們難以尋覓到自我，這就如歌德所說的：「透過戰勝自己，那些被束縛、限制住的所有生物／人類，得以被解放。」(Von der Gewalt, die alle Wesen bindet/befreit der Mensch sich überwindet.)但是要怎樣才能自我解放？當然外在條件必須是不會壓迫我、威脅我。

而我們的希望則是：如果人們能以自己為出發點，或者也可以說是，只能靠自己，那麼他們就會去做他們自己認為最好的。我認為，我們如何生活、我們如何生產、我們如何消費、我們如何享樂等等，這些在方式上都會出現重大的變革。今日，這些往往還受到外在強烈的操控，目的在於取悅他人，而不是做對自己最好的 。

基於唯一的理由，因為我們是「人」，我們應該提供無條件基本收入，除此之外並沒有年齡、職業、行為正當等等先決條件。那麼，與此相對的責任義務有哪些？

就是人們自己賦予自己的責任義務。原則上這就是分享我們可支配運用的，我們所創造的財物與服務。我們指的不是錢，而是我們或是我們之前世世代代所創造的財物與服務，而人人都得以從中分享一份最低量的文化資產，這資產讓他能夠參與其中。但他參與的方式是，看他自己想要如何參與。其中的動機也許截然不同，但他絕對不會說：我做這件事是因為我得做；而是：我做這件事是因為我想做。人人都能獲得一份收入，讓自己可以過著簡樸但有尊嚴的生活。接下來就是：我要如何參與社會？而人人都會參與其中，因為除了參與社會，不可能有其他選擇。

如果有人有可做的事卻不去做，這也是一種被動的參與⋯⋯

話是沒錯，但是長期來看沒有人能堅持到底。關於這一點，早在1966年埃里希・佛洛姆(Erich Fromm)就曾經寫道：「人類需要參與，才能認同自己為人。」

不斷有人提出一種理由，認為如果人人每個月都有1,500歐元可用，「那就沒有人要做事了」。問題在於，是什麼在驅動著人類？是他們熱愛做事嗎？

人之所以為人，是因為人類內在的某種東西，這種「citius-altius-forti-us」(更快－更高－更遠)驅使他想要超越自我。難道你看過有什麼動物在練習百米賽跑嗎？動物不會特別去慢跑，不會自我超越，這是命定的。人類不受命定的限制，這正是人類與動物的差別。而人類把自己定義為人，採用的方法也是，他自己是如何為生活做出貢獻的。因此我們雖然生而為人，但是死時我們究竟是怎樣的人，卻是不確定的。動物就不同了，長頸鹿就是長頸鹿。因此，再也沒有人需要工作的議題已經是無效的爭議了。我曾經問過別人上百遍：「這樣的話你會怎麼做？」而直到現在為止還沒有任何一個人回答說：「我會什麼都不幹！」大家都說：「我知道，我會繼續工作。」──可是其他人我就不知道了！(笑)我們這個社會的問題其實是，幾乎人人都有兩種對人類的看法：一種是對自己的，一種是對他人的；而我們對他人的看法是比較不客氣的(笑)，比較接近我們對動物的看法。對其他人你必須施壓，對其他人你必須壓迫他們、催逼他們──只有對自己不必。

我們必須大幅化被動為主動。這麼一來我們是否會發現，我們的創造力很可能會完全應付不來，發現我們會被這麼多的自由嚇死，因為我們還沒有準備好，還沒有被教育好？這麼一來我們不是又回到問題重重的教育體系現況了？無條件基本收入和教育問題是否該同時解決？

人類不受命定的限制

教育體系會因為無條件基本收入而獲得意義

教育體系會因為無條件基本收入而大受鼓舞，將會因此而獲得意義。唯有當個人質疑自己的所學：「這是我想要的嗎？這對我有意義嗎？」時，「教育體系」才能成為真正的教育體系。我們會對自己所做的一切，更常質疑它們究竟有何意義。

當前的教育體系，目標在於為經濟體系創造可用的單位，絲毫不重視對人的教育，但如果想追求高度的自由，這一點正是不可或缺的。

我認為，我們人類很快就能適應更多的自由，因為人類就是帶著這種動力來到世上的。問題不在人們沒什麼計畫要做的，而是他們計畫要做的，在社會化的過程中被掩埋了、轉移到其他方向了。反對的力量採取移轉謀略，想要阻止人們成為他們所希望的樣子，阻止人們去做他們想做的事。社會化是一種巨大的移轉謀略，但教育體制卻支持這一點。只要我們把這個體制部分建構成，讓人們了解自己是很重要的，這樣便能協助他們，讓他們想要尋覓自己人生的生命主軸，而人們也就能成為人生的經營者。我們可以把社會化簡化為這個問題：「怎樣才能使人成為生命的經營者？」最重要的是，要經營自己的人生。

假設無條件基本收入果真實施了，人們就能不帶目的地做研究，啟程前往人類尚未思考過的、未知的，那麼把人分成所謂的專家和素人，這種區別或許就行不通了，到時候每個人都必須是自己所做的事的專家嗎？自學者是否能獲得全新的評價？

自學者本來就佔多數

自學者本來就佔多數。大多數人並沒有上大學，他們上的是「人生大學」，這本來就是一種自學過程。我自己就是個自學者，而我也常說：「我當然上過大學，不過我上的是人生大學！」(笑)

我自己的情況也類似……

而在這所「大學」裡，我們是透過人生的重大歷練來學習的，問題在於你有沒有注意到──人類就是為此而生的。另外，這當然也視我對世界與人的看法如何而定，看我到底認為人是基因的偶然產物，或者人類是個體，一個為了能夠自我成長而化身為人的個體。如果我的看法屬於後者，我的觀點自然就會和把人視為是偶然的產品，之前之後都是個時間黑洞，這樣的觀點大相逕庭。

我是否根據人類發展的觀點、根據輪迴轉世和因果報應的觀點來思考，這對於我如何看待自己和看待與我相關的他人，都會形成莫大的差別。如果你坐在我對面，而我心裡想著：「嗯，她不過是個基因的偶然產物，或者別的什麼……」就社會層面來看，影響是非常重大的。

無條件基本收入如果能實施，或許就能創造讓工作變得有樂趣的條件來，這種變化我們幾乎不知道該怎麼形容……

而由理智控制的成人的工作，和孩童嬉戲的強度與自由，這兩種領域在今日往往還彼此平行沒有交會。

與其說是「樂趣」，我比較想用「賦予意義」來形容。這讓我想起一則故事：在將臨期(譯者引用維基百科註：將臨期是天主教會的重要節期，是為了慶祝耶穌聖誕前的準備期與等待期，起自耶誕節前四週，由最接近11月30日之主日起算，直到耶誕節)期間我應邀到一所位於斯圖加特(Stuttgart)的小學為一班四年級的35名學生朗誦一篇故事。他們把一切都準備得妥妥當當的，準備了吃的，也把教室布置得美侖美奐。等到所有學生都圍著我坐定，我就開始朗誦一篇故事，之後輪到小朋友發問。朗誦時，我注意到一名十歲大的小朋友，他坐在我斜前方，聽得既緊張又專注，屁股都挪到椅子前緣了。接著他突然問我：「你是從什麼時候開始工作的？」而我則反問他：「你說的工作指的是什麼？」對這個問題，小朋友們的看法很快就達成一致，他們回答：「工作就是可以得到很好的薪水。」

這則故事顯示了社會化的影響，這種想法不是小朋友一出生就有的！聽了他們的回答，我於是反問：「哦？你們真的這麼想嗎？那麼，媽媽或是爸爸幫你們做事，那又是什麼呢？或者週末的時候奶奶照顧你們，或是陪你們做作業？這樣不算是工作嗎？」聽我這麼一說，小朋友們就開始動搖了，接著有個女孩突然說：「媽媽這麼做是為了我們好，雖然她並不喜歡做！」因為剛才提到樂趣，讓我想起了這個故事：有些事情做母親的雖然一點也不喜歡做，為了孩子卻還是會去做。這時有個男孩突然說：「是啊，不過媽媽這麼做，是因為她愛我們。」也就是說，因為她從裡面看到了意義，因為她知道這是必須的，而不是因為她喜歡洗衣服或是打掃；其中的關鍵永遠是這個問題：「我做的事，是否是我自己能從中見到意義的，而不是他人？」

「賦予意義」——這就是設定的目標。身為企業家，如果我們能提供能賦予意義的工作與能賦予意義的產品，顧客就會來我們這裡。顧客只會購買對他們有意義的產品。如此一來，從行為心理學或社會學的觀點可以說，

我們就能激發內在的企圖心。

因為內在的企圖心是無法由他人鼓舞的，否則就不是內在的企圖心了。因此我們必須創造條件，以便形成自發性的企圖心。而無條件基本收入也意味著，創造能喚醒自發力的基本條件，而這就是社會藝術了。社會事務也是一種藝術——只是沒能好好發展。雕塑到了米開朗基羅(Michelangelo)，音樂到了巴哈(Bach)就已經達到了它們的顛峰，但是在社會藝術裡，我們還只是個胎兒，而這也正是波伊斯(Joseph Beuys)的出發點。

再來談談目前把工作當成唯一能為我們帶來幸福，賦予人生意義的事物，以及隨之而來的權力因素。從各種政治陣營都有人認為我們還不夠成熟，無法處理促成無條件基本收入的這種自由程度。對個人我們還缺乏信心，而另一方面，隱身在這背後的，豈不正是人類對創造力的莫大恐懼？懼怕那個一旦逃逸，我們就再也無法讓他回到瓶子裡的妖魔？

人們會失去權力——這是必然的！

反對無條件基本收入以及由此而來的自由空間的人士，往往是那些靠著支配他人而活的人，他們當然想要保持現況。反對無條件基本收入最大的阻力來自社會工作者(笑)！因為他們已經習慣了他們生活其中的環境。而同理，社會政策的研擬者、工會幹部、聯邦就業服務總局的職員；這些人都自認為自己的工作是不可或缺的，他們看到了這些情況的演變，卻認為除了現有辦法，再也沒有其他對策了。

想要創新思考，就需要自由、沒有預設結果的思維。新事物很少是由專業人士創發的，絕大多數反而來自圈外人！

在國內，無條件基本收入深受一種狹隘的，對未來的恐懼所影響，這種態度也反應在盎格魯薩克遜國家所使用的說法「German Angst」(日耳曼恐懼症)一詞中。然而透過無條件基本收入，卻能實現一個物質上沒有生存恐懼的社會，比如沒有老年貧窮化的社會等等——其他的恐懼已經夠多了……

現在我們有一群絲毫沒有願景的政客，除了淺短的思考方式，他們什麼都沒有。但我們該如何開拓思維，以成就一種期待前景的基本態度？我們該如何為這種願景創造空間？

從文化著手！文化是社會再生與創新的泉源，而文化創造者有義務為世界注入新血，可惜目前這一點並沒有受到應有的重視。如果莎士比亞(Shakespeare)還在世，他早就為「哈茨 IV」(譯註：Hartz IV，一種德國對失業者的救助方案)寫了三齣戲劇了。歌德認為「藝術－科學－宗教」是創新的來源。但是從宗教那裡我們一無所聞，宗教幾乎是自行退場了；科學也變得遲鈍、在原地打轉並且一味追求排行。然而從這些領域裡必須有契機出現，而契機有時是一陣一陣發生的。契機的發展是一種間歇性的過程，在時間上不可逆地進行著，因此我們絕對不能喪失希望，這就像是歌德所說的：「藝術－科學－宗教」所帶來的創新。

而文化創造者有義務
為世界注入新血

有人認為無條件基本收入會遭人濫用，你如何看待這種理由……
……有一種推論認為，可能會有少數外國人來到我們國內，並且濫用，所以我們最好不要實施無條件基本收入。

他們是無法濫用的！這種爭議很常被提出，但不過只是空穴來風而已。因為即使現在我們也沒有決定，每個到德國來的人都自然而然有權利申請「哈茨 IV」的救助。身為共同體，我們必須──同時也是個團結合作的共同體；即使它還有不足之處──釐清，誰有權利享受這個共同體的各種機會。這一點可以透過居留與工作許可加以管理，而這些並不是那麼容易取得的。不管有沒有無條件基本收入，這一點都不會改變。

無條件基本收入能在中歐單一國家裡實現嗎？

絕對可以。這種方案只需要連貫性的法律措施，而在今日這便是民族國家。但無條件基本收入的實施也會對其他國家帶來示範效應，這種效應可能是一種改革的動力，就如當年俾斯麥(Bismarck)施行的福利國家政策後來成了全世界的楷模。理念、構想會受到其他文化仿效採行，因此文化動力能遍及全球──可惜負面影響也是。

那些沒人想要的工作領域我們該怎麼辦？如果對特定工作支付較高的酬勞，好讓人自願在下水道幹活，這樣夠嗎？

目前我們所處的情況是，再也沒有人能凡事都親力親為。如果我們希望有人為我們做事，為我們付出，那麼我們只有三種辦法：第一是，我們創造出具有吸引力的工作，而這可能是豐厚的酬勞，但也可能是對這份工作的尊重。一份工作之所以具有吸引力，是因為別人尊重它。

這麼一來對各行各業的評估，就會產生全新的價值體系了。

沒錯，這是尊重不尊重的問題。如果我知道，我一定需要某樣東西，而我沒辦法自己來，我就必須給予尊重。這種尊重可能是金錢上的，也可能是社會上的認可——也許每個人都能獲頒榮譽教授的頭銜或是聯邦十字勳章（笑）。第二種辦法則是自動化，第三種就是自己動手，其他辦法就沒有了，不論是現在或將來，有或沒有無條件基本收入都如此。可惜今日有許多人卻認為——由這一點我們可以看出，平等原則在我們的意識裡多麼缺乏根基——他們必須對人施壓，別人才會去做他們自己不願意做的事。

誰來決定，什麼才是對社會有益的？對那些壓倒性多數所偏好，但可能是極度嚴重的錯誤，比如突如其來的右傾趨勢，我們該如何應對？基本上我們還是活在霍布斯(Thomas Hobbes)的代議民主這種百年老舊的模式，如此一來，整個社會豈不是必然會因為無條件基本收入而改變嗎？

光是人們能夠自我覺醒，就會帶來許多的改變。當我開始為無條件基本收入奔走時，在某次會議上有人問我：「現在請你用一句話，說明無條件基本收入為什麼是必要的！」而我則回答：「如果你只想聽一句話，那麼無條件基本收入最重要的理由就是，這能讓大家『可以說不』。」

這樣我們就重獲自由了！而自由就是意味著能夠說『不』；無論對方是誰——無論是父母、丈夫、上司，或者是自己——而正是無條件基本收入讓我能夠……

……不需要再被迫工作。

而如果我被迫工作，就沒有藉口了；這樣社會便會產生劇烈的變化。

這麼一來，目前許多工作不見了，這幾乎是種恩賜了。我們有一大堆會導致心理變態、憂鬱、失去尊嚴的工作。

收入不是用來支付他們的工作，而是為了創造工作的機會

之所以會這樣，是因為我們把工作和收入掛鉤。一旦有了無條件基本收入，工作和收入就脫鉤了。如果有人認為，他的收入是為了要支付他的工作，這是一種錯誤的想法。其實應該顛倒過來才對：我之所以得到收入，是為了讓我能夠工作！所有的公務員、所有的法官、所有的大學教授都必

須了解：收入不是用來支付他們的工作，而是為了創造工作機會。至於收銀員情況也一樣，比如現在我在這裡為我們店裡的工作進行徵試，錄用後我就得提供你一份收入，沒有收入的話你就無法來我們這裡工作。至於你的工作成果則會在三個月以後，等你熟悉了工作之後才表現出來。

但事實正是如此！如果你在我們這裡購買一管牙膏，你在收銀台付的並不是這管牙膏的錢，你付的錢將會用來生產一管新牙膏讓它上架。至於你買下的那管牙膏，錢已經付好了，否則它就不會出現在貨架上，而你也就無法購買它了！當你在收銀台結帳時——實際的過程也確實如此——你就自動訂了下一件產品。

也就是一種放眼未來的選擇權。

沒錯！而談到無條件基本收入，我們總是回顧過去，但我們其實應該展望未來。事實也是如此，你是用你的收入支付下個月的生活費，只是我們的思考結論卻是錯的，認為這是在為上個月付帳。不是的，這樣我們才有錢過下個月！可惜我們還無法這麼思考，雖然我們是在投資未來，我們卻總以為是在結算過去！如果社會能翻轉思維，無條件基本收入就是一種契機！

往往在事後回顧時，烏托邦主義者的先驅思想才能被人理解。他們預先推定未來，再從未來調轉回頭，往現在思考，好讓我們能及時在構形的工具箱裡，備妥在社會有需要時，可以取出使用的工具。依你之見，實現無條件基本收入的過程會如何進行；如果我們認為，一種「秩序」幾乎沒有哪一次是順順利利過渡到另一種新秩序的，那麼你認為在過渡時期會出現具有哪些特性的社會混亂？

大家都知道，人類是經由理解或碰壁來學習的！而大多數的情況則是在兩者之間。現實狀況其力量會逐漸對我們的思維造成影響，這一點我們從一些公開論述中便可觀察得到，像是一些國會議員就提出理由，大力反對無條件基本收入的構想，但每當我對無條件基本收入發表意見時，我自己就會產生一些改變，因為我必須反省，我的說法是否和我的人生經驗一致。與實際情況碰撞會帶來改變，而我們的實際情況便是，靠著傳統思維我們已經無法應付今日的情勢了。

基於我們的思想以及由此而來，我們藉以組織社群的方式，我們就再也享受不起藝術、文化、社會服務了。我們的稅務體制是建立在以收入所得為基礎的稅收上的，這種體制把人從事工作的代價變更高了，因此我們

認為這些我們再也享受不起。我們看的是收入，而不是潛能或確實存在的種種可能。因此鄉鎮級行政區老是抱怨錢不夠，不再修繕馬路，結果建設公司也就接不到案子。

這套老模式已經行不通了

俾斯麥式福利國家的條件如今已經不適用了：現在已經沒有終生不變的工作，沒有一帆風順的職業生涯，而人類的平均壽命也不再是五十五歲，傳統的家庭型態也已經瓦解了。這種對家庭、對支付各種社會保障費用、對追求保障等等的觀念已經落伍了。有越來越多人面臨領到的養老金不夠生活的窘境，額度必須提高。這一切不一定會帶來大亂，反倒可能讓越來越多人認清：這套老模式已經行不通了。

無條件基本收入是不是還有「隱疾」？

（笑）。我認為，我們總以為，要等一切都清楚了，我們才能做事，這是我們這個社會的一種偏執。我相信，以開放的態度接納各種問題是非常重要的，所以我向來也不提什麼模式啦、體制啦，我談的是無條件基本收入的構想。這些構想需要翻轉思維才能形成，而在這過程中我們還會學到許多新事物，這是我從自己身上所見到的。我參加許多演講，參與許多談話——就像我們現在這樣——而每次我總是多了解一些新事物，更深入一點。

這是一種雕塑活動！

沒錯，這是一種文化創新的活動，一種就此來看永遠沒有止境的過程，而我總是用這句話來闡述這種過程：想要的人，會找到方法；不要的人，會找到藉口（笑）。社會上最大的障礙就是那些自以為已經無所不知的人。

他們已經枯竭，再也不會提出任何問題了。

因為問題促使人們展開尋覓

正是如此。在我的演說中，我的目的是，讓聽眾帶著比他們來時多出許多的問題返家，因為問題促使人們展開尋覓，我盼望每個人都能經歷大馬士革路上的大轉變、大頓悟（Damascus experience）。我並不想勸服別人，我只想給他們問題，讓這些問題能成為他們個人探究的對象。如果他們只是說，我覺得他說的很好，這是遠遠不夠的；重要的是，他們把這些問題帶入社會論述中。我啟發他們，使他們無論在哪裡、和誰談話，都能討論到這個議題。每當談話變得無聊時，最好的辦法就是，

談起無條件基本收入，這個晚上的聚會就會順利進行。而在談話中，人們對人的看法就會變得清晰起來。於是我們會發現，無條件基本收入其實是個文化問題，重要的不是「我們要如何消滅貧窮」；想消滅貧窮，我們也可以不需要無條件基本收入，只要提高「哈茨 IV」的金額就行了。無條件基本收入是一種截然不同的社會綱領，而它也能順帶消滅貧窮。

如果無條件基本收入的構想來自左派，就會出現這樣的問題：左派人士想要的是再分配。對他們來說，這是一個實現他們再分配構想的工具。但無條件基本收入遠遠不止於這樣。如果他們想要再分配、想將私有財產國有化，那麼他們並不需要無條件基本收入；比如在蘇聯，就曾經發生過這樣的事。無條件基本收入是一種人道理想：我如何強化人所蘊含的個體性，我如何創造出能喚醒自發行為的大環境？

我且引用你的說法：「當你年長時，你會發現，成功並非意味著，我有多成功；而是意味著我如何能讓其他人成功。重點在人。」在「dm」連鎖藥妝店，人扮演著怎樣的角色？在那裡已經出現開展創造力的解放了嗎？

問題在於，我是否清楚什麼是工具，什麼是目的。我們販售牙膏這樣的工作究竟是目的，或者只是達成目的的工具，好讓人們擁有他們的人生劇場，能塑造自己的生命軌跡？重要的是，對萬事萬物我們都要詢問，什麼是工具，什麼是目的。人類建構社群的目的，是為了要自我超越。為了想要自我超越，人類便需要社群。而如果我們透過比如說創立學校或是經營藥妝百貨店可以自我超越，那麼這些不過是達成目的的工具罷了。

藝術的情況也很類似，我們從事藝術的目的，是為了藉由藝術創作讓我們不再是以前的那個自己。

沒錯，而領導一家企業則是一種社會性與藝術性兼具的行動。如果沒有人，就不會有經濟，不會有產品。所有被生產的、被製造的，對象都是人，不是自己本身。如果能清楚了解到這一點，那麼在公司裡目標也就是，提供盡可能多的人──我們的企業理念也是如此──成長的機會，比如提供接受職訓的年輕人戲劇工作坊；但這些工作坊也不是目的，而是使他們自我了解，讓他們走出原有的角色，令人留下深刻印象，並且學習自我表達的一種工具──這是我們最初始的構想。人類是一種表情達意的生物，可惜現今的年輕人往往不知道該如何表達自己的看法了。

有一次我和我們分店的一名年輕男性員工通電話，因為他有事要向我申訴，但他無法清楚表達他的意思，而我則心想，在我們這裡他到底要怎麼做事。當時我恰好贊助一項名為「童年無語」(Kindheit verstummt)的研究計畫，探討兒童的語言能力，而研究結果促使我興起戲劇工作坊的構想：從語言著手，讓人們恢復語言能力，因為這對年輕人具有莫大的意義，並且能促成正確的覺醒經歷，結果比我們所能夢想得要多上好幾倍。

再引用一段話：「如果精神界對我們所追求的感興趣，事情就會如此發展。」這是否是信賴上帝與祂的作為的另一種說法？是什麼力量在督促著你？

不只是此世，我也把彼世看作是一種事實。之前我就提過，我們來到這個世界，是因為我們有要做的事。我們在地球上化身為人，這只是一種表現形式。想到人，我們不該只想到地球上的人，也該想到那些肉身不存在的人，他們也參與了發展，而如果我們在這裡做些有意思的事，他們也會對此感興趣的。不過，對此我們當然必須具備與此相應的世界觀，純物質的世界觀是無法涵蓋這一點的。而一旦擁有與此相應的世界觀，這一點就會變得更加清楚，而我們也能擴展我們的概念思維，並且能理解那些若非如此，就依舊是個謎團的事理。如果我不去探究各種物理現象的道理，我就無法理解現在這支原子筆為什麼會掉下去(把筆往地下一扔，笑)。我雖然知道它掉下去了，卻無法理解其中的道理；想要理解，我就得探究物理學。

想追求自由，我們每個人可以開始做哪些準備——就從現在起？

Do-it-yourself 行動

抉擇意味著捨棄。
從我醒來的那一刻起，我就不斷地在做抉擇——我做決定很少依據直覺——而每一次我做了抉擇，我就捨棄了一種選項。
如果我們能意識到這一點，我們的人生就有了方向。「捨棄」能為我們創造時間與空間。

這需要一種高度發展的意識。

我們活著，本來就是為了建構我們的意識。

瑞士是目前全球第一個針對是否施行無條件基本收入制度，籌劃採行全民公投的國家。瑞士憲法以全民公投為改變政策的合法管道。施行公投的門檻需要有100,000位公民連署簽名，所需簽名已於2013年連署完成，並提交給聯邦祕書處審查，完成申請程序。待行政籌備期過後，於2016年舉行正式公投。2016年6月5日，瑞士的全民公投否決了無條件基本收入制度。

Götz Wolfgang Werner，1944年生於海德堡 (Heidelberg)，攻讀並完成藥師教育後，1968年他在父母開設的藥局工作，1973年於卡爾斯魯厄 (Karlsruhe) 開設第一家平價自助式藥妝百貨店，這也是他的第一家「dm」藥妝店。此後 Werner 便擔任「dm」企業的執行長直到2008年。2003年他獲卡爾斯魯厄大學聘任，擔任跨學院的創業家能力研究院 (Instituts für Entrepreneurship) 院長，並於2005年成立自發性組織「經營未來」(Unternimm die Zukunft)，該組織呼籲在德國實施無條件基本收入等並投入其他行動，同時致力宣揚這種理念。 Götz Wolfgang Werner 是歐洲流通聯盟零售業研究院 (EHI Retail Institute e.V.) 主席，也是 GLS 合作銀行 (GLS Gemeinschaftsbank) 的監事。Werner 獲頒許多獎項，諸如：公平榮譽獎 (Fairness-Ehrenpreis)，2003年；斯圖加特工商會 (IHK Stuttgart)「培訓創新獎」(Innovationspreis Ausbildung)，2004年；德國工商總會 (DIHT)、歐托－沃爾夫基金會 (Otto-Wolf-Stiftung) 與《經濟週刊》(Wirtschaftswoche) 合頒的「培訓與進修創發獎」(Initiativpreis Aus- und Weiterbildung)，2004年；(德國) 聯邦帶綏帶十字勳章；「拜羅伊特楷模獎」(Bayreuther Vorbildpreis)，2007年；(德國聯邦) 一等十字勳章，2008年。

發表作品包括：人人有收入 (Einkommen für alle)。Dm 老闆論無條件基本收入之可行性 (Der dm-Chef über die Machbarkeit des bedingungslosen Grund-einkommens)，科隆 (Cologne)，2007年；為了將來的一個理由，無條件基本收入 (Ein Grund für die Zukunft. Das Grundeinkommen)，訪談與回應，斯圖加特 (Stuttgart)，2006年。

www.unternimm-die-zukunft.de
www.iep.uni-karlsruhe.de

「dm」企業現今經營全球 2,300 家分店，雇用近 34,000 名女性員工。每家店都依據高度自我負責與自我監控的原則運作，自行決定販售貨品的品項、勤務表、部分主管與薪資。

對基本工資
最重要的爭論
就是人們
有機會
去說

不

götz w. werner

34

我

們

仍然

是沒有

身體

的

細胞

我們是否
準備好去肩負
在創意發想
的過程中
難以勝任的部分？

Joseph Beuys

35

35 ｜ 最重要的工具是人

與Johannes Stüttgen的訪談

這二十五年來，由波依斯所倡議的「擴張的藝術概念」有點遭人遺忘，你有什麼話要對年輕人說？比如從來沒聽過「社會雕塑」這個概念的超市女收銀員？這個概念到底在講什麼？從這個概念他們能尋覓什麼？還有，在哪裡？

　　嗯，這當然不是「簡單來說」就能解釋清楚的，我們只能把對方引導到特定的問題上，而這些問題本來就是我們這個時代最受關注的，比如探究工作的特質等等。我做的工作或你做的工作究竟是自由的、自決的，或者是他決的？而一旦我們發現是他決的，那麼我們就會察覺，這份工作無法直接與藝術連結起來，因為藝術概念是一種自決與自由的概念。如果我們說，藝術概念，特別是擴張的藝術概念，涉及到了人類勞動的每一種型態——也就是創造，因為每一種勞動都是一種創造過程，那麼關鍵問題便是，這種創造過程是否是自決的，是以事物本身為基礎的，或者我不過只是傳動裝置裡的某種小齒輪。如果是後者，那麼我當然就不是藝術家。我大概會類似這樣說明吧。

我們勞動界的現況反倒會扼殺創造力，而早在前期階段，教育體系就已經失敗了。未來，勞動與藝術之間可能出現哪些交集，好讓我們能以更經濟的方式善用我們的力量？

　　這個說法很好。「以更經濟的方式善用我們的力量」同時包含了對真正的、名符其實的經濟效益的追求，而這兩種觀點彼此當然是一體兩面的。雖然資本主義下的意識型態認為把利潤極大化就是經濟，但利潤極大化卻正好是「以經濟方式善用我們力量」的反面，這是第一點。另外你還提到了教育體系，我們的整體教育體系其實已經國有化了；而如果不是國有化，就是私有化——而這兩者都是他決的，在這種情況下，就不可能是真正的人本教育，因為教育概念的基礎是自由。舉凡不是建立在自由之上的，都是他決的，因此我們必須從教育體制著手，並且意識到，在那裡就已經走錯了。不僅如此，就經濟原則來看也走錯了，因為它並沒有遵循自我管理的原則，反倒是依循他治的原則來運作。教育體系的各種機構本是我們這個社會的基礎大計，為一切事物奠定了精神與創造力的基礎，繼而影響到接下來的工作場所與公司企業。我預估，一直以來以利潤最大化為導向的傳統經濟企業必須被一種自我管理體系所取代，並且逐漸發展成大學，發展成教育企業——因為在我們這裡當前真正的經濟優勢就在於教育。

我們必須了解這種關連，並且不斷重新定義。我們生活在一個終極狀態中，什麼都行不通，而追求利潤極大化的導向也越來越嚴重摧毀人類與大自然。正如你開頭所說的，創造力遭到扼殺，這正是最主要的問題，而在這種情況下人類也會遭到扼殺，在這整個過程中，人類會逐漸被判出局。

且讓我們來談談金錢吧。目前金錢把絕大多數的人都推進了窄巷，使他們陷入困境，而不是拓展、提升，讓我們充分發揮能力來改善這種狀況。而就社會層面來看，金錢也造成完全失控的災難。那麼，我們是否需要一個新的啟蒙時代，將商販趕出聖殿呢？（譯註：指《聖經》中耶穌將做買賣的人逐出聖殿一事。）

沒錯，這是當然的！

而新的啟蒙運動才是真正的啟蒙，因為之前我們可以說是走到半路就停下來了，那一次的啟蒙運動到了物質主義就卡關了，而物質主義的結果就是在資本主義中被操弄的貨幣制度，彷彿金錢是一種經濟價值，但實際上金錢當然不是經濟價值，而是經濟價值的調節器。這表示，整個貨幣制度必須完全與經濟脫鉤，必須歸屬於民主的法律關係；貨幣制度必須要民主化。只要這個目標沒有達成，金錢就會如同它現在的情況，摧毀、沖蝕，而且破壞每一個民主進程。這是我們的意識的一大步，而我們也得承擔它的後果。我們這個時代所面對的最高挑戰便是貨幣制度的民主化。

我們該如何對付這些早就比政治本身更高度掌控全球政治的金融巨擘、壟斷型大企業等強大的堡壘呢？

正是如此。這些勢力是如此龐大，並且掌控了全球化。針對你的問題我只能這麼回答：唯有從自己開始；唯有我們先從自己這裡揭露這種瘋狂行徑的源頭，並且去探究了解，我們才有前途——唯有我們能夠發現，我們對貨幣制度依然不理解，而也因為這樣貨幣制度才會失控。而只要我們還不理解，不認識它的本質，我們當然也就無從得出可行的定論。就以民主化來說，唯有我們從直接民主這個原則，也就是直接從自身開始，才能發展出民主。而我們必須研擬出新的貨幣法規、新的規範，最後並且進行表決，而且必須是由我們自己來表決。但只要我們還沒有真正擁有直接民主這個工具，那麼不管是要表決什麼我們都免談——要一步一步來！但現在該是理解貨幣制度的時候了，這樣我們才能研擬出按部就班的未來規劃，使我們有朝一日能夠知道，我們究竟在表決什麼。我相信，唯有透過直接民主我們才能處理這個問題，我看不到別的方法。

目前已經出現許多個別的倡議，提供相當合理、並且至少能針對如何建構未來均衡的人生，在小規模上可行的對策。而我經常在思考這個問題：如果沒有對上層結構的願景，沒有我們想得到的整體圖像，而單單只是實際去做呢？

這些都是很有趣的模式，而且也都有它們存在的理由。不過我同意你的觀點，我認為，如果沒有對整體的理解，我們就無法脫離這種困境。我們必須經由認知，開展出合乎邏輯的基本雛形，也就是開展出社會有機體的原型，而藉由這種原型我們方能說明不同領域的功能──比如把貨幣制度當作循環功能，而經濟則是這個整體當中的一個特殊領域。因此，除了所有這些具備了示範作用的實務程序，我們還必須同時從事能與所有這些具體模式相牽連的認知工作；這一點是非常迫切的。我的建議是，每一種實務模式都應該在「門」上安裝一塊大牌子，上頭寫著：「這個和那個我們做錯了」，因為目前除了用錯誤的辦法來做，我們並沒有其他選擇。也就是說，每種模式都該遵循「暴露你的傷口」的原則，讓人知道它為何還不完備。如此，願望與意志才能共構成對整體的理解。

說到整體圖像，我們也應該把動植物包含在內，我們該如何擺脫可悲的人類中心主義呢？

唯有我們切實貫徹人類中心主義，並且理解到，人類如果站在中心點，就應該把使人之所以為人的整體環境包括在內，這樣我們才能脫離人類中心主義。因為整個生態問題說到底就是人的問題。不是人類中心主義的問題，而是人類整體型態的問題；無論動植物、日月星辰或各種基本元素全都包含在人類之中。

因為人類建構在這些之上？

因為人類建構在這些之上，因為它們是人類的基礎，而人類如果沒有將這種整體關連納入思考，那麼人類就無法認知自己為「人」。對「人」的認知必須在生態層面上予以擴張、重新界定。我們必須釐清，大象與鱷魚也是人──只不過牠們只有一項專精，而所有這些隸屬於「人」的個別生物，牠們彼此所專精的相互關連，並體現在人類自身上，這就是自由的原型。如此，未來「人這種總體生物」的概念才能擺脫它狹隘短淺的自我中心型態，才能使人類成為自由生物。因為這樣一來，我們對整體關連就有了一種偉大願景，而這種願景能逐漸被我們意識到。所以，人類必須擺脫自我中心的思想，才能成就自我。這裡我所說的自我指的是「人類自我」，也就是已經全球化的人類，而這個人類會以未來使命之姿逼近我們，我們再也無法迴避。

在其他場合，你曾經將它描述為自我必須超越的某種「死點」(Totpunkt)。

我們可以稱它為意識點。

但沒有危機的話顯然就不行。危機必須具備怎樣的形式，才能「有效率」？

危機需要的不過就是某種意識形式。

我們深陷於危機中，但我們卻沒有意識到它便是危機。危機沒有受到明確的描述，沒有被賦予正確的概念。我們必須重新界定這些概念，就像是從「零」點再開始，從基礎，從一個能形成一種全新的、充滿生機概念的「死點」出發。倘使我們不這麼做，只是不斷地試圖迴避危機，不斷地試圖對危機委曲求全，我們就無法解決問題，我們會在危機中越陷越深，直到我們自己抵達「死點」。這時死亡要不是從外而來，就是我們從內部自己招來死亡，這正像是安格勒斯‧希萊修斯(Angelus Silesius)所說的：「在死之前未死之人，死時必將沉淪。」

這是我們必須發展出來的危機意識。

之前你談過，一種全新、完整的全球化意象，如今可能會逐漸滲透到我們的意識裡。對於地球，我們所得到的由外而來的直接意象，首先要拜1969年太空人所賜，距離現在還不久……

……全球意識當然早在近代初期便已經形成了，就是在哥倫布(Columbus)認為地球是個球體，後來在前往印度的旅途中突然遭遇阻力——也就是今日我們所稱的美洲——在近代，全球意識便已展開序曲，早在人類製造第一批地球儀時——不過你的話被我打斷了……

……我想談的是正在逐漸發展的，對全球關連的意識——儘管還只是一種模糊的圖像——以及我們自己身為個體，兩者之間的緊張關係。而與此同時，我們都活在一種四分五裂的狀態中，而且遍及所有領域，在我們心中、在我們的關係裡，在社會層面上無不如此——我們每個人都被困在一個封閉的細胞裡，難以脫身，但這些細胞全部加起來還無法形成有機體。

如果我們能把這些各行其是的私己力量在「自我」概念下再次捆縛在一起，藉此獲得能概觀整體的起頭，我們就能克服這種狀態。這意味著，人類能認知到自己處於孤立一切事物之外的狀態，認知到自己的自私自利；這意味著，假使人類能理解，這種孤立於一切是一種自我侷限，由此轉而開始反思，最終並且從這種反思出發，了解到全球性的、彼此相關的種種概念，那麼人類就能將這種孤立予以轉化，而這些概念將會一轉而成為生命的契機。於是這些概念不再是憑空設想出來的概念，而是乍然間成了生命體，成了被我們體驗為在我們之間發揮作用的智性。我知道，這番話聽起來當然非常抽象，這只不過是針對你的問題，為答案起個頭，還有待我們去深入探討。我們有必要重新探討有關認知的整個問題。大多數人還一直活在客觀主義或主觀主義的物質資本主義意識型態中，還沒有了解到這種關連。

量子物理學認為，在最小的層面上物質已經不存在，一切只剩下關係而已，這至少已經在理論上給了我們這種關連了。然而在這些可見的表面背後的真實，在萬物之間、在我們之間彼此連結的背景，卻是我們難以理解的。

原因在於，就連量子物理學——我把愛因斯坦的相對論也包括在內——也不過像是硬幣的一個面向而已。量子物理學在某種程度上將空間概念拓展成包含時間概念，而空間概念與時間概念又結合為空間－時間連續體，這是極為重要的一步。但另一方面量子力學仍然是從外部決定的，在量子理論裡，我們是從外部決定了內與外的對立。我們認為，一旦觀察者開始觀察事物的過程，就破壞了原本的參與過程，對整體造成了干預。

這一點到目前為止我們都還只是從外部加以探究，並沒有進入內在時間裡。至於波依斯則藉由他的行為藝術，把雕塑概念擴展到行動上，把截至當時為止空間思維的產物擴展為時間思維的產物，從而創造出能將整個量子物理翻轉成為內在過程的可能。截至目前為止，這種發展還不足，但總有一天我們必然會發現，量子物理學的結果會以這種方式突然開啟，讓我們得以一窺事物的內在狀態。只不過，想要達成這個目的，物理學已經不合適、不夠了，我們還另外需要擴展到形而上領域——但不再是傳統的、純粹哲學意義上的形而上領域，而是也包含形變與質變的意義。

想從一直圍繞著、滲透著我們，佔有優勢的「日常意識」不斷跳躍到能讓這些關連變得更加清晰的另一種意識，對我們而言是相當困難的。你是怎麼做的？

當你思考時，你是在電光石火間達成這種跳躍的。如果我們能夠在你所說的日常意識裡，養成脫離這種純粹的習慣，轉而思考，那麼我們就可能跨出這一步了。此外，這種跳躍當然不光只是在思考中發生，而是你也可能感受得到這種跳躍——當你與人來往，並且發現光靠舊有的形式已經行不通，而純粹的理智只會導致我們比如陷入婚姻危機，再也無法帶給我們真正的溫暖時。這時我們會發現，我們也必須在感受與情意領域中經歷這樣的危機，如此才能在意志那裡找到新的起點，但這種起點又與思考、感覺與意志的內在關連有關。這種關連我們只能有意識地去創造，而其方法則是從思考開始，比如我們不再讓情感孤立無援，在面對事實時不再只是讓情感成為某種反情感，而是同時嘗試整合這兩種觀點。但這是唯有透過思考才辦得到的。由此便形成一種意志，而這種意志能將某種概念試用在自身上。

你能簡短描述一下你對「思考」的概念嗎？

唯有在我們自己檢視思考時，才能形成「思考」這種概念。但是當你在思考的時候，你並沒有在檢視「思考」，因為這麼一來你的思考就會成為自己的阻礙。當你思考時，你的思路會進入思考的內涵裡，這時你會絲毫沒有注意到你在生產思考的這個行為。而你必須回憶——也就是在事後將你的所做所為帶進你的思考裡，這樣你將會來到一種你將思考認知為過程的狀態。這種狀態是非常難以描述的，因為它並沒有任何的內涵。而你會發現，這時你會遇到你的意志，因為這種過程是你自己想要的。你必須有意願要清楚說明某件事，也就是「思考」本身。這就像是一種我們完全沒有意識到的冥想過程，因為我們一直不斷地在思考。而我們稱之為「思考」的，其實是一種由思考、猜想、相信、宣稱……持續不斷的混合。

速寫
Johannes Stüttgen
2005年

Vergangenheit－過去
Zukunft－未來

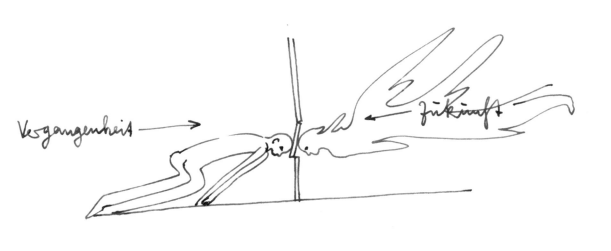

Vergangenheit →

Zukunft

……還有，由回憶……

……由回憶——由所有可能的一切。把這些力量一一拆開來，以便能遇到純粹的「思考」，而這當然唯有在你想要思考這種純粹的「思考」時才有可能！而只要你想要，你就會發現，你根本辦不到，因為你正在思考！你越來越常處於觀察某種你必須回想的過程這種狀態。

這聽起來很複雜，或許也真的很複雜——但這是我們可以練習的，這我們其實稱之為認知理論，而基本上所有日常生活的行動都伴隨著認知理論，波依斯稱之為「平行過程」(Parallelprozess)。

我想談談你的畫，那和來自未來的天使有什麼關係？我們看到中間是一扇活門，門後是個像是蹲著的人。天使似乎想通過活門，但那個人似乎在另外一邊用他的頭把活門抵住。這種情況該如何解決？

這是我發展出來的一種範型。我們站在一塊板子、一道圍牆前方，而這道圍牆有個開口，但只能往單向開。現在如果我從錯誤的方向不斷往前推，我甚至會讓門關上。但天使卻來自另一個方向，現在如果我用額頭、用理性、用智能與意志頑強地一再去撞那扇活門，就會阻礙天使進來的入口。這個問題我只能這麼回答：唯有當我們靜止不動才能解決！唯有當我們後退一步，仔細看看那道牆，並且觀察發生的情況才能解決。於是我們會發現，天使已經來了，祂是由另一側的開口過來的。

而方才我所說的思考情況也類似：當你回想你思維的所做所為，當你從記憶中描述思考時才行。思考——如果你沒有好好檢視它——它就會成為你的阻礙，而這其實就是圍牆的意象。唯有當你開始自己去體察「思考」，你才能體察到天使，因為天使是透過思考和你建立起聯繫的——來自未來，你也可以這麼說。

但是當然不只天使才這麼做，天使長，或是後頭位階更高的各種天使力量等等都如此。比如狄奧尼修斯(Dionysius Areopagita)所描述的所有天使位階等等，祂們都還等待著要進來我們這裡，現在祂們的影響力已經極大了，只是人類自己卻成了阻礙。

人類應該稍微後退，好讓這些力量進來，那麼我們就得救了。可是——大家不該只是相信我現在說的話，應該直接去嘗試、去實驗出來，那麼我們自己就會發現，事實就是如此。

我想詢問你的信心，是什麼滋養了你的信心；是什麼驅使你身為人類，把地球這裡的一切都當成己任？你是否懷有一種吸引著你的，對遙遠未來情況的理想？

沒有。當我觀察別人時，我便有了信心。當我看到其他人「也知道這一點」時，我就得到了信心，這是我一種單純的預知。當我遇到一個人，並且體察到他裡面有什麼在發揮作用，於是我就知道，我是知道的，其他人早就知道了。至於他們唯一還不知道的，我也知道——還有，因為這樣，所以他們缺乏信心。(笑)沒錯，我總是像個孩童般懷著嬉戲的心面對事物，我絲毫沒有任何理想。小孩看到大人時可能會說：「有一天我也要長大」，我也是這個樣子，只不過我是再一次透過孩童的目光審視我現在的成人狀態，並且自問，那是否是我想要的。

(笑)。

(笑)。於是我便陷入了危機……
於是我們又回到了原點。

我記得在某場令人印象深刻的演講中——那是一段時間以前的演講——你有一種說法，而演講過後有人也這麼跟你說時，你回答說：「這不是我自己想出來的。」那麼你到底跟誰接上線了？

當我說：「這不是我自己想出來的」時，我的意思當然是說，那是我自己想出來的。只不過，那並不是來自那個今日折磨著我們所有人，而我們也用來折磨自己的那個「自我」觀念的「我」。「不是我自己想出來的」目的在表示，在那個當下我會被延伸進入其他的精神活動，並且參與那些精神活動。這個概念不是我自己想出來的，而是因為我對這個概念敞開心胸，因而接納這個概念，於是這個概念便會把一切都告訴我。比如我只需要詢問自由這個概念—— 一旦它開口了，它就會告訴我，我還需要做什麼。而在我了解這一點的當下，我就不再是說自己的話，而是在說著那個概念的話，不過這個概念當然就在我裡面。

而我也以這個概念與遠超越於我且更崇高的精神性質相互連結。而這些重要的質性，其中之一便是在我們之間發揮作用，以祂的方式成為神人的耶穌基督。祂已經為我們準備好了化身為人與變體並且予以實現了——而我們則參與其中。當我說：「這不是我自己想出來的」時，我想說的不過只是，我想敞開心胸接納這個精神質性，並試圖從這種開放接納發聲。《約翰福音》(Johannes-Evangelium)稱此為邏各斯(Logos，譯註：在中文聖經中譯為「道」)：「太初有道，道與上帝同在，道就是上帝。」而我所做的無非就是這樣，而任何有理性的人所做的也無非就是這樣。這話聽起來有著濃厚的宗教意味，但基本上卻是科學的，因為它源自相當冷靜客觀的觀察，而且每個人都有機會對此加以驗證。很清楚吧。

最後，我想談談另一種平行過程。你的工作與波依斯的作品有著極為強大的關連，你大概是對他認識最深的人士之一，但你一直保有你自己的自主性，並且創造出屬於你自己的作品。在波依斯這麼一位世紀大人物旁邊，該如何安然走這種「鋼索」？

打從我結識了這位世紀大人物開始，這個問題就一直跟隨著我。這是個莫大的挑戰——而這個挑戰打從我初次與他結緣的那一刻開始，我就馬上清楚了。我馬上就知道我面對的是什麼，並且體認到這是個極大的禮物。而我經由這個禮物所獲得的力量，促使我一直抱持著：「你一定要將它傳遞給其他人」的這種想法；你所體察到的、經歷到的，你絕對不能據為己有。而經由這種傳遞，又產生了一種新的形式，而你也能從中汲取力量。基本上這是一種練習，也是一種脫離這個大人物的解放。因為身為學生，開始的時候你或許會依賴，並且投入某個結構裡。這個結構起先會限縮你，但這種限縮最終又能解放。如果你接受這種情況，你就必須通過一個針眼，但最後你終究過得了！於是你發現，儘管你和那個人相互論辯——但在波依斯這個例子裡，這個人物卻是我生平首度有意識地經歷到的人——但並沒有執著在這個人物上，而你與之相互論辯的，也是作用在你身上的那些力量，這些力量無關乎這個人物，而你自己也會一再努力爭取這種不依賴的關係。這種師生關係已經是一種過程，而這種過程則扮演了社會雕塑某種原始細胞的角色，對我而言是極為珍貴的。與此同時，一旦經歷到了這個大人物，你就絕對不會狂妄自大，但也不會怯懦畏縮，因為你經歷到他了，因為你在自身中體認到了這種可能；只要你夠謙卑地開始，就能從中產生有趣的事物，比如一場有趣的對話——正如此刻我們在這裡所進行的那樣。

我們必須明白，
我們不是地球的過客。

想到「烏托邦工具箱」這個放眼未來的工具箱，你認為哪一種工具是未來最迫切需要的？

我認為未來最迫切需要的工具是「人」：既是工具，也是利用這個工具所該達成的目標，這樣的「人」。把自身化為自我使命的工具，並且發現，自己並不孤單，而是與他人、與動物以及所有其他生物共同合作的，這樣的「人」──這樣的人就是放眼未來的工具。這樣的工具，如果以聽覺為例，就是可以放在耳朵上的助聽器，於是我們就能聽到未來發出的聲響。這是一種正確的工具，是一種會發出聲響，並且讓我們自己也能發出音響的音樂工具。波依斯稱它為助媒(Vehikel)，而將他自己的藝術稱為「助媒藝術」(Vehikel-Art)，這為這種工具的特質提供了巧妙的意象。工具是藝術、工具是人，目標是人，而起源也是人。

但它並沒有在原地打轉。

Johannes Stüttgen，1945 年生，目前居住於德國杜塞道夫，為自由藝術家。Stüttgen 於杜塞道夫藝術學院 (Düsseldorfer Kunstakademie) 大師班師承 Joseph Beuys，1967 年是德國學生黨 (Deutsche Studentenpartei) 的創黨成員之一，也是 1971 年直接民主行動 (Aktion für Direkte Demokratie) 創始成員之一、1979 年綠黨創始成員之一，在 1980 至 1986 年間擔任設於杜塞道夫藝術學院波依斯畫室的自由國際大學 (Free International University) 執行長。1999 年他退出綠黨，1992 年至 1993 年 Stüttgen 於漢堡造型藝術學院 (Hochschule für Bildende Künste Hamburg)，1996 年至 1997 年於吉森大學 (Justus-Liebig-Universität Gießen) 擔任客座教授。2003 年 Stüttgen 獲牛津布魯克斯大學 (Oxford Brooks University) 頒授「榮譽院士」榮銜。自 1999 年起 Johannes Stüttgen 與 Christoph Schlingensief 共同合作藝術項目，並於 2000 年起為位於柏林的戴姆勒克萊斯勒股份公司 (DaimlerChrysler AG) 研發與科技部門舉辦各式演講及培訓課程。於 2000 年至 2008 年間擔任沙特爾大教堂 (Kathedrale von Chartres) 解說工作。Johannes Stüttgen 致力推廣擴張的藝術概念之探討、教學與演說，他發表的部分作品有：時間塞堵──在 Joseph Beuys 擴張的藝術概念之力場中 (Zeitstau-im Kraftfeld des erweiterten Kunstbegriffs von Joseph Beuys)，1988 年；油脂塊 (Fettecke)，1989 年；雕塑性的翻轉過程 (Der Plastische Umstülpungsvorgang)，1993 年；論資本 (Zum Kapital)，與 Christoph Schlingensief 合撰，2000 年；藝術品公民投票 (Kunstwerk Volksabstimmung)，2004 年；自由女神像與社會雕塑 (Die Freiheitsstatue und die Soziale Plastik)，2007 年；整條傳動帶 (Der Ganze Riemen)，2009 年。

www.fiu-verlag.com

36

36 ｜ 連結我個人與社會的間隙
一項社會藝術創作

Charlie Richardson

在我所處的社會風氣裡，人們被訓練成跟他人保持適度的距離，不輕易去社交。我在面對陌生人時，實際上也容易羞於開口。

在這次的創作中，我在赫爾辛基的城市隨機向三十位陌生人說話，並問他們是否願意和我做朋友。最後我和那些有意願的人們肢體接觸。

「連結間隙」工作坊，Juliane Stiegele，2009年。芬蘭，赫爾辛基，阿爾托大學

Vesa Tolin
Kalevankatu 17 A
00500 Helsinki

Vesa seems very friendly.
He tells me he works with
homeless people.
He originally comes from a small
village in the north of Finland.
He explains to me that begging
is getting worse in Helsinki,
because the Romania Gypsies
have made it more acceptable.
Archangel the family normally beg for
Alcohol and drugs as they have
lots of help.
He tells me there are gypsies
from Finland, was that wear big
black skirts and have dark appearance.
We talk along while.
He is very interested in my human
Contact approach.
Seemed a content person.

Amalia Kähkönen
Kontalankaari 8 24 B
00940 Helsinki

Amalia was on her work break.
First she says shouldn't speak
her husband is jealous!
I explain it is not a pick-up line.
She explains She is from Singapore
and asks me about my life.
When she finds out I speak Spanish
we talk a little in Spanish.
In Singapore the second language is
Spanish.
She says Singapore is now a
dangerous place, because of terrorists.
She has three children and
two grandchildren.
She says I'm so I like Amalia
your age!
No at first says, yes you can take
my address and photo's don't
think — my husband "get jealous"

Kai Koosa
Aleksanterinkatu 9, PL 188
00101 Helsinki

Kai, is unsure about me at
first. He thinks I'm after some-
thing.
Later and after a lot of friendly
gestures we embark on a long
conversation.
He has the day off and is going
to see Florence and the machine
He is a guitarist in a band
and says his band is
called "Rendezvous Park" he says
they are "post rock"
I tell him about the dogs when
I played drums in a group and
he said they were looking for a
drummer (I will get in contact)
He says he will also try & help
with my musical action in Berlin
After a while it feels like we
really knew each other. I saw
him again on how later that day.

Leijo Jäppinen
Salpeurankaari 13c 65
00710

Leijo had just come out of an
interview for an accessories shop.
He said that it had gone well
and it was a job he wanted to
do.
He said he had been ill the
year before and had missed
military service, which he was
happy about.
He asks me of I like
facebook, because I could make
many friends there.
He says people in Helsinki are
not social so my face on
target was quite difficult.
He wishes me luck

Volker Mentel
Rudolf-Hackm-Straße 14
65507 Bad Schwalbach,
Deutschland

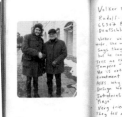

Volker was waiting for his
wife, who was shopping.
Says, they are from Frankfurt
but he can talk to me.
Tells me that his wife is from
Tampere + she measures of Sonni.
He is retired, he works in water
treatment.
Asks why a student of Art and
Design would do what I'm doing.
Introduces me to his wife
Raija.
Very friendly couple
They tell me good luck with
what ever I'm doing

Jaana Kock
Teikka Kuja 4 B
00200 HKI

Jaana says that she is
tired but can speak a little
She's dead because the world
isn't a home is a kitchen at
a cook
She says the best thing is that
the world chef is a wise person
which is not always the case in
kitchens.
When she tells me her full name
she tells me not to laugh
At first I don't realise then
I do & think I'm tired too.
She tells me her name is
Smolltlo and her family comes
from the north.
I ask for a photo but she
Says she doesn't feel like it
I say you look great!

Interaction: To bridge the
gap between myself and others

Some were willing
Some were not

The people with whom
I became acquainted are
documented here

Bridging the Gap

I hope to continue
exploring the relation
that developed.

Interaction with unknown
people is a reflexive
challenge. We are conditioned
to view contact without
reason as socially
unacceptable.
I hoped to question
that

偶遇

Charlie Richardson於1979年生於英國利克（史丹佛郡）。在1994-1996年主修藝術與科學，並以音樂家的身分在英國巡迴演出數年。2002、2003年時，他主要在東歐工作和旅行，並於2004年在瓜地馬拉的克薩爾特南戈接受西班牙文的教育後，任職當地非政府組織——Manos de Colores，教導無受教育機會的孩童。2010年，獲得芬蘭赫爾辛基的阿爾托大學藝術及設計學院的獎學金。2011-2012年獲得西班牙瓦倫西亞大學美術學院的賽內卡獎學金。2014年，Charlie Richardson更是英國倫敦薩奇畫廊的得獎者。更多近期作品的連結於下方。

www.charlie-richardson.com/

37

37 │ 將台北市升溫1°C
學生創作

國立臺北藝術大學
新媒體藝術學系、Juliane Stiegele，2014

乍看之下全球暖化的背景有其矛盾之處，但當更進一步觀察後會發現其中相關連的部分。有沒有可能地球本身會對我們冷漠的社會行為做出直接的反應？比方說使我們的工作、經濟、溝通、人與動植物間的關係等一併升溫？像所謂的發燒現象一般。

我們能否把人類造成的社會現狀重新翻轉過來呢？

我們在都市裡的各地、不同狀況、種種行為中尋找，被察覺到的那些冷漠狀態有些是直接的，也有些是暗喻性的。我們以藝術的手段表達，並試圖為各個情況填補一絲人性的溫暖。

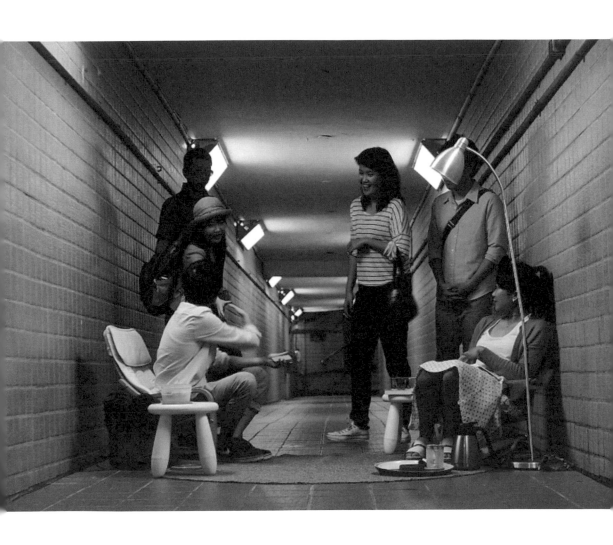

公眾邀約，巫思萱、邱昱綺
某條無名的台北地下道化身為與路人的隨機聚會場所——彼此小聊、小酌一杯
或來些點心。

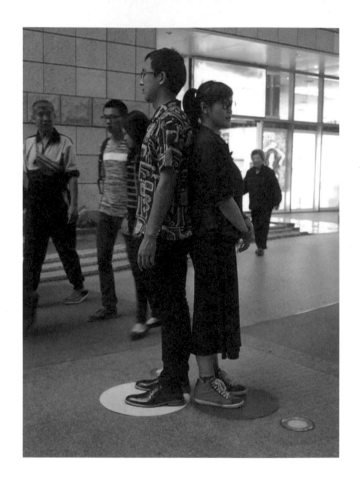

後背相親，陳映廷
在這裡，一個最簡單且直接使城市產生溫暖的方式，即與他人分享自己的體溫。

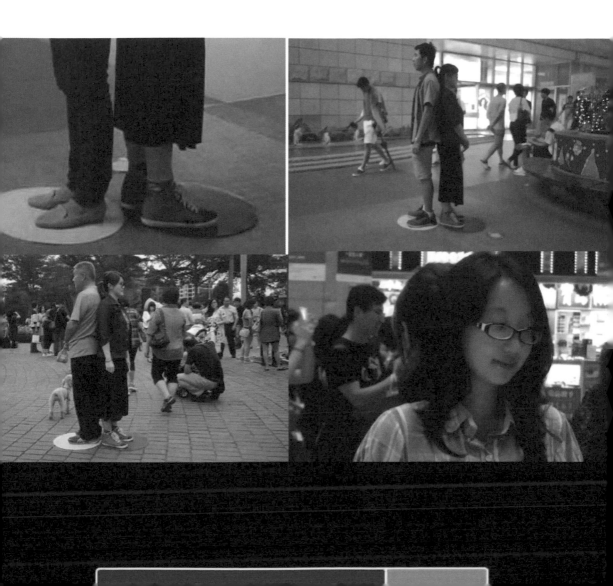

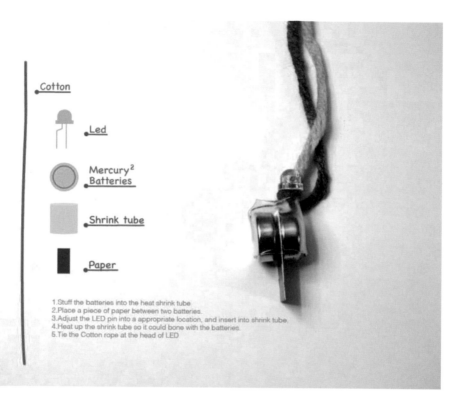

軟性衝擊，凌宗廷、黃羽光
共享光源的概念。將以兩個光電池及二極管所製成的便宜 "illuminant"
大量展示在夜晚公共區域的角落，並可以讓行經的路人們帶走。燈管會在
整個陳列空間持續發光。

軟性衝擊

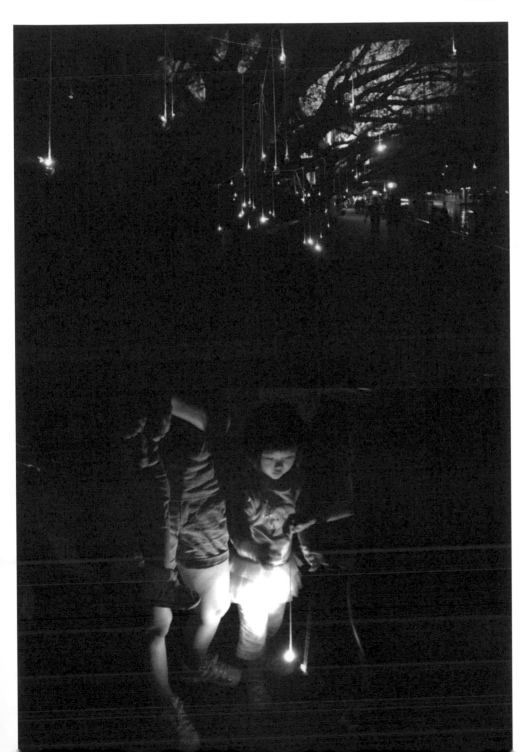

於此同時，光源已經被散播到世界各地了。

38

38 ｜ 論心在未來的發展

Rudolf Steiner

心在某些方面才剛剛開始發展，在它裡面萌芽的，要在未來才能獲得開展。人文科學對心，以及心與所謂血液循環的關係，其觀點與今日的生理學是截然不同的。在這一方面，生理學完全採用機械唯物論的觀點，而人文科學則能照見一些事實，這些事實是當前的科學非常通行，但以它們的方法可能無法提供令人滿意的解答。解剖學告訴我們，人體肌肉具有兩種構造形式，其中一種是平滑肌；另一種則具有規則紋路的橫紋肌。一般說來，平滑肌的運動是不受人類意志影響的，比如腸子的肌肉便屬於平滑肌，這種肌肉以規律的動作運送食糜，而這些動作並不受人類的意志影響。另外眼球的虹膜肌也屬於平滑肌，透過這些肌肉的運動，當進入眼球的光線較少量時，虹膜肌可使眼球瞳孔放大；而當大量光線進入眼球時，則使眼球瞳孔變小，而這些運動同樣不受人類意志影響。反之，橫紋肌所產生的運動則會受到人類意志的影響，例如使手臂與腿部運動的肌肉便屬於橫紋肌。

但心肌卻例外，它和這些普遍的性質不同，在人類當前的發展上，心肌的運動並不受人類意志的影響，但心肌卻屬於「橫紋」肌。人文科學以其方式提出理由，認為心不會永遠維持它目前的狀況，未來心會擁有截然不同的型態與不同的任務，心正在轉變成受人類意志影響的肌肉。未來心將會執行具有人類內心深處心靈動力效果的動作。而心現在的構造就已經顯示，在未來，倘使心的運動就如同今日我們舉手投足般，同樣表現出人類的意志，到時心將具有何種意義了。

……

未來，心會將人類心靈所編織的，透過受人類意志影響的運動展現於外在世界。

摘自《阿克夏記錄》(Aus der Akasha-Chronik)，著作全集 (Gesamtwerk)，平裝版第 616 冊，第 227-229 頁。感謝位於瑞士多納什 (Dornach) 的魯道夫‧史坦納出版社 (Rudolf Steiner Verlag) 慨允使用。

Rudolf Steiner，1861 年生於克拉列維察 (Kraljevec，位於今日的克羅埃西亞)，1925 年於瑞士的多納什過世，是奧地利的神祕學家與哲學家，並創立了人智學 (Anthroposophie)，人智學屬於神祕學的世界觀，與神智學 (Theosophie)、玫瑰十字會 (Rosenkreuzertum)、諾斯替派 (Gnosis) 與唯心主義哲學淵源極深，Steiner 以人智學說為基礎，為各種生活領域帶來了深具影響力的啟發，例如在教育上 Steiner 創辦了華德福學校 (Waldorfschule)，在醫療上發展出人智醫學，在宗教上則成立了基督教社群，在農業上則發展出生機互動農法 (biologisch-dynamische Landwirtschaft) 等等創舉。此外，他還在各種不同生活環境、職業的人士面前發表多到不計其數的演說，包括許多為建造哥德教堂的工作人員解惑的演說。在這些談話中，他透過在黑板上畫下的圖像加以說明，這些圖像有超過 1000 幅保存下來。Steiner 發表了 42 冊的鉅著，包括：自由的哲學 (Die Philosophie der Freiheit，全集，第 4 冊)，1894 年；如何認識更高等的世界 (Wie erlangt man Erkenntnisse der höheren Welten)，1904 年；奧祕科學概要 (Die Geheimwissenschaft im Umriss，全集，第 13 冊)，1909 年；現在與未來生活中必要的社會問題之核心 (Die Kernpunkt der sozialen Frage in den Lebensnotwendigkeiten der Gegenwart und Zukunft，全集，第 23 冊)，1919 年；關於社會有機體三元論與當代狀況 (Dreigliederung des sozialen Organismus und zur Zeitlage，1915-1921 年，全集，第 24 冊)，1961 年。

Steiner 對精神發展最重要的貢獻之一，在於他使大家開始意識到，想像力是獲取科學知識的一個重要途徑。

長久以來，Rudolf Steiner 的學說主要在人智學圈中流傳，晚近有關他學說內涵的討論才日益在人智學圈外的人士間蓬勃展開。不久前有不少關於他的傳記出版，例如《魯道夫‧史坦納：生平與學說》(Rudolf Steiner: Leben und Lehre)，Heiner Ullrich 著，C.H. Beck 出版社，2011 年；《魯道夫‧史坦納與人智學：史坦納著述入門》(Rudolf Steiner und die Anthroposophie: Eine Einführung in sein Lebenswerk)，Walter Kugler 著，Dumont 出版社，2010 年；《魯道夫‧史坦納傳》(Rudolf Steiner: Die Biografie)，Helmut Zander 著，Piper 出版社，2011 年。

39

唯一算數的
是當我們離去時
留下的
愛的蹤跡

Albert Schweitzer

40

40 ｜ 擁抱陌生人

Lisanne Hoogerwerf，「連結間隙」工作坊
阿爾托大學，赫爾辛基，芬蘭，2010

織物

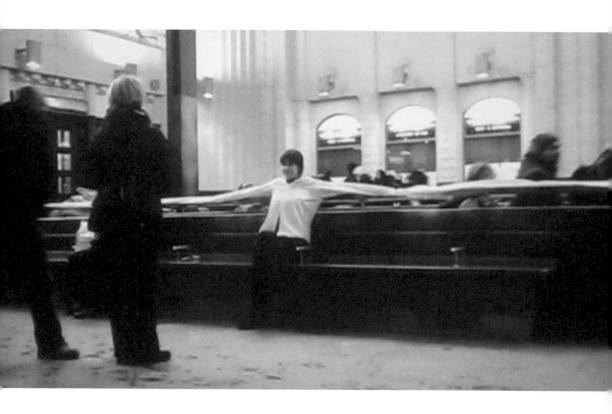

擁抱陌生人
赫爾辛基火車站

www.lisannehoogerwerf.nl

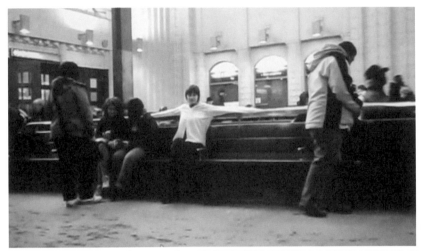

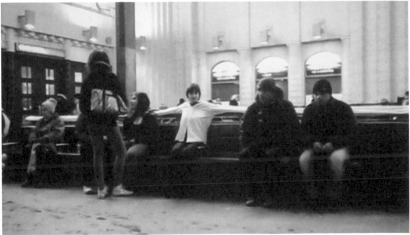

41

41 ｜ 從天上墜落人間的建築
沙特爾大教堂

Juliane Stiegele

一件將近八百年歷史的藝術品，怎麼會收入烏托邦工具箱呢？

沙特爾大教堂蘊藏著當時人類的遺產，而這件遺產會超越我們的時代，遠達未來。

接下來我斗膽嘗試喚起各位的好奇心，期盼大家在看完本文後，會想親臨這座建築深入探索。

吸引我前往沙特爾市的，首先是一則神話的力量，另外或許還加上我對求索自身力量的隱約嚮往。我在沙特爾大教堂的中殿流連了整整一週，四處走動，但最後的心得卻只是，在瀏覽過目錄之後，這一部包羅萬象的典籍我不過才讀了開頭幾頁而已。

沙特爾大教堂是當時世上少數哥德式大教堂之一，然而在它之後，在相當短的時間內，光是法國北部就陸續出現了二十多座規模可與之媲美的大教堂。在為時不久的「助跑期」之後，哥德式藝術是如何這麼迅速蓬勃發展到極致的？而這麼多具備必要知識，運用全新造型語彙憑空完成如此完美建築的建築工程師，他們又是來自何方呢？

另外，他們又是如何不斷鼓舞人數如此龐大的群眾，為成就這些宏偉的藝術品而努力的呢？可以確定的是，他們絕對沒有採用獨裁式手段，因為靠強迫是無法達成這種品質的。還有，誰能籌措實現這些計畫的龐大資金？即使在當時，沙特爾也是一個資產不豐的小地方，而在區區少數的小屋之間，如此雄偉的教堂又是如何誕生的？

沙特爾大教堂就像一顆不知從何而來的隕石，撞擊在這片遼闊的平原上。

這座宏偉的大教堂外表之奇巧多變與規模之宏偉都令人難以想像，居然有人能將數以百計的雕塑像與圖畫如此和諧完美地融為一體，著實令人大為嘆服。儘管體積如此龐大，沙特爾大教堂予人的第一印象卻不是令人敬畏或難以親近的。我倒認為，沙特爾大教堂顯得很有人味，甚至有點開朗。為什麼它擁有兩種高度、造型各異的塔？在我看來，它們就像令人印象深刻的兩個人，儘管各具強烈的個性，卻又如此和諧。正脊盡頭矗立著一個天使，祂似乎在指示著某個方向，祂能轉動嗎？究竟是什麼讓這座教堂激起人們高度的好奇心？

在寒冷的十一月天我踏進教堂內部，有一段時間我幾乎什麼都看不見，雙眼費了好一番功夫才適應了環境的變化，教堂內零星的微弱光源幫助並不大。而在這種情況下，我領略到明暗的強烈對比。是這座教堂果真如此昏暗，或者是我進來時還被外頭的光線照花了眼？外界的日常生活迅速遠離，而我將會清楚發現，接下來有一段時間，我將面對截然不同的力量。

色彩逐漸浮現，細節顯露，我站在懾人的高度下。這是怎樣的物質組構，居然經受得起這樣悠久的時光！還有，這些建造人員又是懷抱著何等的勇氣，才敢在上方工作？慢慢慢慢地，我終於適應了這種極端的高度，但起初我先得勉強自己站穩。

除了偶爾傳來的零星聲響，這裡一片靜寂，一種我無法言喻的內在平靜擴散開來，我的時間感以遠快於我所能想像的速度消逝，剎那間，我以為自己擁有了全世界所有的時間；在這一瞬間，萬事萬物彷彿都各歸其位。我忍不住思忖，是有一個真正的原因令我如此激動嗎？這裡究竟是怎麼回事？

理智在抗議，但就連可量測的事實也顯示出異於常態的現象。在我閱讀過的資料中指出，經過物理測試，教堂中殿有幾處地磁強度幾乎是一般的兩倍，而沙特爾大教堂所在的位置，在很久以前便已被視為是一處具有非凡力量的地點，其名聲甚至遠播到歐洲以外的地區。這個地點是由還具備某種包納萬有之靈能的人士發現的——遠在這種靈能被宗教加以制度化並納為己用之前。

接下來的幾天，我在這裡感受到和我自己的強烈撞擊，同時感受到一種渾然忘我的舒暢狀態。接下來我試著簡單勾勒我對外在環境的感受與內在主觀感受，兩者間的持續互動，至於我透過文獻資料與說明所得知的，就以斜體字來表示。

我坐在一把編織椅上良久良久，遊目四顧，直到寒氣逼得我起身走動。我數了數，教堂中殿共有五十二根柱子，儘管我的身軀大小和這裡形成極端的對比，

我並不覺得自己渺小。這些柱子幾乎展現出某種有形的吸力，一方面要將我向上拉提，一方面又要將我牢牢固著在地面上。它們展現了「豎立」的意象，而在抽象層面上也象徵著內在的成長——這是我的理解。而我也感受到渴望在這些高大的尖拱門底下不斷奔走，這種直接的官能效果。我不由自主地挺直身軀迎向它們。

在我們的文化圈裡，這些尖拱門出現在人們開始發現自己的個體性，並對行之久遠的依附性提出質疑的時代。

我在教堂裡已經待了幾個小時，並且開始感受到隱隱約約的自由與輕鬆感。這是我的幻覺嗎？難道恰好在這些沉重的石塊組構中生出這樣的感受？觸動了這種感覺？我得知，*這座教堂的建構方式果真使它內部幾乎沒有任何壓力，透過精巧配置的支撐系統，將所有的重量壓力經由大教堂外層轉移到地面。*而這種確實存在內部空間的輕盈之感，在我的體驗中就類似身體呼吸的狀態。

在這裡，這種認知過程往往是極為具體有形的，而且主要並非得自智性過程或是神學上的影響。這種認知過程毋寧是傾聽這座建築的「心」所傳達出來的。*教堂裡處處都是依據音階的所有音程比例來設計的，比如這些音程便出現在中央中殿側壁的高度配置：柱頭高度恰好是小三度的比例，以直角三角形為基準，以其斜邊作為教堂基線，如此這般依照完全四度、完全五度、大六度、大七度到完全八度等的比例持續向上，直到拱頂開端。*沙特爾大教堂就像是個奇大無比，適合在其中走動的樂器，它邀請我們，在它裡面尋覓它的固有音，從日常生活擾攘的疏離中抽離出來。

午後的陽光恰好穿過窗戶，投射出綺麗如粉彩般的光點，彷如一具璀璨的天象儀。有那麼一陣子，我追隨著陽光在側壁上的輕柔移動，而從這種移動，可以見出地球的自轉。一如我開頭在入口的經歷，光與影的關係是沙特爾大教堂中極為重要的主導思想。一般而言，大教堂大多朝向東方，但沙特爾大教堂的建築體卻明顯迎著光。*將南北軸往東偏移45度角，使這座大教堂絕大多數的窗戶在每日的某個時刻都能有陽光透射進來。*

這樣的決定幾乎是一種無政府主義式的違規，而在其中，一種超越宗教的烏托邦已經開始興起，清楚顯示出超越制式規範，將「上帝的光」導入建築藝術的思維核心。

一個光源、一顆七芒星，形成整個建築配置的構造基礎。

沙特爾大教堂平面圖
Eugène Viollet-Le-Duc，1856年

無論光線從戶外何處照射進來，教堂裡的光線都已經過折射；陽光並未在窗戶上以折射告終，而是在內部空間重新建構。這種現象或許蘊含著希望，鼓舞我們追求自我人生的轉折。在為數眾多的窗戶中，每一扇都綴滿以畫呈現的故事，即使在黃昏幽微的光線下，這些圖畫依然閃爍著鮮明的色彩，一如在正午的陽光下，彷彿它們將部分的光保留並儲存起來。*片片玻璃瑰麗的色彩並非是畫上去的，而是經由物質內部的不同結構，透過各種熱過程，諸如短波的藍光、長波的紅光等而形成的。*

太陽轉向北方，光線射進暗處，藉由這種方式，沙特爾大教堂在許多地點以象徵手法凸顯出人類未解的謎題；而將光線引導到陰暗面也意味著，溫暖能穿透我們在許多層面所經受的，難以破除的酷寒——在極為私密的領域、在職場、在社會層面上、在我們與自然的關係上。而光本身也蘊含著對「變化」的邀約。於是，太陽照射到地球上的，遠不止於它物理性的溫暖與光亮——這一點在這裡更是令人印象深刻。總之，這座大教堂堅決地召喚我們走進光裡，而在個人層面上，也不要我們隱藏自己的才華。在依照指定的路線進行儀式性走動時，我以極盡官能體驗的方式領略到從黑暗到光明的變化——經過我數日以來的觀察，這是一種相當古老，但至今仍有許多人採用的冥想形式。將這處教堂場域作為靈修工具有許多運用方式，而這便是其中一種。

我在位於教堂陰暗北面的側廊緩緩沿著教堂的長邊不斷前進，從每個尖拱底下一一走過，最後通過聖堂祭台來到半圓形後殿的最前端——視太陽所在的位置而定，會有幾公尺的差距——逐漸進入光線的影響範圍，光線越來越強，直到光明將黑暗完全驅散。極為簡單，卻又如此崇偉。這種基本體驗在我們的日常生活中已經完全失落了，而這種感知練習是每個無神論者或不可知論者都能毫不懷疑地去實踐，並且獲益良多的。聖堂祭台的鋪石地面被朝聖者、信徒與尋道者踩踏出無數條這樣的通道，形成一種寓意深遠的靈性場

基督像
正門入口，西南面

域，經過數以十億計的步伐踩踏，以緩慢地令人難以察覺的速度逐漸遭到侵蝕。最後我再次從向陽面步出這處空間——在許多層面上都洋溢著暖意。

正門入口處所有的雕塑像就如同這座大教堂其他位置的雕像，看起來彷彿正要從柱子上掙脫，離開建築體走出來。這就像是我有幸見證的一場追求解放的誕生過程，這個過程宣告了人類個體邁向自我意識的趨勢；而雕塑像容貌強烈的個體性也證明了這一點。儘管處處都還保留了與建築體的連結，但與大教堂「母體」即將完全分離的過程也正在啟動。

沙特爾大教堂
正門入口，西南面

正門右上方一處局部［參見正門全圖小圓圈標示處］——依據我個人的看法——沙特爾大教堂正發出極具啟發性，直達我們時代的呼喚。在這裡以立體圖像的手法呈現聖母領報的故事，或許會有人對這則引發眾多爭議的故事嗤之以鼻，因為它看似荒誕不經，但我卻開始從這裡見出它的新面貌：天使長加百列(Gabriel)*掌管繁殖與生育力*，祂向瑪麗亞示現，要向她宣報在不久的將來即將發生的事。儘管瑪麗亞還是在室女，但她即將懷胎，而胎兒便是救世主。天使宣報的內容我們一般是聽不到的，在這裡則以一本祂正要交給她的冊子予以形象化。瑪麗亞雖然「聽到」了宣報的內容，卻沒有領受這則消息，反而任由冊子掉落地上。從她的臉部表情我們看得出她態度相當保留，她的理智在反抗，因為這則預言違反了她一切的知識。

聖母領報
正門入口，西南面

但瑪麗亞自有其不凡之處，她並沒有執著於一開始她奠基於原有經驗的反應，反而敞開心胸接納當前的情況，大大擴展胸襟。她的潛能表現在她願意接納不可能的事物，超越所有重大的懷疑，願意為即將來臨的任務奉獻——而最後也達成了任務。這種態度就像是在敦促我們跳脫行之以久、培養出來的思想紐結，跳脫他決與常見的制約。這種態度雖然把我們帶到了當前的狀態，但是對於要求更高度創造力的未來而言，或許不過只是一種練習而已。它必須克服各種不斷更新的人生關卡，必須通過所有我們在生命中經歷到的社會的與文化的代理孕母，通過各種短暫的心靈社群、教會與意識型態等，以便最終得以成年獨立，並且能做出決斷。

而與此相對的，自然是瑪麗亞這個角色所透露的，對教會權力結構而言極為危險的訊息：發揮創造力！而顯然也因為這樣，在數百年來的歷史中，她完全被隱晦成慈愛、無害的母性角色，供人將個人的艱苦困頓連同責任交託給她，而非自己承擔。這一點示範性地彰顯出教會組織至少在過去千年來，其影響具有多大的破壞性，並且在多大的程度上使神力淪為追求俗世利益的工具。

我一再嘗試重回當時的年代，體會中世紀初人們的生活感受與靈性。造訪這座大教堂，在當時想必是種獨一無二的極致體驗。許多人或許耗費大半輩子苦心追求這個願望，不辭辛勞，只為一償宿願。而他們究竟想得到什麼？是某種淨化、內在的新生，或者是得享永生的幼稚特權？而今日，我們所渴盼的又是什麼？如今我們「進步」了多少？

朝拜聖地的人士來到大教堂這裡，便是依循我也行經過的固定路線進行參拜的。先進入地下墓室，在黑暗的深處淨化心靈，接著才前往教堂中殿。在地下深處，凱爾特時代凱爾特人(Kelten)的祭司舉行祭儀的水井更深入地底，那裡除了朝拜者所攜帶，微光閃爍的蠟燭之外，完全被一片「無明」的黑暗包圍，這一點正指涉了我們的缺乏自覺。少了我所熟悉的長、寬、高度座標，我感到自己失去了方向感，而我的心靈狀態，在這個地底深處更是被大幅強化了。經過好一段時間後終於離開地底深處向上行走，並且在經歷過幾乎具有形體的黑暗，終於得見光明時，那種放心、清明的感覺實在難以言喻。和之前相較，我覺得這裡似乎比之前明亮多了。

一天後我有機會在沙特爾大教堂的屋頂構架上，透過某個交叉拱頂上可推移的拱心石，一覽令人歎為觀止的著名迷宮圖。迷宮圖鑲嵌在鋪石地板上，在我下方35米處幾乎佔據了整個中殿的寬度。朝拜者會共同走完這個迷宮圖，以此作為朝拜旅程的最高潮。

整個朝拜過程必須經過28處「U」形彎，而在迷宮的14處朝拜者有機會邂逅他人，但雙方視線一經交會便是離別的開始，再度踏上不同的方向——就如同在人生的旅途中，無論在地理上或心靈上，我們也不會一直保持固定的距離。有幾次就在我滿懷期待地接近迷宮中央時，迷宮的路線卻又使我偏離迷宮中心。當我在這條寬不及肩的路線上彎彎曲曲行走的二十分鐘裡，我也不由自主地意識到我自己人生軌跡的方向變化。我極其直接地體驗到在此之前我僅只從記載上得知的：*迷宮是人類與其人生的圖像——多麼曲折漫長的道路呀……*

只是我們必須再次離去——或許因為所經歷的變得更加強壯，又或許只是困惑地——自己尋覓我們的道路——個人的，集體的，甚至全球的，在每個層面上我們依然在尋找該如何繼續走下去。

而我們用的是GPS。

在我即將離開沙特爾大教堂之際，大門入口玫瑰窗上無數閃爍的細碎玻璃色光映入我眼簾。它與迷宮有著緊密的關連，二者均為圓形，二者的直徑完全相同。一旦地面上的迷宮──人類的圖像──以90度角豎立起來，在想像中，它的外形就轉化成了玫瑰窗。因此我們可以將玫瑰窗視為是人類在經歷過這座大教堂的戲劇化安排走完迷宮並獲得淨化後，所該達成的狀態。玫瑰窗有如輪子般轉動，而當我們仔細觀察時，從它的「輪輻」會發現，玫瑰窗已經輕微但明顯可見不完全對稱，彷彿已經開始轉動了。這個輪子朝左轉動，朝向南方的日塔，進入太陽磁場。在玫瑰窗的中央有基督圖像，而整個輪圈繞行的金色輪轂恰好位在基督聖像的臀部上，那裡恰好是由人類意志觸動行走意願的人體部位。我的目光彷彿遭到催眠般，難以從這個瑰麗絕倫的輪圈上移開。

走進光裡──有如一句格言般烙印在我心底。

我再次來到教堂前方的場地上，這時的我已經不同於之前的我，我感到自己不尋常地獲得了力量，但還有點昏沉沉的。

沙特爾大教堂就是個生命的教堂。這裡沒有任何與死亡有關的場景，也沒有任何基督被釘在十字架的圖像、墳墓或是供奉哪位往昔教會崇高人物遺體的石棺槨。從地下墓室直到塔頂到處都布滿了各式各樣活生生的人物，借此鼓勵人們追求自我的生命軌跡，並給予我們迫切需要的勸誡，要我們對外來的誘惑提出深切的質疑，也就是要我們發揮上帝賦予人類的能力，解放人類的創造力，而人類應該逐漸轉而成為自由的生物──這個過程在我們這個時代依然持續進行著。在這個空間裡我感到莫大的可能性，同時也大感意外地感受到這裡並沒有任何的意識型態〔如果過去數百年來世人妄加的無稽之談不算在內的話〕。儘管這裡洋溢著靈性密度，身為個體，我並沒有無助地被淹沒在神祕難解的事物中。在這裡的不是無法企及的上帝，而是我們必須去尋覓，「在我們自身中的上帝」。對我而言，整座大教堂有如一個巨大的工具箱，只要你撥出時間學會閱讀它，我們就能以自己的方式來運用它。

然而──又或者正因為這樣──我們需要勇氣來面對這處空間。

這處教堂場域特別懇切地傳達出某種極為高度的對事物的大愛，這似乎是一座透過建築空間持久發揮影響力，一直達到我們這個時代的「非物質的大教堂」。而這座非物質的大教堂更激起我們對人類內在烏托邦，以及對超越一己私利的集體共同生活之烏托邦的莫大渴盼。

至於沙特爾大教堂的建築構造至今依然成謎。

但建造者顯然懷著夢遊者般的確信，知道該怎麼做。我感覺到，當時的人對於某種包納萬有的整體絕對還懷有一種可靠的情懷，而這種當時人創化的泉源，是我們現在的人類所極度欠缺的。在當時，科技與形而上學還自然而然地交融為一，所有形式似乎都仕為某種更高層級的規範，而非為了個人的計畫或構形意志而服務。這些建築工程師究竟是何許人至今仍然未知。*沙特爾大教堂的規模比例與造型毋寧是源自用以整頓自我思維的天體運行。這些天體運行來自太陽的位置、陰影的投射，源自星辰、月亮的軌道與音場配置。整座建築都是從這樣的規模比例所環繞的唯一中心——前基督時期的地球力點——而建造的。*而沙特爾大教堂又將這種宇宙萬有的和諧帶回地球上，期待有朝一日世人能加以破解，並在未來使它們的構形效果發揮在我們以及所有的過程上。或許這正是這座教堂遺留給我們的遺產，可惜我們還不了解這首歌。

那麼，我們該如何進行今日的造型過程？

儘管如今我們已經發展出莫大的創造力，並且取得豐富到令人無法想像的成就與知識，但我們卻已不再有能力合力建造出這樣的大教堂了。至於當今的「大教堂」當數銀行與保險集團炫耀性的建築、BMW展覽館等。這種全球摩天大樓的高度競賽源於建築家們相當不含道德判斷的構形意志。而這些建築與真正自由的個體所體現的創造性開展並沒有多大的關連。

對於身處第三個千禧年之始的我們而言，已經不存在任何共同形式了。這種形式尚未再次出現，我們是在個體化過程中完全從「大教堂柱子」分離出來的雕像，但我們也孤伶伶地站在空間中，對我們自己與整體尚未發展出穩固的意識，而風從我們耳畔呼嘯而過，與靈性的連結在絲線上搖擺晃動，我們卻還未能以恰當的方式理解地球的價值。脫韁的理性其思維的扭曲圖像將我們誤導到相當混亂的錯誤方向，應付失業數字、退休金保險、銀行破產、危害日遽的自然災害、世界的分裂，以及只關注下次如何度假的淺短目光等事務主宰了我們的日常生活。在所有層面上，鬆散的粒子成了我們所熟悉的結構——無論是在內心裡、在離我們最近的環境裡，在人類彼此的關係上、全球上，莫不如此。

我們該如何再度凝聚這些粒子呢？

在每塊大陸上肯定都有值得我們重視的意見，一旦這些意見能被人聽見，它們就能讓我們燃起希望、展望未來。未來是否能出現一種超越將個體純粹累加起來的人類意識？我們是否能建構出一座「未來大教堂」，成為成功、內在關連豐富並

且具有整合力的形式，讓我們人類渴望在其中共同生活，並且與天地諧和一體？這種形式如果要成功，對自我的認知與對世界的認知，二者必須極為緊密地連結。這條漫長的道路其開頭可能是，停下腳步——在極端個人的層面上也是如此，這樣才能提供時間與空間以便形成內在真理，而正是這些真理能指引我們可靠的最初方向。而這一點，也是這座古老的大教堂所教導我們的。

一個看似不起眼的開頭。

Do-it-yourself 行動

再回到大門入口上方的基督像，在距離基督頭部有段距離的上方有一頂冠冕從浮雕遠遠外凸，凸出到我們恰好可以站在它的直下方，看到它就懸浮在我們頭頂上空相當高處。這是這座大教堂的每一位訪客都能親身體驗的隱喻式嘗試。於是我便站在冠冕下方，身處感受極為強烈的縱向中。我感受到在我頭部與上方冠冕之間的空間有如一處真空地帶，我盡力向上伸展身軀。我是否是我自己的「王」？至少有時候是？

光這一點就已令人印象深刻。而以這種姿態，整座宏偉的沙特爾大教堂就在背後，它慈愛地要把我們推向未來，堅決地，明天就要把我們推向未來。

2012

誠摯感謝 Wolfgang Larcher，由於他的帶領與說明，開啟了我對這座建築的新視野。另外我還要特別向 Johannes Stüttgen 致謝，是他在沙特爾大教堂搭起了通往未來的橋樑。如果沒有他們的協助，本文就無法完成。

沙特爾大教堂的奧祕 (Die Geheimnisse der Kathedrale von Chartres)，Louis Charpentier，Gaia 出版社，1998 年

沙特爾大教堂的奧祕 (Chartres. Die Herrlichkeit der Kathedrale)，Gottfried Richter，Urachhaus 出版社，1990 年

數字的心靈基礎 (Die geistigen Grundlagen der Zahlen)，Ernst Bindel，Fischer 平裝書出版社，2003 年

迷宮 (Labyrinthe)，Hermann Kern，Prestel 出版社，1999 年

迷宮 (Labyrinth: Wege der Erkenntnis und der Liebe)，Gernot Candolini，Claudius 出版社，2016 年

42

42 | 鼓舞

Max Zurbuchen
考古學者與石器時代研究者，瑞士，Seengen

數年前，在瑞士西部一處高腳屋文化的考古挖掘中，發現了距今約五千年的蘋果種子。這些種子被封存在泥漿層中，沒有接觸到空氣，而這泥漿層同時封存了大量當時人的日用器皿，其中包括一些陶製容器，裡頭很可能存放過蘋果。而 Max Zurbuchen 這位深具實驗精神的瑞士考古學者做了一個幾乎不可能的嘗試，他種下了一把蘋果籽。

一顆種子萌芽了。

並且長成小樹苗，苗幹約有手指頭粗細，後來經移植到林中空地，最後結出一些直徑約3公分大小的蘋果。

43

43 | 樹木限定

Juliane Stiegele

我買了一架翼琴演奏
給森林裡的樹木聽，
日期已宣告，
地點尚未公布。

樹木限定

15場行為藝術
2002年4月

我的好奇心屬於一個
不再奠基於人類本位的世界。

44

44 ｜ 鼓舞

與齊柏林的訪談

當初為什麼想拍《看見台灣》這部影片？

一開始想把台灣最醜陋、最受傷的部分給觀眾看，我想要給觀眾一種當頭棒喝的感覺。但是，當我初剪的片子出來的時候，給了很多人看，大家都承受不了。我最主要的就是要傳遞一個我所看見的台灣，如果說大家因為這樣的關係、這樣的類型排斥去看它的話，反而我想要傳遞的訊息就沒有辦法傳遞出去了，所以這部作品後來做了很大的修改調整，折衷成為現在這個樣子。我雖然很想表現我的創作，但是我覺得能夠讓觀眾願意來看我的紀錄片，才是最大的一個因素，所以後來我接受了建議，讓台灣的美麗先呈現出來，讓大家覺得生在這土地上是個驕傲，那當然後來看到很多不管天然災害或人為破壞，給大家一種刺激，然後希望大家可以自己反省。

你認為電影上映之後，對於台灣社會的影響是什麼？

當時的影響非常大，因為這部紀錄片讓環保與內政兩個首長都離職了。電影上映了以後到現在為止三年的時間，我們在全世界就幾乎都跑了一遍，包括中南美洲。然而《看見台灣》這部片子講的是台灣，為什麼世界各國的邀請這麼多？後來我發覺到，這是一部沒有語言隔閡的影片。雖然它沒有語言的隔閡，可是你可能很難相信，我們本來只有中英對照的字幕，後來出了日語的版本、西班牙語的版本，還有德語的版本。

政府後來有因為電影的影響而有什麼具體作為嗎？

當時的行政院長下台以後，大家感覺好像當時承諾的一些事情又停下來了，院長根據我們電影裡面所有呈現的議題想要去改變，但是，我後來非常清楚地知道，環境議題其實就是政治議題，因為它牽扯到許多不同領域的人、族群、他們的生活、他們的經濟、他們的影響力，所以很難做到改變。所以我並不期待政府可以做到什麼事情，但是，這兩年來有時間的話我當然還是會分享這部紀錄片、傳遞環境保護的理念，包括我今天下午兩個都是這樣的行程，到台中、到高雄，在我有限的時間裡，我每到一個地方去的時候，其實每個地方接待我的人，不管是學校社團或是政府機關，都親自告訴我說，我們這部紀錄片給他們太多啟發跟影響。所以後來《看見台灣》變成國小教科書

的教材，從去年開始，這兩年到了五月份小朋友上到這個課的時候，有些老師就會請他們寫個卡片或信給我，說他們上了這個課很感動之類的。很有趣的是，昨天我妹妹的小孩，他老師在他的聯絡簿上問「齊柏林導演和你們有關係嗎？」所以我覺得就是，即便在政府這不太有作為，但我覺得環境保護的意識，還是要深植在我們每個人的心裡面，然後讓我們的孩子能夠很快地了解到，如果他從小時候就接觸到這樣的訊息，我相信他長大後就不曾去做破壞環境的事情，然後到那個時候，政府也不需要有什麼作為了。

從導演的觀點來看，對於未來、對於環境保護的這個一小步，你覺得一般人可以怎麼去做？

其實很多人看了影片後都很傷心，想說他們能為台灣做什麼事情，我覺得這個環保的觀念是全面性的，不管你是在環境保護的任何領域裡面。我個人常鼓勵他們，其實從我們自身做起，我覺得我們在台北市有一件做得非常好的事情，但是出了台北盆地以後大家就沒辦法做到，是什麼？垃圾問題，我們在台北，從前面幾任市長告訴我們要做垃圾分類，後來垃圾袋隨袋徵收，台北市基本上是比較乾淨的，可是當你出了台北市到鄉下地方去，其實這方面就做得非常非常不理想，我們小時候對鄉下的印象是純樸的、乾淨的，可是你現在離開台北市到鄉下地方到海邊，都是滿地的垃圾！這東西就是你對要不要保護我們自己的土地、保護地球有很大的關係。所以我覺得傳遞環保的觀念跟環保的教育是最重要的，因為你看，我們以前也不知道要做垃圾分類，當垃圾造成我們生活周遭的危害以後，政府開始告訴我們，用不同的方式、手段，讓我們要做到這點，現在我們做垃圾分類已經是習以為常，反而是我這段時間出國到很多先進的國家去，他們不僅沒有垃圾分類，而且都是使用那種一次性的保麗龍，使用時我自己都會覺得不好意思。我們去很多國際的影展，他們給我一杯熱咖啡或給我一個餐具都是保麗龍的，我都不敢用，所以我覺得怎麼樣從自身做起，這真的就是要從提升我們愛護地球、愛護環境的觀念做起，當你有這個意識的時候，其實你就很自然的會去做改變，例如你亂丟垃圾，你就會覺得不好意思，或是你車子排氣不標準的時候，你會想要去改善之類的。我有一個印象非常深刻就是，我在休斯頓影展的時候，我們的片子被選為閉幕片，映後有Q ＆ A，其實那場的觀眾裡大概華人的觀眾和美國人的觀眾一半一半，第一個問問題的是一個美國的觀眾，他就紅著眼眶跟我說，他都不知道他過去的生活習慣，有那麼多是傷害環境的行為，他覺得《看見台灣》是看見自己，他的話語那時候讓我非常感動。

華人與美國人的差異何在？

華人當然就比較不會表達自己的想法，不過那位美國觀眾的回答，讓我覺得其實有點小小驕傲，因為這樣的訊息可以傳遞到那個地方去。

我也是非常同意，其實這個電影帶給大家最大貢獻的地方，就是在結束的時候，讓大家對環境意識有一種認知。

其實我自己是在看到台灣的環境遭到傷害的時候，引發來拍這部紀錄片的動機。因為我並不是一個電影創作、製片創作人，我原本是一個公務員，一個上班族，空中攝影是我的志願、志向，我拍了很多年，也出版了很多書，我看到環境被破壞的時候，心裡很焦慮，尤其是我們自己的國家、自己的土地，我會想告訴我們的同胞，可是大家都很冷漠，大家都覺得環境破壞跟他自己是沒有關係的。

你做了這麼棒的一件事情，身為一位藝術家，想要問你的是，藝術家在社會中的定位、藝術家的勇氣，你又是如何用藝術家的能力去參與、推動？

我其實對於藝術家的這個「家」的認定，覺得那是非常崇高的一個位階，所以我不敢說自己是一個藝術家，我認為只是個創作者。但我覺得無論從事什麼樣的工作，只要在自己擅長的領域裡面能夠發揮，都是有貢獻的。我有時候去大學裡面演講，我都跟他們講說，我從小就是不會念書的小孩子，而且是個很沒有信心的人，求學的過程中因為功課很不好，分發到壞班，國中就被學校放棄了。後來我是從攝影找到我的興趣、找到成就感，然後找到一個可以發揮志向的地方。「abandon」是我學會的第一個英文單字，因為我從小就被台灣的教育制度放棄了，所以我就鼓勵很多孩子、大學生，今天大家都可以得到這麼好的教育環境跟資源，我可以拍一部紀錄片影響大家，那你們一定可以做得比我更好！我是這樣鼓勵孩子。我非常高興我可以用攝影的方式，不管是拍照片、或是拍紀錄片，然後提醒台灣的人，要很關心我們自己生活的土地環境，這是到目前為止我覺得自己做對了的一件事情。大部分從事藝術創作的人，在作品的呈現，不管各類型的作品呈現，都想呈現他的美感，但是攝影卻是一個非常寫實的，尤其即時攝影，它是一個沒有辦法欺騙你眼睛的一個創作，所以當我把台灣的美麗跟台灣的傷痕都呈現出來的時候，其實影像會形成一個非常強烈的意向衝擊，此時觀眾會產生非常強烈的視覺震撼與心理撞擊，當這個撞擊產生的時候，其實你愛護環境的心就油然而生了。

你這麼有創意，可是在整個教育系統裡卻沒有被發現，你是自己摸索出來的，教育系統竟然無法培養出你這樣的人，但在德國好像也是這樣。

我在日本的一個影展，我記得是大阪影展，影展主席就跟我說了一句話，他說他覺得電影圈的領域裡，需要更多不是學電影的人加入！等於他看到了我的一些創意。

聖稜線雪山、大霸尖山雪景
齊柏林

因為本來就是很多領域需要不同背景的人才有更開放的思考，不然有那個背景就受限了，就只會想同樣的事情，我其實也很同意，我們現在北藝大新媒體藝術學系在收學生時，我們是科技跟藝術，其實也都是不同背景的，事實上我更想收到的，都不是這兩個背景的，因為我覺得那樣才有辦法有不同的思考。

看過你的自傳，想詢問你成為藝術家的契機在哪？朱麗安看到你拍的照片，其實她認定你是藝術家，所以想問為什麼要成為這樣的藝術家或是工作的職位，是因為政府工作錢多事少離家近嗎？還是說你有另外的一些潛在的想法？

我覺得攝影這個好像是天分，在我念高中的時候我就打工賺錢去買照相機。我一直很羨慕會彈琴、會畫畫、會拉小提琴的人，可是我們小時候家裡就沒有這種環境可以學習，後來就是忽然發現「拍照」是一個可以進入藝術領域的比較容易的門檻。所以我其實也沒有跟老師上過課，我在想要從事攝影領域的時候，都是自己買書來看，以前有像「藝術家出版社」之類的，常出版包括德文翻譯的攝影工具書，我是看書自學的。所以我覺得好像有種與生俱來的本能，然後我在高中和讀二專的時候，就編校刊、編畢業紀念冊。步入社會時，因有攝影領域的專長，於是就當職業的攝影師了。之所以去當公務員確實是因為穩定及父母親的期望，他們希望我有穩定的收入。其實我在民間的待遇比當公務員好，但比較不是那麼穩定。後來我去當公務員的時候，單位賦予我一個記錄國家公共工程的新建過程任務，對我而言是駕輕就熟的。雖然那時在國道新建工程局工作，但我常支援政府的拍攝，例如華航空難或是油輪外海失火也會被叫去拍，甚至總統、院長的活動，有時候也會找我去支援，當時這些工作對我來講都是一個只需要付出百分之五十的工作能力就可以做到的事情。所以，攝影這個工作，是讓我找到人生自信非常重要的一個契機。

為什麼要辭掉工作成立自己的公司？

因為在台灣的政府部門裡，有公務員服務法的限制，那時我的工作年資已經二十三年了，但還要三年才可以退休，要拍《看見台灣》必須有資金來源，而這會跟我的公務身分與服務法產生衝突和牴觸。當時我有非常強烈的使命感，因為大部分的人對於我們的環境遭受到破壞是漠不關心的，我非常強烈的想要提醒大家，真的是不能再等了，一定要重視台灣環境惡化的現象，所以我很急切的想要拍《看見台灣》這部片子。但是我想做這件事情，就必須辭去工作才能符合政府公務員服務法的規定。而我並不是那麼勇敢的就辭職，我當時試圖想得到政府的支持，讓我留職停薪來做這件事，但詢問了主管機關，通通都不行，公務員不能有資金收入來創作。

當時我比較擔心的是，我年紀也快五十歲了，體能在衰退，眼睛老花也越來越嚴重，這對我要拍片是一個很大的危機！而我更擔心的是，我的意志力會消失。所以我大概經過了一整年的猶豫、考慮，就決定辭職讓自己沒有退路來做這件事情。因為我是家裡唯一的經濟來源，所以當時我覺得這項決定對我而言是一個很大的賭注，其實現在想起來還是有點想哭，那時被潑冷水、挫折實在太多了。當時我一直覺得我做的是一件好的事情，應該可以得到很多人的支持，但實際上我去尋找拍攝經費贊助的時候，卻是非常困難的！因為我後來發覺，有能力支持拍片的企業家，也可能是傷害環境的一些產業。所以剛剛說到所謂「藝術家」，我曾經被一個企業家當面說，你們這些從事藝術創作的人，只會伸手跟人家要錢，不會自己去賺錢，這對我來講是一個極大的羞辱。當時是非常的洩氣，但後來想一想，其實他說的也許沒有錯。畢竟因為這是一個講環境保護的片子，所以後來我們還是得到了幾個關心這個領域的基金會，給了我們一些重要的支持。如果當初我還是繼續留在政府部門等待我的退休金的話，我想我這輩子一直會有遺憾，因為想做的事情沒有去做。我以後可能會跟我孫子說，爺爺以前想拍一部紀錄片，可是因為什麼什麼原因沒辦法拍……，就會終身遺憾了。

我們剛剛主要是在談藝術比較挫折的部分，其實人生面對挫折的時候，還是必須勇往直前，你在面對挫折時看起來都能夠走出去，想請問你的動力來源，如何可以有勇氣的繼續去面對挑戰？你的方法可能有助於其他也陷在低潮的藝術家們。

其實我大概有兩個因素，第一個是我個人個性的問題，我是一個神經比較大條，沒有遠慮沒有近憂的人。我當時要離開公職的時候，個人存款大概就是台幣十萬塊左右，我覺得一件好的事會得到大家的祝福，所以就這樣離開了，當時我的兒子問我說：「爸爸你有錢讓我讀大學嗎？」每一次當我面臨挫折的時候，通常我是睡個覺起來第二天會重新開始的那種個性。第二個很重要的因素就是，我成立了公司以後，有一個非常支持我的團隊，所謂團隊其實就是幾個很重要的人，就是我們的同事，因為我沒有退路了，其實我們拍這個片子都是門外漢加入的，有句話說「船到橋頭自然直」，我後面的這幾位同事，某種程度來講也是一直把我往前推，所以我不能退後、不能失敗。因為那時候我們借了很多錢，我們當然沒有辦法預期這個片子帶來的成果，但是當時必須抱著一定要完成的信念，最後這個片子雖然得到一些經費支持，但在支應上還是不夠的，最後只能去拜託銀行借錢給我們，這些銀行開出來的利息條件並不好，但是當《看見台灣》票房成功後，他們都很高興地宣傳他們參與幫助了這部影片。

所以銀行有對你們比較好嗎？

當我們決定要購買新辦公室之後，銀行讓我們有較多的貸款，利率也低很多。之前辦公室是租的，那是一個家庭格局的，因為同事變多了坐不下。其實我們找辦公室找了一段時間，本來要去租廠辦，因為我比較希望攝影設備進出方便，而廠辦的租金也便宜很多。

對於十五歲的中學生，你會給他們什麼鼓勵的話，會給他們什麼樣的建議？

從我自己的成長過程來說，學校以前是用資質來做區分，所以我很早就被放棄了，但現在我覺得台灣的教育已經改變了，跟我們那時候不一樣，現在反而是以鼓勵來替代壓力，我覺得現在的小朋友們，其實不必很心急的為了要達成老師或父母對你的期望，然後就對自己沒信心。我自己從小就是一個沒有自信的人，我覺得現在要給十五歲的孩子們的就是自信心，不管是在任何他喜歡的專長領域裡面，還是要讓孩子們自己知道，他要讓自己在熟悉有把握的環境裡，找到他的自信。我跟我兒子的關係，就類似你剛剛講的，家長跟孩子之間有觀念上的差異，我兒子在唸國中的時候就告訴我說「爸爸，以後我要唸中文系」，就我這種已經在職場上有工作經驗的人，會有一種唸中文系沒出路的觀念，那時我兒子很挫折。但是隔了一天，我覺得前一天對他講的話太嚴屬了，沒有支持他的想法。其實我以前也沒有很好，但我從攝影找到自信，於是我告訴他，如果你真的想要讀中文，就去唸吧，態度轉為支持與鼓勵。後來他考到台大中文系，在他的領域裡面就很強了，現在當老師表現得很好。

你覺得在世界上還有哪個問題是有待被解決的？你認為最大的議題是什麼？

這當然就是最近川普說的，他不承認巴黎的氣候協定，其實我們去過美國就知道，那真的是個最不環保的國家，享用了全世界的資源，但是他們卻不願意為世界的環境來盡一份心力，因為由儉入奢易，由奢入儉難。其實全世界有非常多的貧窮的國家跟地區的人，的確你要他們去對這個氣候變遷的議題、對環境保護的議題做一些努力，說真的是有點困難，他們吃都吃不飽了，怎麼會在意氣候變遷？但是就一些富強的國家，我覺得他們應該要善盡國際上的一個責任。像氣候升溫的這個議題，大國當然沒有感覺，可是當北極南極的冰溶化以後，南太平洋的島國就被淹沒了，他們也沒有做壞事情，可是因為整個地球的氣候型態改變，他們反而成了受害者。當然那講的是比較大的，我自己對台灣的深刻感受就是，當你侵害了大自然的環境，自然界有一天也會反撲，它會連本帶利地討回來，所以最後受傷受害的還是我們自己。

這本書就叫《烏托邦工具箱》，工具其實是個抽象的概念，像電影的「拍攝」就是個工具，在未來，你覺得「工具」這件事情是什麼？因為烏托邦是理想國，我們如何可以藉由一些行動，就像你拍片這樣，藉由一些什麼事情，可以共同來達到一個比較理想的境界？

花蓮和仁幸福水泥礦場
齊柏林

其實我現在正在進行《看見台灣》的續集，拍攝的範圍就擴大到台灣周邊的地區、國家，當然台灣人會以台灣為核心，但是環境的議題是沒有國界的，譬如大陸的霧霾影響到我們、日本輻射海洋裡的魚也會流到台灣，所以我下部紀錄片就希望透過台灣的角度來看到我們跟鄰居的那些環境議題的關聯。如果是回應這個問題的話，其實下一部片子就是我的工具，我用我的工具除了讓台灣認識別的國家以外，也希望讓別的國家了解到，他們怎麼樣影響到台灣。所以，我身為一個台灣人，很希望能夠在國際社會裡面發揮到台灣的影響力。當朱麗安今天的採訪變成她的一本新作品的時候，其實她就是我的一個工具了。

問個比較詩意的問題，你的電影都是由上往下拍，那你對於「雲」的看法是什麼？

我們在飛行的過程中，最怕的就是「雲」，因為雲就代表有氣流產生，當直升機飛到有雲的地方，通常氣流會非常的亂，所以在飛行看到雲的時候，都會盡量離它遠一點，我可以透過鏡頭捕捉它，但不會去靠近它，雲對直升機目視飛行來說是危險的。我在飛行的時候，當然穿雲可以創造一個在影片上非常視覺的效果，讓你身歷其境的。但是你很怕雲的背後會有一座山，所以它非常危險。我們在拍攝的時候，直升機上沒有導航儀器，都是目視飛行，所以即便是要透過鏡頭去穿越雲的時候，也都只能在雲的邊緣一點點，這個時候我就會很享受自己像飛鳥一樣，甚至會把手伸出去想要摸摸雲，但其實是濕濕的水氣，但是雲確實是在畫面裡面，非常好看的一個元素。

現在正在籌備《看見台灣》的續集，我們希望在2018年底能發表。《島嶼奏鳴曲：齊柏林空中攝影集》這本書有個特別的地方，就是我們每個篇章都有個QR Code，用手機掃會有音樂出來，你可以聽音樂看這本書，每個篇章都有。

齊柏林，1998年擔任專業攝影師，1990年服務公職成為空中攝影師，記錄台灣各項重大工程的新建過程。他於工作之餘熱情致力為台灣土地環境留下珍貴的空中攝影紀錄，從事空中攝影逾二十年，空中攝影飛行時數2000小時，累積超過40萬張空拍照片，出版多本空拍攝影集。2009年莫拉克風災重創台灣山河，齊柏林毅然決定放棄公職，投身空拍台灣電影紀錄片創作之路。經過一年籌備、三年飛行拍攝及一年的後期製作，齊柏林為台灣首部空拍電影紀錄片導演、攝影的看見台灣於2013年11月上映，引起廣大迴響，不僅獲得金馬獎最佳紀錄片的殊榮，也為台灣影史紀錄片票房與上映寫下新頁。

我歡迎下一秒發生的任何事

下一個

John Cage

46

46 ｜ 事關全體

變動中的世界需要的新思維

Hans-Peter Dürr

得出的結論是，物質是不存在的

我不僅是原子物理學者，對於究竟是什麼使世界內部凝聚在一起，向來也深感興趣。我研究物質長達五十多年，而得出的結論將會令你大感意外。我的結論就是，「物質」是不存在的。而這個體認使我得以跨越一個我原本沒有準備要跨越的界線。不過，我們在界線的另一邊所發現到的，對科學而言雖然是全新的，在其他人的理解上卻一點也不新。突然間出現機會，可以將人們原本爭論孰是孰非的眾多事物串連起來，而我們也走上一條更能靈活應變，能以某種方式廣納其他觀點的道路。但與此同時，自然科學家們卻也發現，他們大幅失去了原本所扮演的，能真正斷言何者為真，何者為偽的重要角色。今日我們依然宣稱這是一種全新的自然科學觀，但其實這種觀點已經擁有上百年的歷史，一點也不新。而由此發展出的現代物理學──儘管一開始看似荒誕不經──使我們得以做出某種詮釋，而相較於古老的觀念，這種詮釋能得出包納更為廣泛的意義，並使自然與人文科學，甚至宗教等之間的歧異，在某種略微修正過的含義下，頓時消失了。

當我向各位說明這種新科學時，如果你聽不懂，也請你放心，因為這表示你已經接近了解了。而我們也會進入那些我們發現，我們的語言並不足以表達那究竟是怎麼回事的領域，於是我們只好繞著圈子解說。但真正生活著，而不只是假裝活著的人將會發現，這麼做並不是在繞圈子，而是為我們開啟我們無法精確定義的觀看方式。因為這樣，新科學的詮釋要自由多了，因而最終能夠使幾乎人人都感到滿意。至於不滿意的人，大概是那些自以為我們再過幾年就能「掌握」世界的人。而許多科學家所想要的，正是我們能依照我們的希望來創設、建構世界，而非依照大自然的意願。

「事關全體」這個標題當然非常具有挑戰性，光是「全體」這個說法──這究竟是什麼意思？其實這種說法本身就錯了，所謂「全體」應該是任何部分都不缺的，但對於根本沒有「部分」的東西，我們該如何稱呼呢？對此我們並沒有完全恰當的說法。如果我想以某種涵蓋一切的意義來論「全體」，我就做不到了，因為這麼做的「我」，就已經不同於「全體」，這麼一來就有了「二」者，因為「我」還沒有在全體之內──結果就走錯路了，所以我必須不斷地動點手腳。萬事萬物彼此都互有關連，只有正在談論這件事的我除外⋯⋯

「變動中的世界需要的新思維」是我的副標題，這裡所說的「新」指的是自然科學裡的革命，這場革命在1900年始於普朗克(Max Planck)，他對無法以傳

統方式詮釋的實驗提出令人意想不到的解釋，到了1925年，則主要由海森堡（Werner Heisenberg）予以發揚光大；而三十年後，我與海森堡共事將近二十年。海森堡與波耳（Niels Bohr）及其他幾位科學家建議以不同方式加以解釋，結果原本的矛盾突然間成了令人茅塞頓開的道理。距離當年談論「新思維」，到現在已經過了八十多年，但這種觀點是如此複雜，離我們的思考方式如此遙遠，以致一直未能為世人真正接受，就連在科學界也如此。問題不在人們想要等待更佳的解釋出現，關於這個主題我們所知道的並沒有那麼多，因為這是非常難以說明的，更別說將它寫進教科書了。但這種新思維卻促成一種改變世界的嶄新技術、嶄新科技。唯有在這種新物理學的基礎上，我們才能理解根本不可見的微電子學；另外，它也促成一種全新的化學。

至於另一個結果則是，它也使製造原子彈成了可能。由此看來，這種新思維不僅能帶來造福人類的知識，也能導致我們不只摧毀我們自己，還會摧毀整個地球——至少是生活在地球上的生物。就我來看，我們全都處於一種精神分裂狀態，我們的思想還停留在十九世紀的思維，這種古老的觀念認為真實（Wirklichkeit）是一種全體科學建構於其上的事實（Realität）——儘管我們知道，這種想法一點也不正確，我們卻必須帶著這種古老的思想在二十一世紀試著籌劃未來，而這正是造成危機的原因之一：我們落後了，我們本該引進新思維的。對許多人而言，這其實是一種解放；但那些希望藉由自然科學，有朝一日能掌控世界的人卻大感失望。他們終於了解，無論他們多努力，大自然總是居上風。

這種觀點證明了某種我覺得非常吸引人的事。在我們的世界裡我們有「死的」與「活的」，而我們也發現，科學主要在研究「死的」，整個自然法則都是建立在死的物質之上的。但在背後，最重要的並不是物質與機械性，而是截然不同的東西，這使得我們其實已經無法再區分「活的」與「死的」了。而最後我們會發現，我們不能將「活的」解釋為一種複雜到我們無法計算的機械體系，事實上應該倒反過來——「死的」根本不存在，「活的」才是最重要的。

因此，新思維對於目前我們所追求的永續性影響也極大。在我們的印象中，目前我們的所作所為是沒有未來的，因為它們帶有許多毀滅性的成分，我們必須尋求與此不同的解決之道。就「sustainability」（永續性）這個英文字來看，它的意思是「ability to sustain」（持續、保持的能力），因此我們追求的，是維持原狀的能力。

如果萬事萬物都該維持原狀，這種觀點似乎不太具有吸引力，也就難怪年輕人興趣缺缺了。這不一定是我們來到這個世界後所要追求的目標，我們的目標應該是，要能保有創造力與生命力！而這意味著，事物不該維持現狀。我們認為，「活的」是過去三十五億年來真正成長的。在這個對我們而言看似大得不可思議的時間區段中，從一團化學濃液最後偶然形成了人類。

這並非物質性的成長，而是形成一種日愈複雜的有機體，而這種有機體出現越來越多的特質、越來越高度的應變能力，能應付各種不同狀況從而存活下來，不需要先要求哪些條件才能存活。而我們感興趣的，正是這種在背後演化的「質」的發展。

Hans-Peter Dürr

在此我想談談這種現代的觀點——但不是以一名想向各位鼓吹世界真正樣貌的物理學者，也不是以某個相信自然科學對萬事萬物能有更深入的理解，因此認為，對諸如人文科學，特別是宗教等採取反對立場是相當重要的，這樣的身分。更重要的是我們了解到，現在我們不再是你們的反對者，而是我們都在同一條船上，而且我們不再懷著你一定要加入我們的想法，這會讓我們更好去理解事情。這麼一來，我們便賦予不同的觀點勇氣，使它們了解，它們認為是正確的，並不只是虛無飄渺的夢想，而是同樣有其道理的，這些不同的觀點只是指陳相同事物的不同語言而已。

只是這一點我們大家都無法用我們日常使用的語言來表達。我們的日常語言一如我們的思維，並沒有具備理解世界的能力，而不過只是存活於世界之中。

至於我所關心的第二點則是：我不只是想放任想像天馬行空，我也希望能釐清什麼是未來必須達成的，以及目前我們為何會陷入這些危機當中。而我們必須認清，現在我們之所以做錯，並非因為那是大自然裡並不存在的；而是因為我們仿效「死的」多過追隨「活的」。在大自然中，活著的最後總不免一死；如果我們繼續我們到目前為止的所做所為，我們就等於讓活在地球上的儘快再度消失。只需要看看其他已經不存在任何生命的行星，我們就了解這是理所當然的道理了。

要從現在的狀態過渡到另一種狀態絕對不容易，特別對我們西方文化而言。我們是如此迷戀這種具體的解釋自然的方法，因而緊抓著不放。這種解釋針對的是「死的」部分；但其實「活的」依然存在著——但願如此。與亞洲國家的人討論這種新觀點時我幾乎沒什麼問題，那裡的人問我：「你為什麼稱它是『新思維』？」這是我們的思維，我們總是從我們西方的觀點論人，探討人是如何

思考的，探討過去人有多可怕，還有我們是如何把人變成這麼棒的生物等等，但卻沒有考慮到另外的五十五億人或許並不同意這種觀點。他們擁有截然不同的傳統，因此也無意把這種觀點稱作「新思維」。他們的看法毋寧是，現在西方人總算有點覺醒，知道在背後還有其他東西了。

我想談談我們對這個世界的感知，這我們稱之為外在感知。我們認為基本上我們是獨立在事物之外在觀察，並且能以觀察者、以自然科學家的角度提出解釋，並且認為這是理所當然的。這種觀點的錯誤在於我所說的「整體」根本不容許我把自己抽離出來。

於是我們開始說，真實是一種事實，而這種觀點影響十分深遠。「真實」這個說法是埃克哈特大師(Meister Eckhart)在十三世紀末提出的。「真實」表現的是發揮作用且不斷變換、改變的；而「事實」則是具體的，是可觸摸的、靜態的。如此一來，動態的世界突然間被某種我能理解、我能擁有的固定不變的世界所取代，彷彿世界全然是由可觸摸的物體所組成的。這是笛卡兒、牛頓等人古老、古典的觀點，而我們的語言也適合這種觀點。世界是由物質組成的，開始時這裡一小塊，那裡一小塊，而這樣的物質是不會改變的，它們永遠是物質，以各種形狀、各種原子與分子呈現。而所有這些的互動則開始形成某種「整體」。以上是這種「外觀」法的基礎。

於是我們不再探討「內觀」法，我們認為內觀法是為了那些有點不確定，因而必須建構一個內在世界，好讓自己能「和自己更好地對話」的人而設的。外觀法蔑視所有無法客觀化的，但這卻意味著，我們不只容許主體、客體的差異，也就是我身為主體觀察著某個客體，其影響還要深遠得多：為了能真正從事優良的科學研究，客體將會被人與主體分離開來。科學自有它進行實驗的方式，那便是讓實驗與做實驗的人分離，排除實驗者的情緒來避免影響實驗結果——比如雙盲法。而由此得出的結果則被視為是絕對嚴謹的自然法則，是我們可以信賴的。

但後來我們卻會發現，正是這種切割毀了生命。事實顯示，「中間」還存在著無法事後添加上去的連結，這種連結是和我們稱之為精神成分有關的。精神——我稱之為「愛」，因為我覺得「精神」這個說法過於理論化。反之，「愛」卻是動態的，我們無法對它加以解釋。

如今經由科學我們知道，我們對事實的知覺是非常狹隘的，比如我們只看得見我們稱之為「光」的部分電磁波，其餘的不靠儀器我們就看不見。我們的知覺把事實減降成非常狹隘。但不光只是這樣。我們還認為，其他人也和我們一樣，在感知、觀看方式上同樣受到限制，於是我便假設，我們在談論的是同一個世界。但假使我們和另一個人交流彼此感知的結果，我們就會發現，結果是相當分歧的，而且我們只接收我們認為是重要的。如果我不是每次都得處理所有我看得見的，

精神——我稱之為「愛」，因為我覺得「精神」這個說法過於理論化

就比較容易存活下去。我們被訓練成幾乎能遺忘一切，只記住攸關我們性命的；但事後我們卻想要將我們所感知到的再次概化。其實我們就像在篩濾東西，最後只留下我們能夠處理的。然而，更「糟」的是，我們所看到的，其實也已經被動了手腳。對此人腦的處理方式是，刪除許多會令我們失望的訊息，好讓我們能較快變得開心，而這種簡化對求生存是非常重要的。但這也意味著，每個人的世界觀其實都不同，原因可能是他成長過程經歷到的事物和他人不同，或者環境不同，比如在沙漠裡、在山區、在海邊。因為如此，所以語言也各不相同，並且因為這樣致使他所見到的，以及他如何組構他所見到的，演變成各不相同的組合。除此之外，還有各種不同的文化彼此爭論孰是孰非。但是我們使用的譬喻卻截然不同。重要的不是孰是孰非——一切不過只是譬喻而已。

自然法則的特質在於，基本上我們總是能釐清什麼是目前存在的，並且能透過明確的法則去了解它的變化。如此我們能以數學計算出，未來會發生什麼，還有人類是如何形成的等等，這樣我們就能掌控世界。然而又並非這樣，因為問題是：我究竟也在其中或者不在其中？如果我也在其中，那麼就算我知道未來會發生什麼也毫無用處。除此之外還另有一種荒謬的區別，把人類視為是特別不同的，而其中又有一些是特別受到垂愛的，他們就是「人」。而想當然爾，這種「人」一開始只是男人，而且只是少數幾個類似上帝的男人。這些插手這個依照一定法則運作的作品的偉人，能以某種方式置身於外並改變它。以人類為宇宙中心的論點令人感到不安，因為我們把人類與人類以外的自然相對立來看，把人類視為是協作的創造者，如同造物者上帝一樣，必須部分外於這個世界。

我們為什麼會得出這種自然法則呢？關於這一點天文學家愛丁頓 (Arthur Eddington) 曾經以一則故事加以譬喻。他把科學家比喻為一名魚類學者，這位學者發願研究海洋生物。經過數年的撈捕，他得出魚類學的兩項基本定律：第一，凡魚皆有鰓；第二，所有的魚體型都大於兩吋，也就是大於五公分。有一天他遇到了一名友人，這位朋友是個哲學家。魚類學者於是把自己的心得和朋友分享，結果哲學家說：「慢著，凡魚皆有鰓？你捕魚捕多久了？」「兩年了。」「可是經過兩年你又沒有辦法證明，凡魚皆有鰓呀。在這兩年你只見過一小部分的魚，這種說法有可能是個定律，可是你並不能說，現在你就可以證明了。至於第二個定律根本就不是什麼定律！如果你量過你魚網的網眼大小，就知道那恰好是五公分，你根本沒辦法捉到小於五公分的魚。」「可是，」魚類學者爭辯說：「親愛的哲學家：我是自然科學家，而在魚類學裡，魚類的定義就是，可以用網子捕撈到的；至於用網子捕撈不到的，就不是魚了。」

也就是說，我們要的只是「網子」捕撈得到的。而這個網子不只表示我們有著明確規定我們該如何的教科書：怎樣的實驗才是科學上可接受的好實驗。為了實驗的結果能讓人信服，於是便會提出一些要求，比如這項實驗必須重複好幾遍，並且能在這個基礎上得出充分的統計數據。更重要的是，唯有經由進一步

的分析、經由分析式的思維，我們才能獲得可採用的結果。而分析式的思維則意味著，如果我把某個東西拆解開來，研究其中小小的部分，之後再將它們組合起來或是總結歸納，並且得出關於整體的看法，我就更能了解這個東西。但也可能因為拆解的過程我失落了某些很重要的，而實際的情況正是如此！因為因果關係是與「活的」密切相關的，如果我直接把「活的」排除在外，得出來的就是這種定律。我們必須非常小心，不該輕易宣稱，拆解時壞掉的，根本就不存在。

在此我想再跨越一步。實驗不只是篩濾事物，每個實驗同時也是一種干預，而在自然情況下，這種干預並不存在我們所要量測的事物之中。

且讓我以絞肉機來打個比方：我用的肉構造極為複雜，現在我把它從上方塞進絞肉機裡——我把我面前的世界塞進那裡，把所有的東西都絞碎，於是就有小香腸從前面出來，因此我就認定：啊哈，世界是由小香腸組成的。這時我們採用的特殊執行方式對最後出來的結果扮演著極為重要的角色，而我們則把這個結果當成解釋源初的基礎。這麼做並非全然錯誤，只是為什麼非得是小香腸呢？另一個人說：「抱歉，我這裡得出的是麵條。」於是兩人便開始爭辯：世界到底是由麵條還是由小香腸組成的？其實兩者都不是——是我們所採用的方法，使我們得出這種結果的。

而這就是我們所認知的世界。

歐洲核子研究組織(CERN)的粒子加速器，瑞士日內瓦邦
©2009年，歐洲核子研究組織

舊自然科學家的得意之情並非毫無道理，但他們不過只描述了經過這種處理後存留下來的，而事實證明，這種作法也非全然錯誤。「舊」物理學依然是可行的，只不過相當粗糙。在舊物理學裡我們認為，如果想掌控世界，首先我們就必須了解世界的起源，也就是找出最開頭時存在的原始微粒，而這些微粒交互作用的結果，就是我們周遭的萬物。因此，我們想找的是純粹的物質，而不是還具備形狀、色彩等特質的東西。我們把物質一分再分，直到最後再也無法再分了，得出的就是原子。於是我們歡欣鼓舞地宣稱，現在我們幾乎找到答案了，接下來我們只需研究它們的交互作用，其他部分也就揭曉了。於是拉塞福(Ernest Rutherford)用阿伐(α)射線證明原子具有一定的構造，有一個原子核，而原子核比所謂的「外殼」小上10,000倍。這種「行星模型」我們在學校裡都學過。我們太早使用了「原子」這個名詞，現在我們必須為比原子更小的部分命名，稱之為基本粒子、原子核等等。現在的新物理學則認為，如果我們越分越小，越往「下」分，分到最後物質就消失了。人們認為，如果最終還存在著物質這樣的東西，那麼我們所設想的原子就不可能存在。

這麼一來，所有環繞的電子將會因為電磁力而掉進原子核裡。但實際的情況是，它們環繞著旋轉，根本沒有發生這樣的事——但只繞著特定的圈圈轉。於是我們認為，由於電子如此快速，我們必須將電子「弄模糊」，接著再弄得更模糊，如此這般繼續下去，最後出來的，是完全弄模糊的電子，已經不再是物質，而

是波了，但波代表的是呈現某種關係結構者，並不是我們碰觸得到的。於是我們便清楚，在「下」面，物質並不存在，基本上只是關係結構！萬物的根本不是有形的基礎，不是物質的、實體的，而只是某種關係。

但我們必須不去說明什麼和什麼有關係，才能理解這種關係：因為那純粹只是關係而已，關係在這裡、這裡、這裡。這是很難以想像的，如果我們以每天使用的手機為例，思考在我們輸入幾個數字之後，很快我們就能和在巴黎的朋友連結上，這究竟是怎麼回事；這麼想像，就比較容易理解了。當我看到有人剛通完電話時，偶爾我會問：「剛才你在做什麼？」而他則答：「剛才我在和巴黎的朋友通電話。」─「我知道，可是你是怎麼跟那位朋友連上線的？」─「這個你就要問的人了，手機又不是我做的！」─「我只是想知道，你認為這是怎麼回事？」─「嗯，哦，我知道了，是因為外面的乙太（ether，十九世紀物理學家所假想的電磁波傳遞媒介）。當我的手機『振動』時，乙太就『振動』，到處振動，於是我的朋友就會發現。」─「已經不錯，已經非常接近了。可是愛因斯坦不是說過，乙太根本不存在嗎！外面是真空，什麼都沒有！所以在外面『振動』的是空無！」─「這是不可能的！一定是有什麼在振動。」─「沒有，那是真空，而這個真空出現了一個凹陷。」我實在無法想像，什麼真空什麼凹陷的……而我在巴黎的朋友看到了這個凹陷，說：「有人打電話給我！」每個人自己的手機都產生一個凹陷，而每個人都知道，哪個凹陷是給自己的，哪個不是──要視撥打的號碼而定。

歐洲核子研究組織空拍圖，迴旋加速器軌道
©2008年，歐洲核子研究組織

萬物的根本
不是有形的基礎，
不是物質的、實體的，
而只是某種關係

對這樣的世界我們已經很習慣了。

這個我稱之為「非物質」（A-materiell）。這個「A」的概念來自梵文，在德文裡稱之為「immateriell」，也就是看起來不像物質的。「A-materiell」意味著，「物質」（Materie）這個說法已經不具任何意義了，「物質」這個說法並不是解答，因為這個說法所表達的是根本不存在的。世上有些問題是無法回答的，原因不在於我們不夠聰明，而是這些問題沒有對象。比如我問：「圓是什麼顏色？是紅？是藍？是綠，還是無色？」不對，圓是沒有顏色的。「不可能！」有人這麼說，並且拿出原子筆，在紙上畫了一個圓，說：「是藍色！」但這個藍色當然是從原子筆來的，而圓的粗細也來自原子筆前端的小圓珠；也就是說，這是因為原子筆的緣故。但那裡其實還有別的東西，也就是圓。我該如何想像這種情況呢？這有點難。我是這麼做的：我先畫出一個圓，接著閉上眼睛，在腦海裡除去色彩。這麼做還比較簡單，更難的是連粗細都要去除，最後剩下來的就是「圓」了。你或許會反對：「這樣什麼都不剩了！」那是因為你把圓當成某種外在的東西，並沒有真的把它當作圓。在你裡面發生的，比如情感，是不會消失的──只有在你之外的才會。如果那是你的一部分，即使沒有把圓畫下來，你也會隨時帶著圓，並且永遠知道，圓是什麼，因為這裡有著某種我的情感更甚於我抽象能力的東西。於是我們便說：真實不再是事實，而是我們在物理學上所說的「潛能」，這個說法描述的只是一種以物質與能量表現出來的「可能」，

而「可能」代表的是「不確定」，有著無限的多義性，但又不是任意的，而是以某種方式受到種種守恆定律，比如能量守恆定律等的限制。

因此，世界是由「效」(Wirks)，由某種運動著並且也在時間中改變著的所組成的。那些基本成分並不是我們觸摸得到的物體，而是過程。如此一來我們突然就看到了某種對「活的」而言也真真實實的束西進來了。「活的」並不是「點」，而是會移動，有方向、有定位、有未來等等的束西。這就是我們所發現的第一點。

第二點則是，世界上無論什麼都沒有確定的位置。

我們大家都覺得，我們能確切說出，我們的自我在哪裡、外在環境在哪裡，比如我們正坐在一把椅子上等等。然而，我們的內在生命——心、心中的感受等——卻在移動，是擴張到終極宇宙的。因此我們可以說，我是與萬有相關連的。這並不是什麼交互作用，而是我們並沒有確定位置。我們不只在「這裡」，只要我們夠敏銳，我們也能感受得到極為遙遠的事物，雖然我們無法形容，我們接收到的是怎樣的訊號。而這麼一來，我們便進入了傳統上我們試圖以神祕主義去解釋的領域。

但這會發生在哪種空間中呢？絕對不會在我們所習慣的三度空間裡，而是無窮無盡，在各種維度不斷成長的空間中，在一個浩瀚無窮的庫藏中，而這庫藏則是具有學習能力的訊息之來源。在我們對「內在」的構形空間的觀念裡，我們腦子裡的理解一直還是我們所習慣的三度空間。但在這裡我們必須設想的多樣空間並不同於三度空間，而其中最大的差別在於它的整體性，這在梵文裡稱之為「不二」(Advaita)，意指分離是不可能存在的，因為存在的唯有「一」。

再來則是第三點：基本上未來是什麼都有可能的，也就是說，我再也無法像舊物理學的觀點那樣說：現在我基本上什麼都知道了，我掌握了自然法則，我可以外推(extrapolieren)，推知未來會如何。哦，錯了，基本上未來是什麼都有可能的，這表示在非常「下」面的組成部分，我們可以找到內建的真正活力與創造力。未來雖然不是任意地具有任何可能，而是具有一定的限制，而如果我們著眼於大處，並求取平均(Mittelung)的話，這些限制就會趨近於舊物理學的法則。

這是新物理學的觀點。

而這裡看似背景的，和能量完全無關。能量與質量、物質等後來表現為某種協同作用的結果，有如凝結的精神；精神一旦凝結，就突然擁有我們在這個世界所經歷到的所有特性。但除此之外，在背後依然存在著連結，只是這種連結我們雖然能意會，卻無法以我們的日常語言加以說明，我們只好接受。

那些基本成分並不是我們能觸摸的物體，而是過程

因此我們可以說，我是與萬有相關連的

基本上未來是什麼都有可能的

但這些跟我們有什麼關係？在我們的維度裡，世界和上面所說的截然不同，而我們如果採用「近似」法(Approximation)，得出來的也是這樣的呀！問題在於，是否存在某種狀態，而在這種狀態下，在「下」面的，會突然進入我們的維度？

你大概也聽過一種大家儘管不了解，卻都在使用的說法，也就是一隻蝴蝶搧動翅膀可以導致颶風。我們忍不住會想，這種使水旋轉的力量來自何方？但沒說的是，這種現象需要大氣中出現某種特定情況，水蒸氣必須恰好來到變成水的那個「點」，於是一個極微小的干擾，就會使水蒸氣變成水滴——而「砰！」的一下，一切全都成了水，而之前水蒸氣旋轉的地方，這時則成了旋轉的水，帶來毀滅性的後果。而正是這些不穩定的「點」具有把我們平時所看不到的，突然變得極為清晰的能力。

因此我想給大家看看這個「擺」。

靜止時的三重擺
運動中的三重擺

這裡有一個我無法預知會發生什麼的「點」，如果我把這個「擺」倒置，問當它往下掉時會朝左或朝右？那麼我並沒有辦法明確回答。有人建議，要先搞清楚哪裡是「上」？如果是上方偏左，那麼就會往左邊掉；如果是在上方稍微偏右，就會往右掉。而我總是將它的位置調得更準確些，總是讓它盡量靠中間；而當它位在正中央時，我就來到了那個「點」，於是它就停在上方了！這是必然的道理，因為它左右兩邊同時受到重力的牽引，於是兩邊的力量就抵消了，結果就像我關閉了重力那樣。但只要稍有偏差，它就會往下掉，這是一種不穩定的平衡。而在最敏感的這個點，就連環境中最微小的動作，比如我是站在它的右側或左側，都會使擺受到影響，因為我會把它朝我的方向拉──這是一種微小但具有決定性的引力。更進一步地說：我站的位置越靠近中央，這個「擺」就越能「感受」到存在世上的一切。而擁有這種生命力的正是這個新世界，也是這種蘊含在「下」面最微小的東西裡的突然浮現到表面的理由。還有，這種生命力是因為我面對一種不確定的狀態而出現的，這一點非常重要！如果你想要「活」，就不該期待擁有絕對的確定性，因為這麼一來，你恰好取走了有生命力的東西。

不確定性正是「我自由」的感覺。

但如果這個擺往下掉，就無法再次向上了。就在我正想說上頭有多棒時，我就沒辦法這麼說了，因為它又再次被囚禁了。

那麼，我是否能把它弄成不斷地談論，自由是什麼呢？

可以。因為這個擺不是單擺，而是三擺(Tripelpendel)──是擺上的擺，我們稱它為混沌擺，因為一旦讓它擺動，我們就無法估算它的運動。這非常美妙，你會看到，當你把制動器(擺上的銷子)取出時，它們就活起來了！而我們也知道，這跟讓自己全心投入，一無所求有關，而這也正是我們沉思冥想時所達到的狀態。如果我活在一個總是讓人感到有點恐懼的社會裡──不一定是莫大的恐懼，而是小小的恐懼──我就永遠無法達到這種平靜，無法進入這個靈敏的「點」。我們需要非常平靜，讓我們能全心全意投入的環境。我四歲的孫子正在學騎腳踏車，有一次我抓著腳踏車後面跟著他跑，當我放手時，他還可以繼續騎上十公尺才跌倒。他膝蓋流血，但他卻呼喊著：「爺爺，再一次！」他體驗到自己騎上十公尺的經驗，並沒有人告訴他該怎麼控制車子，他自然而然就這麼做了。而這正是讓我們「活」的情況──就在我們冒險的當下。這並不表示我們該魯莽行事，或是賭上自己的性命，而是意味著投入那個我們不知道接下來會如何的「檢查點」。

也就是新發想獲得契機的那個點。

如果你想要「活著」，就不該期待擁有絕對的安全性

或許你也曾想過，人類為什麼用兩條腿走路，用三條腿豈不是穩固多了，而用兩條腿意味著我總是有點不安全，然而這卻能帶給我「自己活著」的感覺，因為如果我擁有第三條腿，那我就成了椅子了。而如果我只用一條腿站立，那就更有意思了，因為這樣我會跌倒在地再也起不來了，這麼一來，生命就很短暫了。至於另一條腿，它也有同樣的想法，於是兩條腿開始思考：我們難道不能合作嗎？當我，也就是其中一條腿落地；你，也就是另一條腿就向前跨步；倒過來也一樣。

就這樣，我們開始走起路來：靠著兩個不穩定的系統彼此合作。但這並不表示兩條腿做著相同的事，如果另一條腿也做同樣的事，我們就會跟只有一條腿一樣，很快就摔倒。幸好現在我找到了一個所做所為和我相反的人，而這正是最重要的一點：「差異化」是絕對重要的。如果我從差異之中得出相互合作的整體，就能創造出新的局面，開啟新的境界，於是我就能走路。反之，如果只用一條腿站著，我就寸步難行。讓每個個體所獨具的特色彼此合作是非常值得的，這麼一來我就能獲得我自己所沒有的。同理，尋求有異見的人是非常重要的，因為這樣，所以我會找個女人而不是找我自己，否則就太無趣了。唯有如此才能形成一種張力，開啟新的境界。

人類彼此該如何相處，這是個大家經常討論的議題。而在這裡，我們得到了一個非常重要的經驗，那就是「活著」的模式具有兩種富於創造力的行動：一是差異化的可能，一是進行合作性整合的可能。既然每個人都是獨一無二的，我們

三重擺：動態圖
出處：www.gcn.de

就有責任開展自己的能力。而我們也說，我們需要自由，以便讓每個人都能完全自我開展；既然如此，對象就該真的是每一個人。這個人這些特質較強，另一人其他特質較強；而這個人會其他人不會的，這對彼此的合作是非常重要的。這種合作不像「地產大亨」的遊戲，到最後只剩一個贏家。我們有十億左右的物種，而每天我都會想，大自然玩的究竟是哪一種遊戲，才能產生十億左右的「贏家」？

合作會一直持續下去，各種文化終有一天會相互合作，而它們的強項則在它們能以更佳方式展現之處。如果每個人都能給予整體一些東西，我認為這就是幸福的泉源，而這種幸福便是我身為一個整體的部分，確確實實且清楚體驗到的。然而目前我們卻罹患了癌症，我們快速成長，但我們知道，一旦罹癌，最後整個生物都會死亡。許多人說，放棄吧，人類已經走到窮途末路了。但世上還有55億人還沒有走到我們目前所處的境地，他們說，我們的做法截然不同。而我卻要說，他們和我們坐的是同一條船，他們已經出現癌症遠端轉移的現象了。在北京我見到了癌症遠端轉移的現象，在上海我見到了癌症遠端轉移的現象，那些人雖然還沒有陷入瘋狂消費中，但在某些城市，這種現象已經以無法遏止的癌症顯現出來了。

但我們該如何從當前的情況轉變到另一種呢？

許多人說，放棄吧，人類已經走到窮途末路了

我們錯得一塌糊塗，因為我們的經濟價值體系與大自然展示給我們的截然不同，而那些經濟人則說，那對我們並不適用，這兩者當然不同，但相較之下，我們的價值體系要好用得多，這樣我們可以以快上許多的速度賺錢。對此我的回答則是：「你們根本無法在你們的評斷與大自然的評斷之間選擇，我們的難題是，我們只能利用地球長期擁有的，而地球是個封閉體系，至少就物質而言是如此。第二個難題是能源。我們唯一擁有的能源來源是太陽，太陽供應我們能源，它不會跟我們算帳，而且非常充裕，可是這一點卻沒有人談起，因為他們要賺錢。無論哪裡都有陽光照射，而我其實是格林童話中「星星銀幣」故事裡的小女孩，我只需攏起圍裙就能接住我需要的能源。只不過，我必須先找到我的圍裙，而其他人也一樣。賺錢是分散式能源一直遭到扼殺的原因，我從事分散式能源的研究已經有四十年了，但一直有人對我說，這是行不通的。如果我們毫無作為，當然就行不通。我們的問題在於將經濟導向另一個方向。經濟擁有權力，但它的目標卻是錯的。政治原本應該設定基本環境，但它卻沒有這麼做，因為它仰賴經濟。

我看到的唯一機會在公民社會。

目前約有7、800萬人努力想要解決這些未來的問題，並且深知，我們必須達成長遠之計的目標：有數百萬人──當然只是以小群體的型態──在籌備著原則上可行的事，只是沒有人聽我們的！政府大吐苦水，說：「他們只會抱怨，卻沒有人提出建議，告訴我們可以怎麼做。」其實根本不是這麼回事！在人們置身「上」位的那一刻，人們顯然就失去和基層人民的聯繫了，而我們自己也會再度面臨階級制度，只不過是另外一種。

這一點我們該如何避免？

我是世界未來委員會(Weltzukunftsrat)的成員，在那裡我們也同樣面臨這種情況。我本來是反對這個機構的，因為真正的革新是由下往上的。唯有那些真的站在底層汙泥中的人們才知道如何幫助我們這些上位的人脫離困境。而一旦我們位居上位，我們又會變得很理論化。如果有人成立另一種世界未來委員會，而這個委員會具有傳動帶的功能，能提供豐富多樣的方案與可能，提供人們平台，讓他們可以發言，並且找到他們執行時需要的夥伴，那麼我也不反對。不過這種事並沒有發生。

如今我們有能力成為一個沒有上下之分，絕對水平向的組織，也就是網路。2008年底我們開設了一個新的網站，這個網站目前還沒有開放給所有人使用，我們稱它為「WORKNET: future」，它的任務是讓所有與「未來任務」相關的人士都能說：「我在這裡，這個我來做。」這個網站不是網羅所有解決方案的Google，倒比較像是婚姻介紹所。我並沒有想要認識所有這700萬人，

我想認識的是能跟我相互交流，以實現我知識上還不夠了解的一些事的人。在這個領域裡有誰是專家？而且我不希望這個專家是由上頭推薦的，而是由我自己找出來的。為此我們必須自我展演，好讓其他人看得到我們，而且最好不只是因為我們在做的事，也是因為我們的處理方式。能認知整體對確立方向至關重要，這麼一來，我或許就能從展演中發現，我處理問題的方法還有不足之處，而這可能就是我想和他們攜手合作的某個團體；而一旦彼此有了個人接觸，就能加深彼此的關係。我們等於是在幕後建構一個全然水平向的「聯合總會」。我們要的不是維持事實，而是重返真實。「活的」、新事物、創造力、經常犯錯、不斷噴湧——這些是我們所想要的。如果我以一般人習以為常的辦法，以分析式的方法著手處理這整件事，我就會成為一名大悲觀論者。這麼一來，最後的結果只會是，災難的類型不一，但災難一定會到來。那麼，怎麼有人能如此樂觀呢？

我之所以這麼樂觀，原因有二。

首先：當我和某人進行友好的交談，沒有彼此批評，而是相互交流，而我們堅信，這種交談具有冥想的質性，最後會激盪出火花。我們該學習，我們不需要勸服60億人什麼才是正確的；我們只需提醒他們，在這三十五億年裡，我們做對了什麼；還有，了解這一點，我們就能讓某些東西重新活過來，而這種了解也終將帶領我們。如果我們不只會上網查找資料，還能擁有靈敏的知覺，就能從我們的背景、經歷得知這個道理。

第二個原因來自一個令我深感佩服的西藏智慧：一棵倒下的樹製造的噪音，比一片生生不息的樹林還大。說得真好。只是，在我們的史書裡記載的反而是倒下來的樹木史，到處都是破壞與血腥殘暴。而我經常思考，既然一切都遭到毀滅了，我們怎麼還在？而在我們的史書裡也沒有隻字片語提到這片生生不息的樹林是從斷垣殘礫中長出來的。在此我必須強調，是女性使這種持續性成真的。她們無法書寫歷史，但她們卻完成了這件任務。而女性們也說，你們瘋了，才必須如此耗費心力方能理解，萬事萬物是彼此相關的——這個道理豈不是非常清楚嘛。慢慢地，從女性那裡我逐漸學到，這種感覺、這種關連我們也能親身體認，不一定只能從別人那裡才聽得到。是生生不息的樹林鼓舞著我們，而這片生生不息的樹林也需要慢慢來，我們不可不耐久等而施肥，想讓一切長得更快。這麼做只會導致不再有生活能力、畸形怪狀的樹木。我們需要耐心，需要慢慢來。但是，要讓我們了解到這一點卻非常難。

在慢慢來之中其實蘊含著莫大的喜悅。

好不容易呀。

補充說明。

論意識

我所說的意識指的是清明的意識，這種意識已經表現在一種與我們日常語言相關的語言裡。我們的日常語言是一種簡化，也是我們思維的基礎，而我們的思維其實就是一種虛擬作為，某件事情如果我已經深思熟慮過，我就能立刻將它轉化成行動，但對世界來說，這樣還不夠。對地球來說這樣並沒有問題，唯有在我認定，這個淪落的世界足以讓我們理解萬事萬物時，才會出現問題。我們的思想是非常、非常狹隘的，我們必須更加謙卑才行。我自己已經比較謙卑了，現在我不再說，你們得聽我的，我知道什麼才是重要的了。

論物質，論唯物主義

粗略來看，唯物主義式的描述並沒有錯，這一點我們無須改變。古典物理學奠基在「哈密頓原理」(Hamiltonsche Extremalprinzip)之上，而從這個原理會得出我們觸摸得到的，於是我們便稱它為物質。但我們發現，一旦有生物參與其中，這個原則就行不通了；但在探討無生命的自然時，平均值卻很好用，就如「人」這個概念我們運用起來也沒問題，儘管實際上「人」是不存在的，但對於想知道人們一年消耗多少車輛，或是人們飲食行為的經濟專家來說，「人」這個粗略的說法就夠了。至於除此之外，「人」是否還前往劇場觀賞戲劇等等，他們並不感興趣。我們使用簡化過的概念，而對許多人而言，把這些概念變得精確是多餘的。整個金融經濟都建立在，認為蘊含廣泛意義的「人」並不存在的觀點上，難怪「人」一旦做出他們沒有預料到的事，他們就大感意外。

論經濟

我所說的經濟，指的是現今以持續成長為基礎的新自由主義經濟，而這種經濟是因為化石能源的使用才有可能的。化石能源的形成需要數百萬個世紀的時間，而據我們所知，地球已有三十五億年的歷史，因此蘊藏量極為豐富，但這些蘊藏量終有消耗完的一天。對於化石能源終會耗盡這一點，我個人其實並不那麼感傷，因為那些掌握了化石能源的人認為那是他們的產品，沒有人為此付錢。但如果他們必須為他們所取用的付錢，他們就有義務把二氧化碳再變回煤或石油；而事情如果變得這麼花工夫，這種生意就無利可圖了。現今貧富之間存在著巨大的差距，因為富人為了自身的利益掠奪一個又一個大自然的寶庫，並且認為，即使這種作法難度變高了，他們也總能想出可以供他們掠奪的新寶庫。說不定哪一天他們連氧氣都要賣，看你吸多少氣，你就得付多少錢……

這麼小的一群人為什麼可以從地球提供給所有人的資源裡，獲得如此龐大的利益呢？目前世界上約有65億人，問題是，地球承受得了多少人呢？有些人擔心現在的人口是否已經過多了，但其實為我們帶來難題的並非人的數量，而是人們的作為。如果這65億人終日躺在床上，地球絕對可以輕鬆承受。然而人總是會活動的，而且不只四處奔波，也會砍伐樹木等，如此我們就受到威脅了。人類為了在地球上生活而使用機器，如果我們把全人類使用的機器所消耗的能源加總起來——我腦子裡的數據是我在1990年計算出來的(而現在這個數字只會更

大不會更小），當時的結果是13太拉瓦／時，相當於130億千瓦／時。這個數字令人難以想像，所以我把它換算成「人力」：一人力相當於1/4馬力，如果人一天工作12小時，得出的單位我稱作「能源奴隸」。那麼，65億人口需要雇用多少「能源奴隸」呢？答案是我們雇用了1,300億名「能源奴隸」！看來我們急需實施「能源奴隸」的生育計畫。另外，我也計算了使我們的生態系統崩潰的底限，結果是，長期來看，在目前的情況下，我們頂多只能雇用1,000億名能源奴隸。一旦超過這個界限，生態系統就會崩潰，一切都會毀滅。

能源奴隸的分配並不平均，一名美國人需要110名能源奴隸，歐洲人60名，中國人目前需要10名，印度人6名，孟加拉人1名，非洲人1/2名，由於這個系統只能承受1,000億名能源奴隸，所以每人頂多只能使用15名能源奴隸——對美國人來說，這是他們現在使用量的1/8，我們歐洲人必須降為1/4，中國人可以多一些，印度人可以提高到將近三倍。談到分配問題時我們至少也該注意到，有許多人不需要這麼多，而他們自己也認為，3個能源奴隸就夠了。

至於我們該如何度過這種過渡時期，我們其實也不清楚。有一種經常聽到的理由認為，這麼一來，我們就得過著石器時代的生活了。但我在1990年時算過，這相當於一名瑞士人在1969年所過的水準，這可不是什麼石器時代！而我們也不需要這麼多能源奴隸，絕大多數的能源奴隸只會在附近喧鬧並且破壞一切。15名能源奴隸就相當夠用，並且能維護我們的文化、富饒的生活——如果我們能謹慎運用，並且捨棄無法提供服務的能源奴隸。還有，太陽這能能源來源可提供我們的能源，是我們可耗費的10,000倍，並且不會使我們的生態系統失衡，但這種能源來源必須讓人人都享受得到。在我看來，我們的機會在於，能讓個人再度變得更重要，並且能在自己生活的地方參與討論，討論該怎麼做才好。大自然也昭示著我們，要使生態永續並沒有普遍適用的規則，我們應該依據個人的生活環境，找出適合個人未來的不同規範。我們必須因地制宜，這樣我們才能再度擁有豐富多樣性，讓每個人都能向他人學習。這麼一來，人人又能再次變得極度珍貴，因為他已經融入更大的整體之中，又能感到與萬物源頭的聯繫。這是我們必須走的方向。

摘錄自 2010 年 6 月 5 日於義大利的奇維達萊 (Cividale)，一場由克拉根福大學俱樂部 (Uniclub Klagenfurt) 舉辦的研討會上所發表的演說，該研討會主題為「變動中的世界與經濟」。

www.gcn.de

Hans-Peter Dürr，1929-2014 年， 為 物 理 學 家。Dürr 師 承 Edward Teller，並於 1956 年取得博士學位，1958 至 1976 年與 Werner Heisenberg 共事，1963 年成為馬克思‧普朗克學會 (Max-Planck-Gesellschaft) 研究員。1963 年 Hans-Peter Dürr 在慕尼黑大學取得大學授課資格，並於 1969 年成為該大學教授。Heisenberg 退休後，Dürr 於 1971-1995 年間擔任位於慕尼黑的馬克思‧普朗克研究院物理研究所 (Max-Planck-Institut für Physik [Werner-Heisenberg-Institut]) 副所長，1978-1980 年為馬克思‧普朗克研究院物理與天文物理研究所 (Max-Planck-Institut für Physik und Astrophysik) 所長，後於 1997 年退休。自 1971 年起他逐漸超越原本的專業領域，轉而致力於認知理論與社會政治等問題。1987 年 Dürr 於德國施塔恩貝格 (Starnberg) 創立全球挑戰網絡 (Global Challenges Network)，這個自發性組織的宗旨在串連各種專案與團體，以具建設性的方法共同致力於「解決威脅到我們，因而威脅到我們自然環境的問題」。同年，Dürr 以他對「戰略防禦倡議」(Strategische Verteidigungsinitiative，縮寫 SDI) 鞭辟入裡的批判，以及他將高科技運用於和平目的的貢獻，獲頒另類諾貝爾獎 (Alternativer Nobelpreis)。此外，Dürr 於 1987 至 1997 年間擔任委員的國際性團體「Pugwash」於 1995 年榮獲諾貝爾和平獎，該團體勇於對科學與研究提出批判。另外，Hans-Peter Dürr 同時也是羅馬俱樂部 (Club of Rome) 的成員。2004 年 Dürr 獲頒德國聯邦大十字勛章，2007 年成為慕尼黑榮譽市民。而繼 1995 年發表的羅素－愛因斯坦宣言 (Russell-Einstein-Manifest)，2005 年 Dürr、Daniel Dahm 與 Rudolf Prinz zur Lippe-Biesterfeld 共同擬定波茨坦備忘錄 (Potsdamer Denkschrift)、波茨坦宣言 (Potsdamer Manifest)「我們必須學習新思維」(We have to learn to think in a new way)，並獲全球眾多科學家，包括 20 名另類諾貝爾獎得主聯名簽署。2007 年，Hans-Peter Dürr 在 Jakob von Uexküll 的徵詢下出任世界未來委員會委員。

47

47 | 人是……

Albert Einstein

……宇宙整體的一部分，一個在時間與空間上都有限的部分。人認為自身、自己的思維和情感與宇宙其他部分是分離的──這是一種意識的視覺錯覺。

這種視覺錯覺之於我們猶如一種牢籠，把我們侷限在一己的偏好與我們對周遭極少數人的關愛上。我們的目標必須是，將我們從這個牢籠裡解放出來，擴展我們的共感範圍，直到這個範圍包含所有生靈與美妙的大自然全體。

48

48 ｜ 靜空
宗教場域的介入行動

Juliane Stiegele

在奧格斯堡市中心這處交通運輸、各種世界觀、人生軌跡匯聚的樞紐上，在忙碌的日常生活步調中，矗立著一棟教堂。歷經一段可上溯至十一世紀的動盪歷史，各種重大事件紛紛留下了它們的視覺印跡，近年來教堂中殿更充斥著各種額外添加的裝置與彼此往往毫無關連的物品——儘管其中部分物品具有相當高的藝術水準。

這些主觀印象催生了一個發想，在我們進行一項藝術項目時，不是將更多物件帶進教堂，而是反其道而行，將教堂中殿清空，要讓這座教堂在某段時期裡，成為一處讓我們置身其中時，不會因為那些回應不是我們提問的答案，而受到視覺上的干擾，反而能夠成為刺激我們內在圖像的空間。因此，「Void」的發想是建立在「翻轉」與「化繁為簡」的過程；不是添加，而是淨空，只留下與禮拜儀式相關的重要物件，例如聖壇、十字架、聖典、光線、法衣、人、愛等等；教堂空間本身，加上所有駐留其中的人，都被視為是有生命的雕像。

在為時一年的前置作業期間，我們首先克服了教會政策上、組織與管理技術上種種看似無法解決的難題，說服了文物古蹟保護單位，並確保計畫經費無虞。經過縝密而漫長的過程，凝聚了教區信眾的力量，最後有相當多的志工紛紛參與這項籌備工作。聖堂祭台從橫向伸出，造成極大干擾的鋼筋混凝土牆體解放出來，奪回自己原本的力量。而格奧爾格‧皮特爾(Georg Petel)與艾爾戈特‧伯恩哈德‧班德爾(Ehrgott Bernhard Bendl)的巴洛克雕刻作品也有機會在慕尼黑的藝術之家(Haus der Kunst)與位於奧格斯堡的馬克西米利安博物館(Maximililianmuseum)短期展出。此外，以隨興擺放的椅子取代信徒席的長椅，另外還以鋼支架固定的大片布幕遮蔽面向教堂側廊的拱。半圓形後殿的玻璃窗也一樣，在項目進行期間，作為教堂「頭部」的半圓形後殿也應展現不具任何圖樣的留白特色。

在半圓形後殿中，一件特殊的彌撒法衣成了這處空間的重要元素。法衣上的宗教十字圖騰改以兩架飛機(將一張相片進行數位印刷呈現)交叉劃過的飛機雲這種空中稍縱即逝的影像片段予以呈現。如此一來，在這處教堂空間中唯一保留下來的十字圖騰，位置不再固定不變，而是隨著空間中人物的動作而變動。每次彌撒前，神父會當著信眾面前穿上這件法衣，同時也就戴上了這個十字架。

我希望這個場域會變得像
人們在耳畔諦聽貝殼聲

唯一加進這處教堂場域的元素，是利用網路直播阿爾卑斯山脈某座山嶺的風
聲，傳達出一個遠遠巨大於整體的輕聲暗示。風聲以我們無法預知的方式貫穿
深受人類秩序原則——無論是時間或空間的——影響的教會結構。而後來我才
知道，先知以利亞(Elias)在求道的路程上歷經數次錯誤的嘗試，最終才在「
風的微聲中」尋覓到上帝。

列王紀上，
第19章，1-13節

在為期六週的展出期間，這處留白空間帶給人們各種截然不同的體驗。對某
些人而言，它提供了人們渴望的解放與他們素來嚮往的心靈上的安全感；另一
些人首先感受到的則是令人畏懼的匱乏，而這正是「空」兩種可能的質性：「
空」可以被體認為缺乏某物，也可被體認為為某物提供空間。

在我們這個物質與刺激氾濫的年代，現代人或許會將寂靜、平和當成可怕的驚
嚇體驗，但寂靜與平和不過只是為人們的心靈狀態提供空間。這種「空」會形
成一種大霹靂——一種絕對補集(absolutes Komplement)。但在這種「空」之
中，只要我們願意，我們就有機會感到「空」各種契機的潛在可能。一個不再
被各種細節預設的空間，會讓每個人不得不把自身的東西添加進去。這是一種自
由的行動、有難度的行動，這種行動不再被預設的結構，比如一排排阻礙人們
通行的信徒席長椅所操控；這些長椅會阻礙靈性自由、輕盈的流動。參訪者自
覺地挑選自己臨時的座位，這樣，每天由參訪者選取自己的座椅所形成的個人
的與集體的樂章，更能凸顯出「尋覓」過程的自由流動。經過開頭的不解與困
惑之後，這項計畫開始吸引越來越多人士參與，甚至有人遠道而來，就連許多
非教徒也在這種「空」之中體認到自己受到庇護。和之前時間長短差不多的時
期相較，在此期間參訪這座教堂的人數之眾，是從前所罕見的。

這座教堂克服了不同宗教的歧異，提供了崇高的「空」間，讓人們得以在這些「
空」間中，無論他們的精神、宗教出身如何，都能找到返歸自我的基礎，借助這
種方式「成為本然的我」，那麼，這是否正是教會的烏托邦呢？

2007

以下四頁：
靜空
教堂中殿，計畫前
教堂中殿，進行介入時

彌撒法衣
一張相片的數位印刷，呈現兩架
飛機交叉劃過的飛機雲

蠟燭
收集剩餘的蠟製成

風

這場介入進行時，在教堂中殿聽得見輕微的風聲，這風聲是從阿爾卑斯山脈某座山嶺經由網路直接播送的。

行為藝術，「living Image」，教堂中殿
由Katrin Mössner、Jürgen Gutschmann演出

前置作業

拆除一道橫穿過
半圓形後殿的鋼筋混凝土牆體

工程機具與聖壇

將半圓形後殿中的布幕予以固定

Georg Petel與E. B. Bendel的巴洛克雕刻作品也有機會在慕尼黑的藝術之家
與奧格斯堡的馬克西米利安博物館短期展出。

拆除教堂中殿的鋼梁

這件藝術項目令人印象最深的體驗是，居然需要這麼多的東西，
才能創造出「空」。

49

49 | LEGARSI ALLA MONTAGNA

Maria Lai

1981年一位薩丁尼亞女性藝術家Maria Lai將她的家鄉完全納入一件作品中，
這座擁有1500多名居民的村莊烏拉塞(Ulassi)和多數村莊相同，在這裡，所有
家戶居民之間，也存在著各種不同的關係，有人和睦相處，有人則是死對頭。
Maria Lai準備了長達數公里，品質堅固的藍色帶子，並說服村裡所有的家庭，
包括數十年來互不往來的人，共同參與她的計畫。

在為期四天的時間裡，這條藍帶經過村裡的每一座屋舍，並且環繞鄰近的山嶺，
最後由一位女性村民將帶子兩端繫綁在一起。如此，在短短的時間內便形成人人
彼此，以及人人與自然之間綿延不絕的象徵性連結。

「Legarsi Alla Montagna」是她這件作品的名稱。

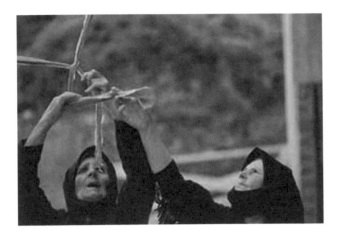

Maria Lai，1919 年生，目前居住於薩丁
尼亞的烏拉塞，並在當地創作。1943-1945
年她於威尼斯美術學院 (Accademia di
Belli Arti di Venezia) 修習雕塑，她的創
作涵蓋了繪畫、素描、書籍設計、物體藝術
與裝置藝術。

Maria Lai 的作品可見於國際上的畫廊以
及位於烏拉塞的薩丁尼亞博物館「藝術站」
(Stazione Dell' Arte)。

50

生命如果沒有凋縮，
便會隨自我的勇氣而

Anaïs Nin

51

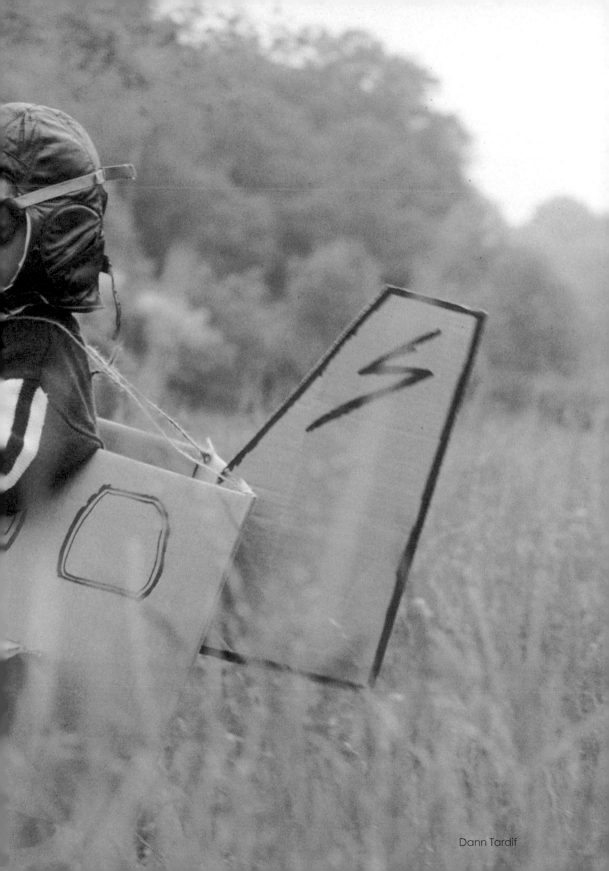

Dann Tardif

52

相較於他
將要執行的飛行任務，
人類是一種失敗的構造。

Joseph Beuys

5 3

53 ︱ 橫放的漏斗── 一個思考工具

Juliane Stiegele

給各種創意過程的一個啟發：先「開啟漏斗」，也就是從漏斗狹窄的一端開始，將含納各種構想的空間擴大到最大極限，而所有可能的幻想、想像路徑都應該考慮在內，包括乍看之下似乎完全無法實現的，什麼都不該遺漏；這個過程需要它所需要的時間。

直到針對各種可能盡情探索，抵達可能達成的最大開口時，再將漏斗調轉過來；於是所有的構想便逐漸淬鍊成越來越狹窄的通道，並且經過篩選，開始鎖定議題或目標。

可惜不少創意過程卻是反其道而行：以漏斗寬闊的一端當作現況開始，緊接著立刻朝一個目標窄縮，並沒有先完成擴大的過程；於是許多的可能性我們想都沒有想過；從漏斗的橫截面我們便能計算出，有多少是我們根本沒有考慮到的，難怪採用這種方式，再現或模仿現有事物的危險會變得相當高。

而在我們的生命軌跡中，如果擷取一段較長的階段來檢視我們創造力的發展，特別是在年輕時，這種道理也同樣適用。在這裡，漏斗同樣代表開口逐漸擴大的過程，象徵運用所有感官知覺探索自我的種種可能性，盡可能嘗試各種手法、表現形式與媒材，最後才從個人的發展過程逐漸顯露出偏好與強項的狹窄通道，而這個通道則具體展現在某種職業領域中。可惜的是，現今的學校卻剝奪了學習者的這個階段，不容他們享有這段珍貴的嬉遊時光，反而以立刻在純粹以「經濟效益」為考量的社會結構中發揮功能，作為訓練的最高目標。

與真正存在的創意潛能相較，這種作法形成的結果是極度貧血的，從而使我們的人生變得狹隘，而我們也會逐漸喪失從追尋「個人獨具的」之中所能獲得的喜悅。

人類的壽命越來越長，未來的世代壽命更可能達到一百歲。就此來看，在人生早期如此操之過急，更顯得荒謬沒有意義。

無論我到哪裡，我袋子裡總是帶著一個小漏斗。

2012

54

54 | 自學者

將世界分為專家與素人的菁英式
傲慢，把任何證照文憑都看得比
每個人自己用以判辨的論據更重
要。迷信經過認證的知識，只是
在否定人民的判斷力。

Sascha Liebermann
摘錄自《為了將來的一個理由》
2006年

Jean-Jacques Rousseau
Abraham Lincoln
Gebrüder Grimm
Arnold Schönberg
Vincent van Gogh
Johann Wolfgang von Goethe
Georg Philipp Telemann
兼任作家身分的Barack Obama
Richard Buckminster Fuller
Rainer Werner Fassbinder
Michael Faraday
Walt Disney
Max Ernst
Steve Jobs
Gottfried Wilhelm Leibniz
Maxim Gorki
伊藤穰一
唐鳳
曾雅妮
周俊勳
陳慧潔

這些人士都是自學者。

55

55 | 兒童的烏托邦創思

如果像童話故事中那樣，有個魔法師乘坐飛毯過來，把你帶到一個非常遙遠以後
的年代，那麼，你想，這個好多年好多年以後的世界會是什麼樣子？
那時候人類會怎麼行動呢？

水動力車
Niklas Carstens
7歲

水動力船，也能升空
Niklas Carstens

能住人的水動力火箭
Niklas Carstens

星際之旅
Niklas Carstens
7歲

那時候人類會長成什麼樣子？

那時候人類又會變得瘦瘦的，因為他們發明了沒有卡路里的食物，而新的食物
也會讓他們長得越來越高。

人類
Lisa Carstens
5歲

大部分的大人害怕的事那麼多，你想這是為什麼？

因為他們有可能會失去他們擁有的，變成孤孤單單一個人，再也沒有家人了。
這樣，他們可能會覺得錢不再那麼重要，可是他們會擔心這樣再也沒有人愛他
們了。有些人從外表看起來非常有錢，可是內心裡他們其實需要更多更多的愛。
他們不知道，別人是不是因為那麼多的錢才喜歡他們。他們對外炫耀他們的錢，
可是內心裡他們其實更想要有好朋友和別人的關心。

Jana Holzmann，12歲

人們將來會住在哪裡？

住在地底下
Niklas Carstens

現在，
畫吧！

56

56 ｜ 上機器人課的女孩們

陳娟宇

女性在參與科學的身影一直是寥寥可數。據科技部的統計，在科學教育領域中，男女性別比例約67：33；而申請科技部計畫男女性別比例約76：24，顯示約有三分之一女性因受到不同階段的外在干擾而逐漸退去。第一波的干擾是小女孩們的機器人教育。到目前為止，大多數機器人課程清一色是男生的天下。這個計畫的動機是希望用可能會被女生喜歡的織品來設計機器人的學習課程。

三個教學模組與織品電路印刷

長久以來，織品的運用多在傳統工藝與時尚領域，也多為女生所喜愛。織品原本特有的柔軟、親近、可編織、拼接、摺疊、延展等類有機的特質，更具親近性與隨身穿戴貼近日常生活的可能性，所以我應用智慧型織品與互動元件開發互動教案，提供軟性質感與具組合彈性的工具套件，不靠焊接，而是以女性感覺較親合的縫製或釦合的方式來教學。目前所稱之機器人課程通常包含感測與回饋兩個構成要素。感測是蒐集人或環境的資訊，例如體溫或是人的動作。回饋則是透過光線顯示、溫度變化、圖像顯示等電子訊息傳輸，讓使用者感受到情境的改變。這個計畫把智慧型紡織品或 E 科技織品(Smart Textiles or E-Textiles)相關的電路設計資料直接印製在布料上，讓學習者按照上面的操作流程來學習與設計。

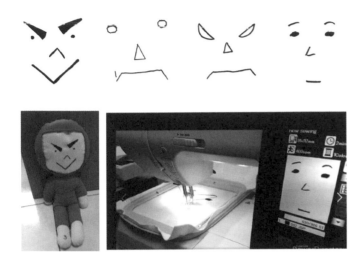

我們帶領參與者親自製作娃娃的臉,參與者自己手繪五官,用數位刺繡完成並縫上,再用所創作的娃娃以說故事的影片呈現。完全沒有電子背景的小孩、成人或設計師,都可以利用這些軟性的材料加上自己的創意,做出屬於自己的「作品」。

畫自己的表情

學習互動感測

教材

參與學生

天使娃娃

Lilypad Arduino x 1
電池盒(4號電池 x 3)
LED線紗 x 1
光敏電阻 x 1
電阻20k x 1

瑜珈娃娃

Lilypad Arduino x 1
電池盒(4號電池 x 3)
彎曲感測器 x 4
震動馬達 x 4
電阻47k x4

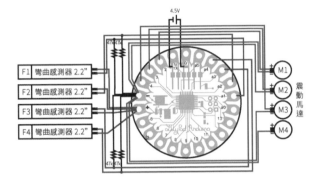

聲控娃娃

Lilypad Arduino x 1
電池盒(4號電池 x 3)
DFplayer Mini x 1
迷你揚聲器 x 1
麥克風聲音感測模組 x1
電阻1k x 2

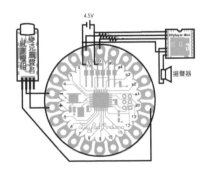

學習到的機器人模組

參與學生作品

溫暖機器人計畫 We Warm Woman
www.facebook.com/wwplan

陳娟宇是韓國釜山的東亞大學設計博士，為台灣第一人。美國普瑞特大學工業設計碩士 (Pratt Institute)。去過丹麥當過交換生，擁有專利19項。得過國際紅點設計獎。主持過科技部科教國合司關於性別、文化與科技等計畫案。辦過兩屆台韓設計思考工作營。研究的興趣在於跨領域學習與遊戲化互動設計。2018年離開專任大學教授職，在臺灣科技大學工商業設計系、臺北藝術大學新媒體設計系兼任助理教授。

目前為三五農創有限公司負責人，致力於台灣農業產品的品牌策略服務與國際化推動。

57

四周
現在

無此

皆於

58

58 ｜ 災難研究所

災難研究所是一間國際型機構,人員組成來自澳洲、德國、英語系國家。

這間研究所成立於2005年,以非營利組織的身分讓其成員能在災難研究的領域鑽研,並公開發表研究。

災難研究所為進行調查、分析研究並提供策略的國際機構,致力於研究各大災害,探討人們與居住環境及熟人間,相關的災難會否產生有別於既定印象的觀點。

災難研究所目前暫停活動中。

Kelli McCluskey,澳洲/Steve Bull,英國/Juliane Stiegele,德國

特色　　　　災難研究所

隨時準備研究不同的災害
對迫近的巨大災情有萬全準備
提供能與之抗衡的大量疫苗
在不傷害一隻動物的前提下進行實驗
咎責無法避免的社會、政治、經濟的負面效應
倡導全球性田野調查
並非勢在必行
能理解情勢非永遠樂觀
不去依賴地心引力
直覺式行動並以恐懼為原動力
不相信陰謀論的存在
有時會夢想得到更多更好的
時間不斷在流逝
明白保持危機意識是好的現象
同時提倡學習在災害到來之時該如何應對

混亂為創造力之母。

工作人員

後幾頁：
有一些災難研究所執行的專案是與南澳凱勒貝林(Kellerberrin)的居民們一同完成，2006年

Kelli McCluskey和警長在清潔武器

權力

一位災難研究所的機構
成員在凱勒貝林警察局
接掌警長一職達1小時。

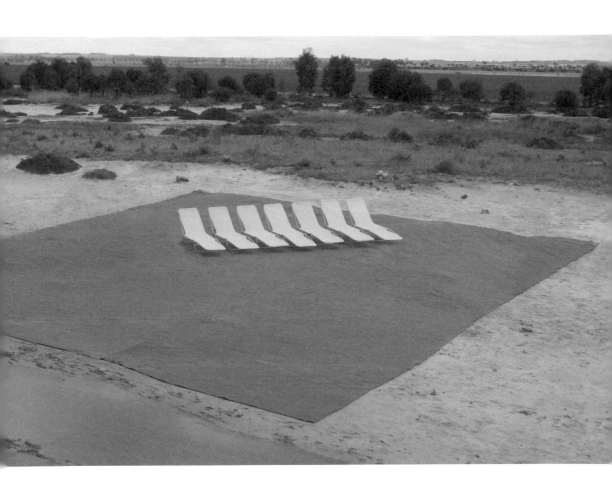

重生

在近凱勒貝林一條靜止的
沙漠河流設立的休憩區。
材料：阿斯羅特草皮、折疊躺椅

Kelli McCluskey和Steve Bull是pvi-collective 澳洲根據地的創辦人。

www.pvicollective.com

59

Marina Abramovic

我通常接著
做我最害怕的事。

60

......

讓你的判斷靜靜、不受干擾地發展。這種發展猶如每個進步，必須發自內心深處，不受任何催逼加速，凡事皆需孕育才能誕生。

......

別與時間競賽，一年不算什麼，十年也不值一提。身為藝術家意味著：不算、不數；有如樹木般成長茁壯，不催逼汁液，在春天的風暴中安心屹立，不憂懼春天過後夏日可能不來。夏日終究是會來的，但它只走向有耐心，彷彿前方時光永恆無止盡的人，如此無憂無慮地寂靜而遙遠。這是我每天都在學習，在痛苦中學習的；對這痛苦我深懷感激，耐心是一切！

......

我要誠摯地懇請你，［……］對所有心中未解的疑惑保有耐心，並且試著珍愛這些問題本身，猶如珍愛閉鎖的房間或是以外語寫就的書。請你別急著探求那些還無法給你的答案，因為你還無法體悟這些答案，而最重要的是體悟一切。現在就請你體悟問題，慢慢地在不知不覺中，有朝一日你或許就會悠遊在答案裡了。

......

Rainer Maria Rilke，《給青年詩人的信》(Briefe an einen Dichter)

61

61 ｜ 十年之後再打開

Juliane Stiegele

請將下頁剪下。

在背面有兩個問題。
寫下答案後依照圖示折好將信封密封。
信封正面請標示
從今天的日期開始算起十年

將這個信封保存十年之後再讀一次你的答案

十年之後再打開

十年後的今天

對折線

我最想要的是………

我最害怕的是………

書本工具箱

某些啟發
我們的書與DVD

A global Forecast for the next fouty years, Jorgen Randers, 2012

No Place to Hide: Eduard Snowden, the NSA and the US Surveillance State, Glenn Greenwald, Kindle edition, 2014

The YesMen, The true story of the End of WTO, 2004

The YesMen fix the world, [DVD], 2009

The YesMen are revolting, [DVD], 2014

Time for outrage, Stephane Hessel, 2011

Engagiert Euch, Stephane Hessel, 2011

Clah of currencies, Georg Zoche, Kindle edition, 2011

Beyond Beauty – Taiwan from Above, Chi Po-lin, [DVD], 2013

A letter to future Children, Huang Su-Mei, [DVD], 2015

Zero Comments: Blogging and critical internet culture, Geert Lovink, 2007

Networks without a cause. A critique of social media, Geert Lovink, 2012

Fab, the coming Revolution on your Desktop, Neil Gershenfeld, 2005

World Changing, Alex Steffen, 2011

The Palace of Projects, Ilya and Emilia Kabakov, 2011

The fire this time, Alfredo Jaar, 2005

Void, Juliane Stiegele, 2009

The Interventionists, Users' Manual for the creative disruption of Everyday Life, MassMoca, 2004

Derek Jarman's Garden, Thames and Hudson, London, 1995

Poetik des Raumes, Gaston Bachelard, 1999

Micro, very small buildings, Laurence King publishing, London, 2007

Artist Body, Marina Abramovic, Charta, 1998

Student Body, Marina Abramovic, Charta, 2008

The artist who swallowed the world, Erwin Wurm, HatjeCantz, 2008

The Art of Rebellion 2, World of Urban Art Activism, Publikat Verlag, 2006

Together: The rituals, pleasures, and politics of cooperation, Richard Sennett, 2013

The democracy project: A history, a crisis, a movement, David Graeber, 2012

Debt. the first 5000 years, David Graeber, 2012

Candide, Voltaire, 2011

To forgive Design – Understanding Failure, Henry Petronski, 2012

Utopia, Thomas Morus, 1997

The devine comedy, Dante Alighieri, 1995

Breathe made visible, Anna Halprin, Ruedi Gerber, [DVD], USA, 2010

VOLUME – independant quarterly for architecture to go beyond oneself, Ole
 Bouman, Rem Koolhaas, Mark Wigley, Irma Boom, NL
Networked Culture, Parallel Architectures and the Politics of Space, 2008
dOCUMENTA[13], The Guidebook, Hatje Cantz, 2012
The democracy project: A history, a crisis, a movement, David Graeber, 2012
Debt. the first 5000 years, David Graeber, 2012
Candide, Voltaire, 2011
To forgive Design – Understanding Failure, Henry Petronski, 2012
Utopia, Thomas Morus, 1997
The devine comedy, Dante Alighieri, 1995
Breathe made visible, Anna Halprin, Ruedi Gerber, [DVD], USA, 2010
VOLUME – independant quarterly for architecture to go beyond oneself, Ole
 Bouman, Rem Koolhaas, Mark Wigley, Irma Boom, NL
Networked Culture, Parallel Architectures and the Politics of Space, 2008
dOCUMENTA[13], The Guidebook, Hatje Cantz, 2012

烏托邦
工具箱——組織

不只是一本書

也是一個容器

一個工作營｜中心

還是一個網絡

烏托邦工具箱把不同職業與人生道路的人聚集在一起。

工作營是一個可集中計畫工作的空間。其中包含兩個領域：

創造介入團隊的合作，以藝術形式介入、行動與裝置對日常生活情境做出反應：日常生活所有場域以創意直接滲透。該團隊可自由選擇他們的執行場域，或者接受指定的工作。

烏托邦工具箱大學是免費的藝術系，同時在大學內外，並宣稱整個社會就是一間探索者的大學。理論與行動取向的計畫彼此合作。渴望與社會所有領域交換，理論與實務的專家都受邀進行對話與互動。

網絡以創意手段與意圖，建立來自所有職業個體之間的連結。支持組織性與概念性的合作，計畫、創意選擇、挑戰與遠距解決問題的贊助。

這全部都在建立中。
包括烏托邦本身。

你可以在烏托邦工具箱的網站了解到我們的發展現況，或是一同參與作品的機會等。我們很樂見來自各方的意見回饋。

www.utopiatoolbox.org

Join us !

感謝

所有在烏托邦工具箱裡貢獻創意、文字和照片的人

每位參與本書出版，並提供寶貴意見和鼓勵的人

我們的譯者賴雅靜、王瑞婷

所有分享創作靈感的學生們

歌德學院的柯里博士，感謝您的前瞻性

我台灣的好朋友，戴嘉明

—— 朱麗安

本書中文版的出現歷經多方波折最終得以面世，

感謝過程中給予協助的單位與個人，

首先感謝台北歌德學院前後任柯理主任與羅岩主任、出版組王惠玫的贊助翻譯，

臺北藝術大學出版組汪瑜菁協助規劃出版，

我的學生張儷馨、 林靖庭幫忙排版，

遠流出版公司鼎力支持，

最後感謝家人在本書進行過程的陪伴與包容，

謝謝爸媽，

謝謝上帝。

—— 戴嘉明

圖片來源

346	Juliane Stiegele, © VG Bild-Kunst
348-349	Courtesy of Global Challengs Network
360-361	Juliane Stiegele, © VG Bild-Kunst
362-363	Juliane Stiegele, © VG Bild-Kunst, Ursula Dietmair
364	Juliane Stiegele, © VG Bild-Kunst
366-367	Ludwig Grau
368-375	Juliane Stiegele, © VG Bild-Kunst
379-380	Maria Lai
386-387	© Dann Tardif/LWA/Corbis
392-393	Juliane Stiegele, © VG Bild-Kunst
400-405	Doris Cordes-Vollert
408-414	Aqua Chen
420, 423-425, 428	The Catastrophe Institute
426-427	The Catastrophe Institute, Juliane Stiegele, © VG Bild-Kunst
436	Juliane Stiegele, © VG Bild-Kunst
442	Juliane Stiegele, © VG Bild-Kunst
452-453	Juliane Stiegele, © VG Bild-Kunst, Day Jia-Ming

48, 92-93, 116, 168, 186, 194, 236-237, 300, 306, 388, 434-435 Lissa Lobis

出版聲明

最後還要感謝所有版權所有者。感謝各位允許我們摘錄文字或使用圖片。儘管我們已經盡了最大的努力,卻還是無法查明或連絡到所有版權所有者。在此我們也籲請這些人士或單位,可能的話請與出版社聯繫。

中／英、德文對照表

Abraham Lincoln	亞伯拉罕・林肯
Alain Touraine	阿蘭・杜罕
Albert Einstein	亞伯特・愛因斯坦
Albert Schweitzer	艾伯特・史懷哲
Alfredo Jaar	阿爾弗雷多・加爾
Alois Glück	阿洛伊斯・格呂克
Anaïs Nin	阿娜伊絲・尼恩
Andy Bichlbaum	安迪・畢裘邦
Angelus Silesius	安格勒斯・希萊修斯
Anna Halprin	安娜・哈爾普林
Aristophanes	阿里斯托芬
Arnold Schönberg	阿諾德・荀伯格
Arthur Eddington	亞瑟・愛丁頓
Asta Nykänen	阿斯塔・奈卡南
Barack Obama	巴拉克・歐巴馬
Birgit Kunz	碧爾姬特・昆恩茨
Brent Schulkin	布連特・舒爾金
Christoph Schlingensief	克里斯多夫・史凌根西夫
Daniel Dahm	丹尼爾・達姆
Daniel Häni	丹尼爾・黑尼
Dann Tardif	丹恩・塔迪夫
Dante Alighieri	但丁・阿利吉耶里
David Garcia	大衛・加西亞
David Golumbia	大衛・果倫比亞
David Graeber	大衛・格雷伯
Doris Cordes-Vollert	朵麗絲・寇戴斯－佛列特
Edward Teller	愛德華・泰勒
Ehrgott Bernhard Bendl	艾爾戈特・伯恩哈德・班德爾
Erich Fromm	埃里希・佛洛姆
Ernest Rutherford	歐內斯特・拉塞福
Ernst Bindel	恩斯特・賓德爾
Ernst Ulrich von Weizsäcker	恩斯特・烏爾利希・馮・魏茨澤克
Erwin Heller	艾爾文・赫拉
Eugène Viollet-le-Duc	歐仁・歐維勒－勒－杜克
Frank Riklin	法蘭克・里克林
Franny Armstrong	法蘭妮・阿姆斯壯
Friedrich Hölderlin	弗里德里希・荷爾德林
Gebrüder Grimm	格林兄弟
Geert Lovink	希爾特・羅文客
Georg Petel	格奧爾格・皮特爾
Georg Philipp Telemann	格奧爾格・菲利普・泰勒曼
Georg Zoche	喬治・左赫
Gernot Candolini	傑諾特・坎朵里尼
Gottfried Richter	戈特弗里德・利希特
Gottfried Wilhelm Leibniz	戈特弗里德・威廉・萊布尼茲
Götz Wolfgang Werner	葛茨・沃爾夫岡・維爾納

Michel de Certeau	米歐爾‧德‧塞爾托
Michelangelo Pistoletto	米開朗基羅‧皮斯托雷多
Mihaela Otelea	米夏艾拉‧歐特麗亞
Mike Bonnano	麥克‧波南諾
Mike Davis	邁克‧戴維斯
Mitch Altman	米奇‧奧特曼
Muhammad Yunus	穆罕默德‧尤納斯
Nato Thompson	納托‧湯普森
Nicholas Negroponte	尼可拉斯‧尼葛洛龐帝
Nick Tobier	尼克‧托比爾
Niels Bohr	尼爾斯‧波耳
Niklas Carstens	尼可拉斯‧卡司藤斯
Norman McLaren	諾曼‧麥克拉倫
Patrick Mimran	派屈克‧米勒曼
Patrik Riklin	帕特里克‧里克林
Paul Valéry	保羅‧瓦樂希
Phyllis Whitney	飛利斯‧惠尼
Rainer Maria Rilke	萊納‧馬利亞‧里爾克
Rainer Werner Fassbinder	萊納‧維爾納‧法斯賓達
Renate Künast	蕾娜特‧區納斯特
Reverend Bill Talen	比爾‧泰倫牧師
Richard Buckminster Fuller	理查‧巴克敏斯特‧富勒
Robert Triffin	羅伯特‧特里芬
Rudolf Prinz zur Lippe-Biesterfeld	利珀－比斯特費爾德王子魯道夫
Rudolf Steiner	魯道夫‧史坦納
Saint-Exupéry	聖修伯里
Sascha Liebermann	薩夏‧李伯曼
St. Gallen	聖加侖
Steve Bull	史蒂夫‧博
Steve Jobs	史蒂夫‧賈伯斯
Tal Adler	塔爾‧阿德勒
Tammo Rist	塔莫‧利斯特
Thomas Hobbes	托馬斯‧霍布斯
Toby Huddlestone	托比‧赫德斯通
Traunstein	特勞恩施泰因
Veronika Maas	薇若妮卡‧馬斯
Veronika Speer	薇若妮卡‧史皮爾
Vincent van Gogh	文森‧梵谷
Walt Disney	華德‧迪士尼
Werner Heisenberg	維爾納‧海森堡
Wolfgang Larcher	沃爾夫岡‧拉爾夏
Wolfgang Welsch	沃爾夫岡‧威爾胥

Juliane Stiegele 生活在德國慕尼黑與奧格斯堡，她是都市與環境介入、裝置與錄像領域藝術家。從2006年起，她每年都以訪問教授的身分在台灣實踐大學與臺北藝術大學新媒體系教學，並且在芬蘭赫爾辛基奧圖大學擔任講座教授。從2008年至2010年，她在義大利博贊諾大學擔任合約教授。從1998年至2006年，她在德國威瑪包浩斯大學、土耳其伊斯坦堡耶帝茲大學與德國奧格斯堡大學都有教學任務。2010年她創立了烏托邦工具箱計畫：出版品、集體與網絡，這將會成為她未來作品的關注焦點。在2014年，烏托邦工具箱在奧格斯堡的一個舊電力廠房創立了永久據點。

曾舉辦過的展覽有：2016年，烏托邦工具箱，台北寶藏巖；2011年，宇宙中的洞，芬蘭卡拉瓦美術館；2009年，傾聽相片的聲音，韓國釜山，高恩美術館；2006年，無休無止，上海當代藝術館；2004年，實踐，紐約雕塑中心；2003年，國際貨櫃藝術節，台灣高雄；2011年，藝術介入和行動——完美客人，與Nick Tobier，美國大急流城(密西根州)；2009年，群集，烏姆市政大廈，歐洲音樂計畫；2007年，靜空，藝術介入，德國奧格斯堡；2006年，災難研究所，與pvi-collective，澳洲 IASKA國際藝術空間；2005年，野營基地三號，德國艾利薩貝森伯格城堡，邁寧根美術館。

獲頒獎項有：2013、2015年，華納‧馮‧布朗基金會獎金；2008年，德國Artheon獎；2005年，澳洲IASKA國際藝術空間獎；2002-2003年，紐約州東漢普頓基金會年度獎。

出版品：2015年，英文版——烏托邦工具箱.1，美國安納堡；2013年，德文原版——烏托邦工具箱.1，慕尼黑；2009年，靜空，德國紐倫堡；2006年，野營基地三號，邁寧根；2004年，期待預料之外，奧格斯堡。

www.juliane-stiegele.de
www.utopiatoolbox.org
www.utopiatoolbox-muenchen.de

戴嘉明為台灣動畫藝術領域的先驅者，目前任教於國立臺北藝術大學，新媒體藝術學系，擅長於數位動畫、媒體整合和視覺設計。近年來關注動畫在新媒體範疇發展的可能性，嘗試詮釋Animation(動畫)的定義與形式，曾透過策展提出動畫不該侷限於主流媒體與刻板印象，他也利用充氣、點鈔機、3D列印、旋轉台與AR等虛擬與實體結合的方式，重新在生活環境中尋找賦與生命(Animate)的形式與題材。

策展項目：2016-2017年關渡光藝術節。2014年，於台北數位藝術中心舉辦個展——活化的空白。2013年，他於同個地點舉辦甘比亞動畫藝術首部曲。2012年，英國皇家藝術學院動畫藝術回顧展。

國內外發表的論文與作品：2018年，A Study on the Virtual Reality of Folk Dance And Print Art – Taking White Crane Dance for Example，HCI International，美國拉斯維加斯。2018年，流光，第三屆關渡光藝術節；2017年，White Crane Dance-Transforming woodcut print and folk dance into animation art，HCI International，加拿大溫哥華。2016年，Playkid，第一屆關渡光藝術節；2015年，白鶴陣White Crane Dance，SIGGRAPH 2015電腦圖像與互動科技年會，美國洛杉磯；2014年，迎媽祖賦權——從版畫轉換成動畫，數位人文國際研討會，瑞士洛桑。聯展的舉辦經歷有：2015年，後喚術，台北數位藝術中心；2012年，創造對話語言者，台北關渡美術館；2010年，柴可夫天鵝．胡桃斯基，實踐大學動畫音樂會，台北國家音樂廳；2009年，動漫美學雙年展，北京今日美術館；2009年，DEJ Milan 米蘭數字娛樂節；2008年，DE-DAY北京夏日數字娛樂展；2007年，EXIT藝術節，克提爾／VIA藝術節，法國莫伯日；2007年，動物狂歡節，台北國家音樂廳；2005年，愛情天堂——動漫時代新美學，北京中華世紀壇美術館；2006年，動漫原創展，上海當代藝術館；2004年，虛擬的愛——當代新異術，台北當代藝術館。

國家圖書館出版品預行編目(CIP)資料

烏托邦工具箱. 1 / 朱麗安‧史迪格勒、戴嘉明共同彙編.
-- 初版. -- 臺北市：臺北藝術大學, 2019.2
　　面；　公分
譯自：Utopia toolbox.1
ISBN 978-986-05-7966-6(精裝)

1.藝術 2.創造力 3.文集

907　　　　　　　　　　　　　　　107021973

烏托邦工具箱 . 1

共同著作　朱麗安‧史迪格勒、戴嘉明
譯　　者　王瑞婷、賴雅靜

出 版 者　國立臺北藝術大學
發 行 人　陳愷璜
地　　址　臺北市北投區學園路1號
電　　話　02-28961000分機1232~4（出版中心）
網　　址　http://www.tnua.edu.tw

共同出版　遠流出版事業股份有限公司
地　　址　台北市南昌路二段81號6樓
電　　話　02-2392-6899 傳真 02-2392-6685
劃撥帳號　01894561
網　　址　http://www.ylib.com E-mail: ylib@ylib.com

出版年月　2019年2月 初版一刷
定　　價　新臺幣800元

ISBN 978-986-05-7966-6 （精裝）
GPN 1010702469

如有破損或缺頁，請寄回更換
著作權所有‧侵害必究 Printed in Taiwan

UTOPIA TOOLBOX .1
Juliane Stiegele

Authorized translation from German edition published by Juliane Stiegele
ISBN 978-3-00-039205-4

Copyright©2013 by Juliane Stiegele
All Rights Reserved.

www.utopiatoolbox.org

UTOPIA TOOLBOX® .2
籌備中

也不要忘了……